그냥 좋은 장면은 없다

그냥 좋은 장면은 없다

마음을
움직이는
시각코드의
비밀

20

신승윤 지음

L I N E

S H A P E

S P A C E

R E L A T I O N

L I G H T

C O L O R

R H Y T H M

T I M E

효형출판

마음이 통하는 시각코드

"화가, 디자이너, 엔지니어 들이 공통적으로 고민하는 오래된 문제가
있다. 누군가의 마음속에 있는 생각이나 사실을 어떻게 다른 사람의
마음에 옮겨놓는가? 어떻게 이 마음의 수혈은 이루어지는가?"*

* 『생각의 탄생』 p.91. 미셸
루트번스타인, 로버트
루트번스타인 저, 박종성 역
(에코의 서재, 2007)

노벨상 수상자들의 독서 습관에 대해 읽은 적이 있습니다.
'재독'을 권하더군요. 몇 번이고 반복해서 읽을 때마다 새로
운 의미를 발견할 뿐 아니라 깊이 있는 지식이 축적된다는
내용이었습니다.

책만 그런 건 아닌 것 같습니다. 영화도 여러 번 보면 처음
에는 보이지 않던 부분이 눈에 띄곤 합니다. 영화 〈레옹〉을
보셨나요? 저는 족히 다섯 번은 본 것 같습니다. 볼 때마다
새로운 느낌을 주는 영화거든요. 가장 기억에 남는 장면은
가족을 잃은 마틸다가 레옹의 집 앞에서 문을 열어달라고 눈
빛으로 외치는 순간입니다. 마틸다는 일그러진 얼굴로 목소

리를 삼키며 벨을 누르고 또 누릅니다. 저의 집에 실제로 악당들이 들이닥쳐 총을 난사할 일은, 글쎄요. 거의 없다고 봐야겠죠. 그러나 저는 매번 이 장면에서 마틸다가 된 듯 미간에 힘을 주고 이를 앙다물게 됩니다. 일상에서 마주했던 긴장감과 절망감이 떠오르기 때문이죠.

마틸다가 갈등하고 슬퍼하는 장면이 저에겐 한 폭의 그림 같아 보였습니다. 사각형 프레임은 잘 짜인 그림틀이었습니다. 마틸다가 서 있는 복도의 모양과 위치, 그리고 크기가 모두 절박한 상황에 놓인 주인공의 마음을 대변하는 상징으로 보이더니 어느 순간 배우의 뒤에서 있는 힘을 다해 연기하는 시각코드가 눈에 띄었습니다.

제가 영화에서 찾은 시각코드는 마음이 하는 말을 해석하는 힌트입니다. 수평선 위를 걷는 주인공의 애환과 수직선을 올라가는 인물의 사연, 원과 사각형 안에서 일어나는 이야기, 대칭이나 대비 구도로 마주 보는 사람들의 관계, 색상과 명암이 상징하는 이야기 등 항상 보아왔지만 무심히 흘려보냈던 장면의 숨은 시각적 요소를 '시각코드'라고 이름 붙였습니다.

영화만의 이야기일까요? 영화감독과 화가, 디자이너가 머

리를 맞대고 모여 앉아서 의논하지 않았을 터인데 그래픽디자인과 광고, 회화, 사진 등에서도 같은 시각코드가 나타납니다. 영역이 달라도 창작자들은 알고 있습니다. 보통 영화는 영화의 언어 체계가 있고, 디자인은 디자인의 언어 체계가 있어 서로 영역이 구분된다고 생각합니다. 물론 그렇지요. 그러나 각각의 시각예술은 고유의 특색 있는 산봉우리이면서 그 아래로 연결되어 하나의 땅을 공유하는 세계와 같습니다.

학생들의 작업물을 피드백할 때 이렇게 배치한 이유가 있는지 물으면 '그냥 멋져 보여서요'라든가 '원래 이런 스타일을 좋아해서요'라는 공허한 답변이 돌아오곤 합니다. 단지 기술적인 테크닉에 혹해서 누구를 위한 작업인지, 그들에게 어떤 영향을 주길 바라는지는 생각하지 않는다고 잔소리하기도 하지요. 한편으로는 저 또한 시각적 구성과 의미의 관계를 제대로 알려줄 수 있는가 자문합니다.

파격적인 구도로 순간을 포착하는 사진가 앙리 카르티에 브레송은 『영혼의 시선』에서 이렇게 썼더군요. "셔터를 누른 그 순간 본능적으로 정확한 기하학적 구도(이것 없이 사진은 형태도 생명도 없는 것이 되고 만다)를 고정시켰다는 것을 알게

될 것이다. 우리는 항시 구성에 관심을 가지고 있어야 한다. 그러나 사진을 찍는 순간 그것은 직관적일 수밖에 없다."[*]

* 『영혼의 시선』, 앙리 카르티에 브레송 저, 권오룡 역 (열화당, 2006).

브레송은 기하학적 구도가 이미지의 생명력을 만든다고 생각했습니다. 어떤 구도로 사진을 찍을까 궁리하기도 전에 본능적으로 구도를 잡을 수 있는 능력을 키워야 한다는 말이지요. 사진가로 활동하기 전에 회화를 공부했던 브레송도 영화를 통해 '보는 법'을 배웠다고 밝힙니다. 어디 사진뿐일까요? 영화, 사진, 회화 등은 모두 내면의 울림을 외면으로 드러낸 시각예술입니다.

인간의 희로애락을 시각화하면 그것이 바로 영화이며, 그림이고, 사진이며, 디자인입니다. 영화에 빠져들어 등장인물과 동일시하면서 직접 경험하지 못한 상황을 접하고, 그림을 보면서 이성에 눌린 감성이 살아 있음을 느낍니다. 이처럼 시각예술은 충만한 삶을 선물합니다.

꽃을 보는 짧은 순간에도 겉만 스치듯 보는 사람이 있고, 유심히 관찰하는 사람이 있습니다. 조금 더 깊이 볼 수 있다면 조금 더 풍부한 감정을 느낄 수 있지 않을까요? 영화, 그림, 디자인도 마찬가지겠지요. 어떻게 보느냐에 따라 덤덤했던 그림이 세포에 스며들 정도로 살아 있는 이미지로 다가

와 감성을 자극할 수도 있습니다. 잘 보는 사람이 잘 행복해집니다. 평범한 것을 보아도 그 안에서 섬세한 감성이 살아나니까요.

영화에서부터 시작했습니다. 감명 깊게 봤던 영화를 다시 보며 마음을 빼앗긴 장면들과 닮은꼴 이미지들을 채집했습니다. 광고 이미지와 그래픽디자인, 로고, 사진과 회화 작품까지 모아 하나의 메시지로 연결되는 시각코드를 20개로 정리했습니다. 시각코드는 마음을 이야기하는 하나의 언어입니다. 영화에서 디자인까지, 그리고 일상의 풍경까지 아우르는 마음의 모양새가 장면에 드러난 것이죠. 시각코드를 바라보면 의미 없이 공간을 채우는 듯했던 선과 도형, 배치, 색상 등이 사실은 나의 마음과 삶을 대변하는 거울이었음을 알게 됩니다.

여러분에게 영화를 감상하는 또 하나의 방법을 제안합니다. 또한 영화를 넘어 여러 영역의 시각예술에 잠든 이미지 언어를 여러분과 나누고자 합니다. 시각예술을 아우르는 시각코드를 함께 짚어가면서 일상의 행복을 발견할 수 있기를 바랍니다. 이 책을 통해 이미지의 언어를 읽고 표현할 기회

를 얻는다면 그보다 더 기쁜 일은 없을 것입니다.

여러분에게도 마음에 남는 장면이 있나요? 말하지 않아도 마
음이 통하는 시각코드가 그 장면에 숨어 있을지도 모릅니다.

2016년
신승윤

LINE
선

SHAPE
모양

SPACE
공간

RELATION
관계

LIGHT
SHADE &
COLOR
명암과 색상

RHYTHM &
TIME
리듬과 시간

LINE

선

수평선
Horizon

Memories
of Matsuko
2006

혐오스런
마츠코의 일생

Director : 나카시마 데쓰야(中島哲也)

쇼는 아버지로부터 행방불명되었던 고모 마츠코가 죽었으니 유품을 정리하라는 연락을 받는다. 온갖 잡동사니로 가득한 고모의 허름한 아파트는 보잘것없는 여자의 '혐오스러운' 인생을 대변하는 듯했다. 그러나 고모의 삶을 추적하던 쇼는 마츠코 내면의 아름다움을 발견한다. 아픈 동생에게 관심이 집중되어 아버지의 사랑을 받지 못하고 자란 마츠코는 여러 남자를 만나 사랑을 갈구하며 살았다. 폭력을 휘두르던 작가 지망생은 그녀가 보는 앞에서 자살하고, 전 애인의 친구인 유부남과 이루지 못할 사랑을 꿈꾸지만 버림받았으며, 화류계에 몸담으며 만난 남자도 떠났다. 그러다 미용사 생활을 하던 중 교사를 그만둔 계기가 되었던 학생 류와 재회하여 마지막 사랑에 빠진다. 평생 사랑에 목말랐던 마츠코의 일생을 그린 한 편의 가슴 아픈 이야기다.

"구부렸던 몸을 쫙 펴서 배가 고프면 돌아가자.
노래를 부르면서 집으로 돌아가자."

카스파 다비드 프리드리히Caspar David Friedrich가 그린 〈바닷가
의 수도사〉는 왠지 마음이 숙연해지는 그림입니다. 고단한
인생을 살아온 한 사람의 모노드라마를 관람하는 기분이랄
까요. 무엇을 보는지, 무슨 생각을 하는지 알 수 없으나 거대
한 자연 앞에서 작은 발로 홀로 선 모습이 숭고하게 느껴집
니다. 그림 안의 수도사는 땅과 하늘을 가로지르는 수평선을
배경으로 땅을 딛고 서서 오른쪽 바다 너머를 보고 있습니
다. 그림의 사각 프레임 너머로 끝없이 이어질 것 같은 착각
을 불러일으키는 수평선이 수도사에게 영원한 시간을 선사
합니다.

수평선 무대에서

프리드리히 그림의 수도사처럼 땅을 딛고 선 소녀가 있습

〈바닷가의 수도사〉
카스파 다비드 프리드리히
1808~1810

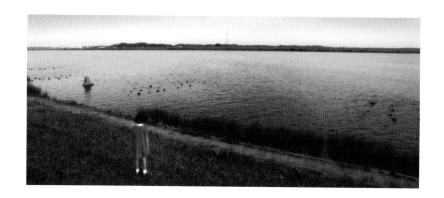

니다. 잔잔히 흘러가는 강의 수평선을 바라보는 소녀는 영
화〈혐오스런 마츠코의 일생〉의 주인공 마츠코입니다.

사랑받고 싶었던 소녀는 나름대로 터득한 방법으로 최선
을 다했습니다. 마츠코가 입을 오므리고 눈동자를 가운데로
모으는 표정을 지으면 무심한 아버지도 언제나 웃음을 터트
렸죠. 이렇게 귀여운 소녀의 삶이 혐오스럽다니요. 상상이
되지 않습니다. 아픈 동생 걱정에 침울한 아버지를 기쁘게
해드리려 애쓰는 착한 소녀에게 '혐오스럽다'는 단어는 어울
리지 않지요. 이제 막 인생의 무대에 오른 어린아이의 머리
위로 노을이 드리웁니다. 푸른 하늘이 어울릴 해맑은 소녀의
배경에 우울한 기운이 감돕니다.

세월이 흐른 후, 마츠코는 다시 수평선 앞에 섰습니다. 펑
퍼짐해진 몸, 어수선한 옷차림, 부스스한 머리에 뒤덮여 그
늘진 얼굴은 젊은 시절 아름다웠던 마츠코라고 믿어지지 않
습니다. 다리가 불편한지 뒤뚱거리는 걸음걸이가 위태로워
보입니다. 빛나는 얼굴로 노래를 부르던 마츠코에게 펼쳐진

그냥 좋은 장면은 없다

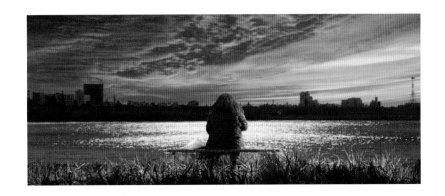

삶이 평탄하지 않았다는 것은 겉모습만으로도 짐작되지요.
마츠코가 감내한 삶의 무게는 짙은 하늘만큼이나 무거웠습
니다. 평생 사랑을 갈구한 결과 얻은 것은 몸과 마음의 상처
입니다. 이제 삶의 막바지에 들어선 마츠코는 다시 수평선의
무대에 섰습니다.

　벤치에 엎드려 잔디를 더듬거리던 마츠코는 종잇조각 하
나를 찾아냈습니다. 낮에 병원에서 만난 옛 친구가 꼭 연락
하라며 손에 쥐어주었던 명함을 버렸었거든요. 쓰레기로 가
득 찬 작은 방에 누워 있다가 문득 '다시 살아야겠다'는 생각
이 들어 명함을 찾아 나선 길이었죠. 친구에게 연락하기만
하면 이제 모든 일이 다 잘될 것 같은 희망이 깊은 곳에서부
터 솟아오릅니다. 그때 빈 맥주 캔이 마츠코 앞에 떨어졌습
니다. 술을 마시며 놀던 아이들이 장난으로 던진 것이죠. 삶
의 열정이 되살아난 탓인지 마츠코는 25년 전 선생님의 자세
로 돌아갔습니다.

"너희들 지금 몇 신지 알아? 중학생이지? 어서 집에 가!"

아이들은 뒤로 넘어갈 듯이 깔깔 웃으며 대꾸합니다.

"시끄러 할망구야!"

아이들이 비웃으며 사라지자 마츠코는 혼잣말을 되뇝니다.

"할망구……."

아이들 눈에는 중년의 마츠코가 할망구로 보이나 봅니다. 마츠코는 몇 차례 사랑에 배신당한 후 자포자기하며 살았습니다. 그런데도 아이들의 실없는 소리에는 속이 쓰라렸습니다. 아름다운 마츠코는 이미 과거로 사라졌습니다. 그저 사랑하고 사랑받고 싶었을 뿐인데 뭘 그리 잘못한 걸까요. 아픔을 느끼는 감각조차 굳은 지 오래입니다. 내일 친구에게 연락해서 미용 일을 시작하면 실패한 삶을 되돌릴 수 있을 겁니다.

마츠코는 아래로 내려앉은 나지막한 수평선을 걸어갑니다. 아이들이 소리를 죽인 채 쫓아오는 것은 눈치채지 못했습니다. 앞장선 남자아이가 마츠코의 등 뒤에 바짝 따라붙더니 이내 야구방망이를 휘두릅니다. 둔탁한 소리가 나자마자 마츠코는 단박에 쓰러집니다. 아이는 부족하다 생각했는지 한 번 더 내리치고 도망칩니다. 한참 동안 꼼짝 않던 마츠코는 비틀거리며 일어나 반대 방향으로 몇 걸음 가다가 얼마 못 가

고꾸라집니다. 그리고 다시는 일어서지 못합니다.

　마츠코는 사랑을 위해서 모든 것을 다 바쳤습니다. 아버지를 웃게 하려고 장난스런 표정을 지었고, 여러 번 배신당해도 끝까지 최선을 다해 사랑했습니다. 인생의 중앙 무대에서 걸어 나온 지금, 마츠코는 반짝이는 빛을 잃었습니다. 적어도 아이들이 보기엔 그러했던 것이죠. 그러나 병들고 허름한 마츠코의 내면에는 실패를 맛보지 않은 사람은 볼 수 없는 빛이 살아 있습니다. 마츠코의 마지막 삶의 무대가 안타까워 마음이 아려옵니다.

수평선의 방향

수평선은 힘겨웠던 여행을 마치고 돌아온 탕자를 감싸 안아주는 어머니의 품과 같습니다. 무한정 수용하고 이해하는 지지선입니다. 수직선이 위아래로 끌어당기는 역동적인 힘을 가졌다면 좌우를 연결하는 수평선은 포용의 힘이 있습니다.

등장인물들을 평등하게 품는 무한의 공간을 제공합니다. 마츠코의 마지막도 마찬가지였죠. 마츠코가 걸었던 마지막 수평선은 아래로 내려앉아 있습니다. 그래서 더 안정적이죠. 어릴 적 삶을 가득 채웠던 기대가 사라지고 의욕조차 잃었을 때, 수평선은 희망, 의지, 두려움 모두 있는 그대로 내려놓고 걸어가도록 아래에 머물며 담담히 마츠코의 삶을 지지해줍니다.

그런데 조금 이상합니다. 한 번 쓰러졌다가 일어나 다시 쓰러져 죽음을 맞이하는 부분 말입니다. 보통 주인공은 엑스트라와 달리 한 번에 죽지 않지요. 총을 몇 번이나 맞아도 죽을 듯 말 듯 애태우거나 다시 살아나는 불사신의 면모를 보이기도 합니다. 마츠코도 생명력이 강한 전형적인 주인공의 죽음을 연출하기 위해서 두 번 쓰러진 걸까요? 다른 중요한 의미를 숨겨둔 것은 아닐까요?

사전에서 영어 단어 'right'를 찾아보면 첫머리에 '(도덕적으로) 옳은, 올바른'이라고 나옵니다. 'dexterous(솜씨 좋은)'는 오른쪽을 의미하는 라틴어 'dexter'가 어원이며, 'sinister(사악한, 불길한)'는 왼쪽을 의미하는 라틴어 'sinister'에서 파생되었죠. 한국어도 다르지 않습니다. '오른쪽'의 뜻은 '바른쪽'입니다. 한자에서 '오른쪽 우(右)'는 '도울 우'라고도 합니다. 그 뜻으로 '오른쪽', '서쪽', '높다', '귀하다', '숭상하다', '돕다', '강하다' 등 긍정적인 단어들이 줄지어 따릅니다. 반대로 '왼쪽 좌(左)'의 뜻은 '왼쪽', '낮은 자리', '옳지 못하다', '불편하다'에서 '내치다'까지 전부 부정적입니다.

단어의 뜻뿐만이 아닙니다. 문화 예술 분야에서도 오른쪽과 왼쪽의 방향에 특별한 의미를 두어왔습니다. 심리학자 프로이트 또한 방향과 심리의 관계를 고려했다고 『왼쪽-오른쪽의 서양미술사』에서 전하고 있습니다. 프로이트는 동료 슈테겔의 영향을 받아 꿈속에서도 '오른쪽'은 올바른 방향을 의미하고, '왼쪽'은 잘못된 방향을 의미한다는 내용을 그의 저서 『꿈의 해석』에 추가합니다. 그림을 읽는 방향과도 연관이 있습니다. 그림은 왼쪽에서 오른쪽으로 읽기 때문에 그림의 좌우를 뒤집으면 의미도 상실된다고 미술사가 하인리히 뵐플린Heinrich Wölfrin은 말합니다. 한국 미술사학자 오주석은 한국의 그림은 오른쪽 위에서 왼쪽 아래로 내려오면서 읽어야 제대로 이해할 수 있다고 했으나 현대 문화에서는 왼쪽에서 오른쪽으로 읽는 시선의 방향에 익숙해져 있지요.

순응이란 저항하지 않고 순순히 따르는 태도를 말합니다. 억지로 버티면 마음이 불편해집니다. 오른쪽은 긍정적인 인식이 자리 잡은 방향입니다. 오른쪽으로 흐르는 편안한 시선은 우리의 문화적 관념에서 순응의 방향이 오른쪽이라는 것을 알려줍니다.

이미지 전문 사이트 게티 이미지Getty Images의 광고 영상은 남녀의 운명적인 사랑 이야기를 오른쪽으로 흘려 보내면서 순응의 방향을 표현합니다.

어릴 적 만난 남자아이와 여자아이가 각자 삶을 살다가 성인이 되어 운명적인 사랑에 빠지는 내용의 광고는 특별할 것

없는 영상 같지만 놀라운 점이 있습니다. 게티 이미지 사이트가 보유한 105개의 영상 클립들을 오른쪽의 방향성으로 연결했다는 사실입니다. 어린아이부터 어른까지 등장하는 서로 다른 영상 클립을 절묘하게 연결하여 시간의 흐름을 만들어냅니다. 남녀가 어린 시절 함께할 때는 영상이 하나의 수평으로 흐르고, 각자의 삶을 살 때는 위아래 두 개의 수평으로 흐르다가 두 사람이 만나는 장면에 이르면 다시 하나의 수평선으로 돌아갑니다. 오른쪽의 긍정적인 방향성이 아름다운 사랑 이야기를 도왔습니다.

©Getty Images

105개 비디오 클립을 편집해 만든 게티 이미지의 광고 '85 Seconds', 2013

자, 다시 마츠코의 장면으로 돌아가봅시다. 왼쪽이 부정성, 오른쪽은 긍정성을 상징한다는 점과 왼쪽에서 오른쪽으로 시선이 흐를 때 편하게 인지한다는 방향의 특징이 마츠코가 죽는 장면에서 들었던 의문을 해결하는 열쇠가 아닐까요.

마츠코는 왼쪽을 향할 때 불행한 사고를 겪습니다. 아이에게 맞아 쓰러진 뒤에는 난데없이 화면의 왼쪽 끝에서 강한 빛이 나타납니다. 관객의 시선이 왼쪽 화면 밖으로 끌려 나갈 정도입니다. 겨우 일어난 마츠코가 오른쪽을 향하다가 다시 쓰러질 때는 시선도 오른쪽에 머물게 됩니다. 장면이 왼

쪽에서 끝날 수도 있었는데 오른쪽으로 이동한
뒤 마츠코가 죽은 이유는 무엇일까요. 죽음은 괴
롭고 슬픈 일인데 긍정적인 방향으로 이동하는
것은 마츠코의 죽음에 다른 의미가 있어서는 아
닐까요? 죽은 후 흐르는 노래의 가사에서 그 의
미를 짐작할 수 있습니다.

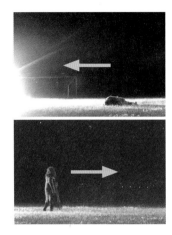

(위) 처음 쓰러졌을 때 방향
(아래) 일어나 두 번째 쓰러질 때
방향

구부렸다 몸을 쫙 펴서 별님을 잡아보자.
まげてのばしてお星さまをつかもう

구부렸다 몸을 쫙 펴서 하늘에 닿아보자.
まげて背伸びしてお空にとどこう

조그맣게 웅크려 바람과 얘기하자.
小さくまるめて風とお話しよう

모두들 안녕, 내일 또 보자.
みんなさよならまたあしたあおう

구부렸다 몸을 쫙 펴서 배가 고프면 돌아가자.
まげてのばしておなかがすいたら?ろう

노래를 부르면서 집으로 돌아가자.
歌を歌っておうちに?ろう

〈혐오스런 마츠코의 일생〉 OST
'まげてのばして(굽히고 펴서)'

마츠코에게 죽음이란 고단했던 삶을 끝내고 집으로 돌아가
는 것입니다. 누구도 방해하지 못하는 영원한 안식처와 같습
니다. 죽음이 마냥 슬픈 일이었다면 굳이 순응의 방향인 오
른쪽으로 이동할 필요가 없었겠지요.

마츠코가 죽은 후 뒷정리를 하던 조카 쇼가 마지막에 이렇게 읊조립니다. "인간의 가치는 무엇을 받느냐가 아니라, 무엇을 주느냐에 있다." 마츠코는 가치 있는 삶을 살았던 걸까요. 마츠코는 언제나 온 힘을 다해 먼저 사랑을 주었습니다. 에리히 프롬이 말한 사랑의 의미 그대로 자신 안에 살아 있는 것, 즉 기쁨, 관심, 이해, 지식, 유머, 슬픔 등 모든 것을 주었습니다. 혼신의 힘을 다해 살아 있는 모든 것을 다 바친 마츠코는 마지막 수평선의 무대에서 운명의 방향에 응했습니다.

수평선의 무대 위에서 흘러가는 삶의 이야기

수평선 위에서 운명을 맞이한 또 다른 사람이 생각납니다. 모르는 사람이 없을 정도로 유명한 화가 고흐입니다. 가난과 정신병에 시달렸던 고흐는 한여름 밀밭에서 권총으로 자살을 시도했고, 이틀 후 37세의 나이로 사망합니다. 겨우 10년 동안 화가로 살았던 고흐는 그림에 삶을 쏟아부었지만 생전에는 제대로 인정받지도 못했습니다.

그가 스스로 총을 겨눈 오베르 쉬르 우아즈Auvers sur Oise의 밀밭에 간 적이 있습니다. 오후의 밀밭은 바람에 먹구름이 몰려와 마치 〈까마귀 나는 밀밭〉 그림 안으로 들어온 것 같은 착각을 불러일으켰습니다. 고흐 내면의 필터가 저에게도 작동했는지 그의 격렬한 붓터치처럼 마음이 흥분되었습니다. 고흐도 그날 여기 어딘가에 서서 수평선을 보았으리라 상상하며 바람 소리만 가득한 밀밭을 한없이 바라보았습니다.

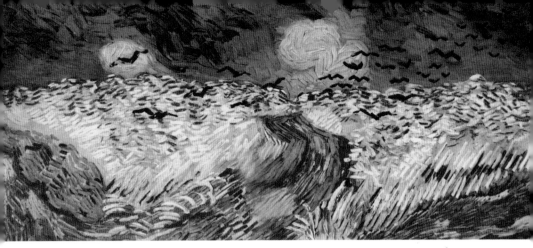

넋 놓고 바람 소리에 취해 있던 제 몸에 까만 밀벌레들이 들러붙기 시작하면서 아름다운 시간이 깨어졌습니다. 기겁하며 털고 뛰고 난리도 아니었죠. 고흐의 죽음을 숙연히 느끼던 시간을 코미디로 마무리하며 삶으로 돌아왔습니다. 부산스러운 저의 수평선이었습니다.

고흐가 스스로 총구를 겨눈 밀밭도 마츠코가 죽은 공원과 같이 수평선입니다. 모든 열정을 있는 대로 쏟아붓고 맞이한 수평선은 고흐의 마지막 순간도 담담히 무대에 올려주었습니다. 프리드리히의 경이로운 바다, 마츠코의 포용하는 공원, 고흐의 격정적인 밀밭. 모두 수평선에 선 작은 인간의 삶을 그대로 올려주는 인생의 무대입니다.

고단한 하루를 살아낸 사람의 수평선 위에는 무엇이 있을까요. 수평선 위에 선 자신을 떠올려보세요. 어떤 모습인가요. 어디를 향해 가고 있습니까. 여러분이 어떤 모습이든, 어디에 있든 수평선은 행복과 슬픔의 시간이 온전히 흘러가도록 말없이 아래에서 지지해줄 것입니다.

상승하는 수직선
Ascending Vertical Line

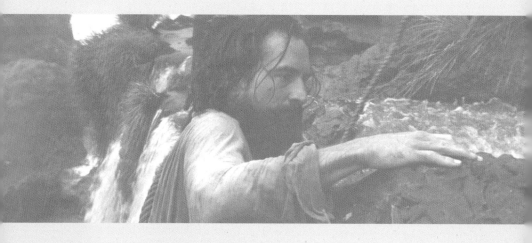

The Mission
1986

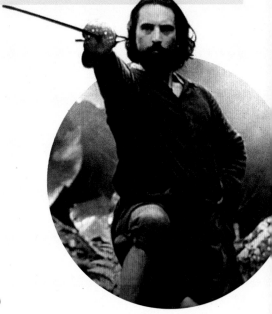

미션

Director : 롤랑 조페(Roland Joffe)

1750년, 스페인과 포르투갈이 남미의 식민지 영토 경계를 재설정하면서 일어난 역사적 사건을 배경으로 한 영화다. 가브리엘 신부를 필두로 예수회 신부들은 원주민 공동체를 만들어 삶을 개선시키고 선교하기 위해 남미 오지에서 살아간다. 악랄한 노예 사냥꾼이었던 멘도자는 가브리엘 신부의 설득에 감화되어 과라니 족의 공동체 마을 설립에 동참한다. 스페인과 포르투갈 식민지 조약에 따라 과라니 족의 마을이 포르투갈 식민지로 넘어가고 교황청은 예수회의 철수를 명령하지만 그들은 과라니 족과 함께 맞서 싸우기로 결정한다. 영화음악의 거장 엔니오 모리코네가 작곡한 아름다운 음악을 배경으로 펼쳐지는 영화는 인간이 지켜야 할 가치와 신념에 대해 생각하게 하는 수작으로 손꼽힌다.

"신부들은 죽고 저만 살아남았습니다.
하지만 실제로 죽은 건 저고, 산 자는 그들입니다.
왜냐하면 언제나 그렇듯
죽은 자의 정신은 산 자의 기억 속에 남기 때문입니다."

기억하십니까. 2001년 9월, 미국 뉴욕에서 끔찍한 테러가 일어났습니다. 마치 재난 영화처럼 비행기가 세계 최고층 빌딩을 들이박는 장면을 현실로 받아들이기는 어려웠죠. 뉴스에서는 항공기가 세계무역센터에 돌진하는 장면을 몇 번이고 반복해서 보여주었습니다. 검은 연기가 하늘로 치솟았고, 아래에서 빌딩을 올려다보던 사람들은 비명을 질렀습니다. 화면을 통해 연신 '오 마이 갓'을 외치는 한 여성의 절규가 들려왔습니다. 어떤 사람들은 창문으로 상체를 내밀고 팔을 휘저었고, 연기 사이로 추락하는 사람들도 있었습니다. 빌딩이 서서히 무너지기 시작하자 주변에서 지켜보던 사람들이 비명을 지르며 도망쳤습니다. 얼마 지나지 않아 하늘에 닿았던 세계 최고층 빌딩 두 개가 완전히 내려앉았습니다. 검은 먼지의 소용돌이와 함께 절규만 남은 자리를 보던 저는 아무 말도 하

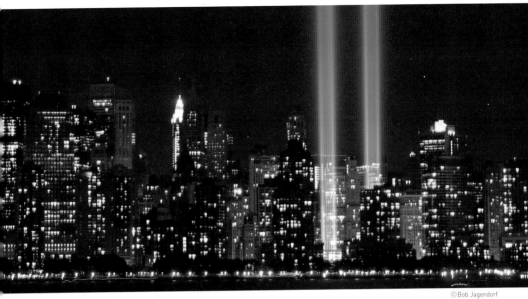

© Bob Jagendorf

9·11 테러 희생자 추모를 위해 쏘아 올린 '빛의 헌사(Tribute in Light)'

지 못했습니다. 영화 속 특수 효과 같은 이 장면이 현실이라니, 도대체 무슨 말을, 어떤 일을 할 수 있을까요. 이날 일어난 9·11테러로 3,500여 명의 생명이 건물 잔해에 묻혔습니다.

여러분에게 보여주고 싶은 사진이 있습니다. 수직선 두 개가 하늘까지 올라가죠? '빛의 헌사'라 불리는 두 줄기의 푸른빛은 매년 9월 11일 세계무역센터가 무너진 그 자리에서 깜깜한 하늘로 쏘아 올려집니다. 테러 희생자의 영혼을 기리는 퍼포먼스이며, 또한 빌딩과 함께 무너진 사람들의 희망을 다시 일으켜 세우려는 의지이기도 합니다. 사람들은 눈물을 흘릴지라도 포기하지는 않습니다. 그들이 희망하는 세계를 위해 기도하고, 행동하여 변화를 일으킵니다. 상승하는 수직선은 "그날의 아픔을 잊지 않겠습니다. 다시는 이런 일이 일어나지 않도록 항상 마음에 새기겠습니다"라는 산 자의 다

짐입니다.

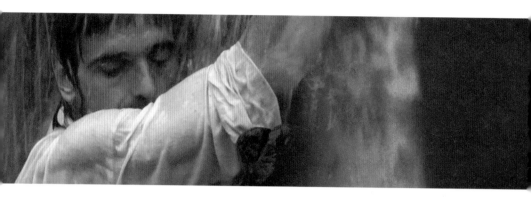

절벽을 올라가는 남자의 이야기

온몸으로 산 자의 다짐을 보여준 남자의 이야기를 소개합니
다. 폭포 소리가 사방을 장악하는 절벽에 한 남자가 맨손과
맨발로 매달려 있습니다. 죽어가는 용의 울음소리가 이럴까
요. '거대한 물'을 뜻하는 이구아수 폭포의 웅장한 기세에 비
해 남자의 모습은 미약하기만 합니다. 남자가 다른 바위를
붙잡으려 손을 뻗는 순간 바위 끝이 부서집니다. 한 손으로
매달린 남자는 겨우 다른 바위를 붙잡은 뒤 아찔한 속도로
내리꽂히는 폭포 아래를 내려다봅니다. 그리고 다시 위를 향
해 고개를 듭니다. 몸을 조금만 뒤로 젖혀도 떨어질 법한 가
파른 절벽에 매달린 남자는 표정이 없습니다. 굳게 다문 입
과 힘 있게 뜬 눈만이 그의 굳은 의지를 짐작케 합니다. 곤두
박질하는 물을 거스르며 한 손, 한 발을 옮겨 미끄러운 돌을
움켜잡습니다. 남자는 마지막 바위를 붙들고 올라 기어이 폭

포 위에 섭니다. 거대한 이구아수 폭포를 맨손으로 거슬러 오르는 남자의 모습이 상상되십니까?

집념의 사나이는 예수회 소속의 가브리엘 신부입니다. 그는 왜 이렇게 힘든 길을 올라가는 걸까요. "이 이야기 속에서 표현된 사건은 역사적인 사실이며, 1750년 아르헨티나, 파라과이, 브라질의 국경 근처에서 있었던 일이다"라는 자막이 영화 〈미션〉의 시작과 함께 등장합니다. 가브리엘 신부가 살던 지역은 스페인 식민지였습니다. 스페인은 정복 이주민들의 세력을 견제하기 위해서 예수회의 선교 활동을 비호했고, 예수회 신부들은 스페인의 영향력 아래에서 원주민을 교화하여 근대적인 공동체 마을을 만들고자 했습니다. 노예로 끌려가거나 강제 노역에 희생되는 원주민을 보호할 수 있는 방법이 공동체 마을이라고 믿고 넓혀나가려 애썼습니다.

원주민이 처음부터 신부들을 반겼던 것은 아닙니다. 충격적이었던 첫 장면이 생각납니다. 원주민들이 폭포 위에서 백인 남자를 십자가에 묶어 떠내려 보내는 장면이었죠. 거친 물결을 타고 휩쓸려 가던 십자가는 이구아수 폭포 아래로 떨어져 거센 소용돌이에 빨려 들어갑니다. 가브리엘 신부는 동료가 이루지 못한 신념을 이어받아 직접 원주민을 만나러 가던 길이었습니다.

권력을 쥔 자들은 예수회가 추진하는 원주민 마을이 달갑지 않았습니다. 장악하지 못하면 파괴해버리는 그들은 호시탐탐 기회를 노립니다. 스페인과 포르투갈이 영토를 교환하는 마드리드 조약(1750년)을 체결하고, 연합군이 눈엣가시

였던 원주민 마을을 철수하기로 결정하면서 비극이 시작됩니다. 예수회를 지지해야 할 교황청은 권력 유지를 위해서 사태를 방관하며 철수를 명령합니다. 그러나 신부들과 원주민은 맞서 싸우기로 결의하죠. 결과는 어떻게 되었을까요. 이들은 과라니 전쟁이라고 부르는 투쟁에서 대부분 몰살됩니다. 정복자가 오기 전부터 살았던 오랜 삶의 터전은 무너졌고, 살육이 날뛰는 자리에서 희망은 산산이 부서졌습니다.

절벽을 오르는 가브리엘 신부의 절박함이 이해되나요? 〈미션〉은 역사적 배경에서부터 종교적 색채가 강한 영화입니다. 그러나 저는 종교를 넘은 '인간성'에 대한 영화라고 생각합니다. 신부가 절벽을 올라가는 장면은 우리에게 '무엇을 지키며 살 것'인지 묻습니다. 가브리엘 신부는 자신의 신념을 지키기 위해 세상과 맞서고 있습니다. 떨어지는 폭포의 수직선 위에서 말입니다.

지금까지 빛과 사람이 위를 향해 거슬러 올라가는 두 장면을 소개했습니다. 올라가기 때문에 '거스르다'라고 표현했습니다. 거스른다는 것은 자연의 힘에 역행하는 일입니다. 흘러내려야 자연스럽지요. 뉴턴의 사과도 머리 위로 떨어지고, 어제 활짝 폈던 동백꽃도 오늘은 아래로 통째 떨어집니다.

여러분 눈앞에 수직선 하나가 있다고 상상해보세요. 위에서 아래로 수직선을 따라가면 편안하게 느껴질 겁니다. 중력이 흐르는 방향이니까요. 반면 시선을 아래에서 위로 향하게 하면 어떻습니까. 불편하죠. 눈 주변 근육이 긴장될 겁니다.

상승하는 수직선이 가진 '방향의 힘'은 우리의 뇌 신경을 자극해서 온몸으로 메시지를 전달합니다. '이쪽을 보세요. 하고 싶은 말이 있다고요!'

〈미션〉의 폭포 장면으로 돌아가봅시다. 이 장면에서는 두 가지 방향의 힘이 작용하고 있습니다. 아래로 향하는 폭포의 힘과 위를 향하는 사람의 힘입니다. 화면의 반 이상을 차지하며 아래로 끌어당기는 폭포의 큰 힘과 작은 신부의 힘은 확연히 비교되지요. 거부할 수 없이 내리치는 자연의 힘 앞에서 한없이 미약한 인간의 모습을 그대로 보여주고 있습니다. 상대도 되지 않는 게임이죠. 그러나 가브리엘 신부는 거침없이 떨어지는 폭포의 힘에 압도당하지 않습니다. 불가능을 뛰어넘어 절벽 위까지 올라가 목표를 성취합니다. 역행하는 방향은 시선을 주목시키는 힘이 있습니다. 가까스로 절벽을 올라가는 가브리엘 신부 옆에 반대 방향으로 내려오는 거대한 폭포를 나란히 놓으니 그 효과가 강력합니다.

또 한 명의 주인공이 폭포를 오르는 장면에서도 마찬가지입니다. 이번에는 무거운 짐까지 끌고 올라갑니다. 그도 가브리엘 신부처럼 성공할까요?

절벽을 올라가는 또 한 명의 남자

가브리엘 신부보다 더 힘든 조건으로 이구아수 폭포를 오르는 남자가 있습니다. 무표정한 얼굴로 한 발을 겨우 떼는 남

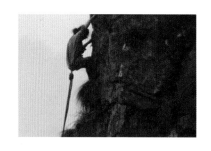

자의 몸에는 굵은 밧줄이 감겨 있습니다. 밧줄 끝에 연결된 것은 칼과 방패 등 온갖 무기를 뭉친 꾸러미입니다. 그냥 오르기도 힘든 길을 무거운 짐까지 매달고 올라가는 남자는 수시로 고꾸라집니다. 흙탕물이 온 몸을 뒤덮어도 맨발과 맨손으로, 게다가 짐까지 끌고 가브리엘 신부가 갔던 그 길을 올라갑니다. 보다 못한 다른 신부가 칼로 밧줄을 끊어내지만 한마디 말도 없이 아래로 내려가 다시 무기 꾸러미를 몸에 묶고 올라옵니다.

제정신이라면 이런 고통을 자처할 리가 없겠지요. 그에게는 특별한 사연이 있습니다. 무기를 끌고 오르는 남자는 밀림에서 원주민들을 무자비하게 포획하여 돈을 벌었던 노예 사냥꾼 멘도자입니다. 인간에 대한 연민이나 죄책감이라고는 없는 파렴치한 인물이었죠. 그런 냉혈한에게 인생을 뒤바꿀 사건이 일어납니다. 자신의 아내와 바람을 피운 동생을 홧김에 찔러 죽이고 어두운 감옥에 갇힌 멘도자는 죽을 날만 기다리고 있었습니다. 그에게 회개할 수 있는 기회가 찾아옵니다. 가브리엘 신부가 함께 폭포 위의 원주민들에게 가자고 설득한 것이죠.

폭포 위에서는 멘도자를 원수로 여기는 원주민들이 칼을 갈며 기다린다는 것을 알면서도 그는 신부를 따라가기로 결심합니다. 그동안 저지른 악행을 용서받을 유일한 기회라고 여겼기 때문이죠. 그가 몸에 짊어진 짐들은 동생과 원주민을 살생하고 얻은 죄책감의 무게였습니다. 순수한 인간성을 가

그냥 좋은 장면은 없다

렸던 물욕의 상징이었으며, 질투심과 미움의 투사(投射)였습니다. 멘도자는 사랑하는 동생을 잃고 나서야 자신을 제대로 보았습니다. 무기를 지고 올라가는 행위는 사람을 해하던 살생의 도구로 세속의 욕망을 살해하여 다시 태어나고자 하는 속죄 의식이었던 겁니다. 가브리엘 신부는 그 사실을 알고 있었기 때문에 조금 앞서가며 그저 멘도자를 지켜보기만 합니다. 짐의 무게를 못 이겨 기껏 올라온 길을 굴러떨어져도 묵묵히 바라보는 방법으로 지지합니다.

　멘도자가 절벽을 오르는 장면은 가브리엘 신부가 오르는 장면보다 더 힘겹습니다. 거부할 수 없는 중력의 방향으로 내리꽂히는 폭포의 힘에 더해서 무거운 무기 꾸러미가 시선을 아래로, 더 아래로 끌어당깁니다. 관객의 마음이 따라가기 힘들 정도로 더 아래로 끌어당기죠. 중력과 폭포, 그리고 죄의식까지, 강력한 삼종 세트는 그를 아래로 아래로 잡아끕니다. 그럴수록 멘도자는 죽을힘을 다해서 위로, 위로 한 발씩 내딛습니다.

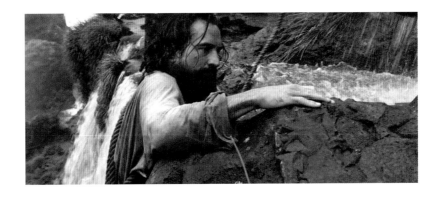

멘도자는 무기 꾸러미를 악착같이 끌고 결국 절벽 위에 올라섭니다. 자신을 스스로 학대하고 벌하기 위해 수직선을 역행한 멘도자는 용서받았을까요? 원주민들은 멘도자에게 다가가 목에 칼을 대고 그들의 언어로 소리 지르죠. 그러고는 멘도자의 몸을 칭칭 감은 밧줄을 잘라 무기 꾸러미를 폭포 아래로 떨어뜨리는 방법으로 그를 용서합니다. 어린아이처럼 우는 멘도자를 원주민들과 신부들이 웃으며 바라봅니다. 죄의식을 짊어지고 참회의 길을 올랐던 멘도자는 절벽 위에서 자유를 얻었습니다.

시나리오 전문가 로버트 맥키Robert McKee는 이야기 속에서 주인공은 자신의 욕망을 끝까지 추구해갈 의미와 능력이 있는 인물이라고 말합니다. 주인공 역할은 아무나 하는 게 아니었습니다. 구구절절 무슨 설명이 필요할까요. 가브리엘 신부는 동료가 십자가에 묶여 떨어지던 이구아수 폭포를 맨손으로 거슬러 올라가는 존경스러운 우리의 주인공입니다. 또한 맥키는 주인공이 추구하는 욕망의 가치가 그것을 향해 나아가는 과정의 위험도와 비례하며, 가치가 높을수록 주인공이 겪는 어려움도 커진다고 말합니다. 그렇습니다. 가브리엘 신부는 위험하고 가치 높은 욕망을 실현할 능력이 있는 사람입니다. 멘도자는 어떤가요. 속죄하려는 의지 하나로 수직선을 기어서 올랐습니다. 물질과 사랑을 소유하려던 일차원적 욕망을 뛰어넘어 무한한 인간애의 세계로 발을 딛었습니다.

그냥 좋은 장면은 없다

아래로 흐르는 순리의 방향을 거스르려면 흔들리지 않는 간절한 열망과 의지가 필요합니다. 가브리엘 신부와 멘도자가 올라가는 방향은 아래로 끌어당기는 강력한 힘과 대비되어 이루기 힘든 신념의 가치를 강조하고 있습니다. 주인공의 힘겨운 사투를 조용히 지켜보는 관객들은 그들과 자신을 동일시합니다. 그들이 이룬 인간적 성취를 자신의 일처럼 응원하지요. 나도 이루기 힘든 가치를 위해 도전했던 적이 있는데 지금은 익숙한 지점에 머물러 있는 것은 아닌가 생각하게 됩니다.

지금 오르는 곳은 어디입니까?

일상에서도 우리는 소박한 목표를 향해 수없이 오르고 있습니다. 저는 중력의 방향으로 처지는 근육을 살리기 위한 특단의 조치로 종종 19층 집까지 걸어 올라가곤 합니다. 한 계단씩 올라갈수록 숨이 가빠오지만 끝까지 오르면 스스로가 대견해집니다. 탄력이 생겼다는 상상으로도 기분이 좋아지더군요. 한 칸씩 오를 때마다 계단이 저에게 말합니다. 다리 근육에서 시선을 옮겨 그동안 보지 못하던 새로운 세상을 보라고 말이죠.

여름이 다가오는 6월, 한 대학교에서 계단을 오르던 날이었습니다. 운동이고 뭐고 간에 힘이 들어서 땀을 뻘뻘 흘리며 짜증을 내고 있었죠. 얼마나 남았는지 확인하려고 고개를 들었을 때 계단 앞면에 적힌 숫자가 눈에 들어왔습니다.

"-9.75kcal" 또 몇 계단 위에는 "-11.3kcal". 계단을 오를 때 소모되는 칼로리를 표시해두었던 겁니다. 그러자 이게 웬일입니까. 갑자기 힘든 마음이 어디론가 사라지고 계단이 운동기구로 느껴집니다. 숫자 몇 개에 마음이 이렇게 변하다니요.

계단 위에 올라서면 비로소 마음 아래에서부터 올라오는 뿌듯한 기분을 느낍니다. 그런데 계단에 표시된 숫자 하나에 힘을 얻어 열심히 올라갈 수 있는 저와 달리 올라갈 엄두도 내지 못하는 사람들도 있습니다. 이제석 광고연구소의 광고는 계단을 오르는 평범한 일이 누군가에게는 도전하지도 못할 과제일 수도 있다고 알려줍니다.

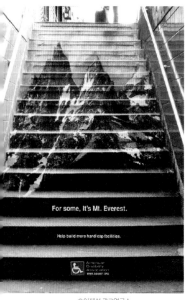

©이제석 광고연구소

장애인 시설 확충을 위한 광고.
'For some, It's Mt. Everest.
(누군가에게 이 계단은 에베레스트
산입니다)'

광고의 카피는 이렇습니다. "For some, It's Mt. Everest(누군가에게 이 계단은 에베레스트 산입니다)." 계단의 앞면에는 높은 산이 그려져 있어서 올라가려고 보면 마치 산을 등반하는 기분이 듭니다. 장애가 있는 사람들이 계단을 마주하면 어떤 기분일까요. 에베레스트 산을 마주한 듯 막막하겠죠. 거슬러 오르는 방향은 우리에게 장애인의 시선으로 세상을 바라볼 기회를 줍니다. '우리가 계단을 올라갈 때는 다리 근육에 힘이 들어가고 조금 숨이 찰 뿐이지만, 그들은 오를 생각조차 하지 못하겠구나'라는 새로운 관점을 제공합니다. 이 광고는 바쁜 생활에 스쳐 보냈던 순간 속에도 상승하는 수직선의 시각코드가 숨어 있다는 것을 알려줍니다. 추모의 빛이 밤하늘 끝까지 올라갈 때, 가브

그냥 좋은 장면은 없다

리엘 신부와 멘도자가 절벽을 타고 올라갈 때, 그리고 일상에서 계단을 올라갈 때 우리는 오르기 전에는 알지 못한 새로운 가치를 깨닫게 됩니다. 나를 가두던 울타리를 넘어 비로소 다른 세계로 시선이 옮겨갑니다.

여러분에게도 상승하는 수직선의 장면이 있나요. 저처럼 계단을 오르거나 주말마다 등산을 하는 분들도 있을 겁니다. 라면을 끓이려고 올려둔 냄비에서 연기가 푹푹 올라갑니다. 블라인드를 올리고 창문을 열었더니 시원한 바람이 불어옵니다. 끊임없이 붉은 꽃줄기를 올리는 앤슈리움Anthurium의 생명력에 놀라고, 벽면에 표시한 아이들의 키가 점점 높아지는 것을 보며 빠른 세월을 느끼기도 합니다. 우리는 일상에서 상승하는 수직선을 수없이 마주하며 모르는 사이에 힘을 얻고 있습니다.

　요즘에는 '희망을 가지세요' 같은 말들이 부담스럽다는 사람들이 많습니다. 가슴에 품었던 아름다운 꿈대로 세상이 돌아가지 않는다는 것을 알기 때문입니다. 그러나 오늘은 작은 희망 하나를 이뤘습니다. 야들야들한 칼국수 면발을 눈앞에 두고 있거든요. 면발을 한 젓가락 감아올리면서 역행하는 수직선의 기쁨을 누리려고 합니다. 당신은 지금 무엇을 향해 올라가고 있습니까?

하강하는 수직선
Descending Vertical Line

The Big Blue
1988

그랑 블루

Director : 뤽 베송(Luc Besson)

자크는 어릴 적 아버지가 잠수 사고로 세상을 떠난 뒤 돌고래를 가족처럼 여기며 자란다. 그리고 경쟁 상대이자 유일한 친구인 엔조와 바닷속 세계를 공유하면서 깊은 우정을 나눈다. 시간이 흘러 프리다이빙 챔피언이 된 엔조는 자크를 대회에 초대한다. 대회에 참가하면서 자크는 사랑하는 여인 조안나를 만난다. 자크의 잠수 실력은 챔피언인 엔조도 당해낼 수 없는 수준이었다. 자크를 넘어서고자 인간의 한계에 도전하다 목숨을 잃는 엔조. 괴로워하던 자크는 바닷속 마음의 고향을 찾아 떠난다.

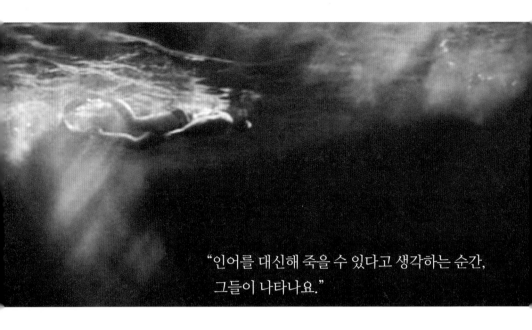

"인어를 대신해 죽을 수 있다고 생각하는 순간,
그들이 나타나요."

바다를 사랑한 소년

그리스 해안의 작은 마을, 바위 언덕에서 뛰어 내려온 자크
는 바다에 뛰어듭니다. 햇빛이 비쳐 들어오는 수면 아래를
헤엄쳐 얕은 해저까지 내려갑니다. 산호 틈에 숨은 물고기
에게 먹이를 내미는 자크의 장난에 물고기도 숨었다가 나오
며 숨바꼭질을 합니다. 해초 사이에서 물고기와 노니는 바닷
속은 자크에게 일상의 장소입니다. 자크는 오랫동안 숨 쉬지
않고 잠수할 수 있는 특이한 체질을 타고났습니다. 바닷속에
떨어진 동전을 건져달라는 동네 아이들의 부탁도 흔한 일이
죠. 한번 바다에 들어가면 올라올 생각이 없을 정도로 바닷
속이 편안한 소년입니다. 아버지가 잠수 사고로 세상을 떠난

그냥 좋은 장면은 없다

날, 아버지를 따라 바다에 들어가려고 몸부림치며 울었던 자크에게 바다는 마음의 집입니다. 돌고래를 가족처럼 여기며 돌고래 같은 영혼이 되기를 갈망하다가 돌고래의 심장박동까지 닮아갔습니다.

성인이 된 자크는 얕은 바다에 만족하지 못하고 더 깊은 바다를 갈망하며 심해로 내려가려고 합니다. 이제 문제가 달라집니다.

어릴 때 주택 옥상에서 같이 놀던 친구가 떨어져 죽는 사고를 목격했던 지인은 높은 곳이라면 질색을 합니다. 고가 도로만 타도 온몸이 경직될 정도니 비행기는 엄두도 내지 못합니다. 오 헨리의 소설 「마지막 잎새」에서 죽음을 앞둔 존시도 창문 너머 담쟁이덩굴 잎이 떨어지면 자신도 죽을 거라고 믿습니다. 떨어진다는 말에는 부정적인 뉘앙스가 담겨 있습니다. 아래로 내려가는 방향은 실패를 의미하거나 나아가 죽음을 상징하기도 하죠. 자크의 아버지가 바다 아래에서 영원히 잠든 것처럼 말입니다. 성인 자크가 내려가는 곳은 어린 시절의 놀이터보다 더 깊은 바다 밑바닥으로, 어둠에 싸여 보이지도 않는 심연의 세계입니다. 생명을 보장할 장비와 다른 사람의 도움이 없다면 감히 내려갈 생각도 못 하는 곳입니다. 바닷속으로 들어가려는 자크의 행동에 마음이 무거워집니다.

자크가 또 한 명의 소중한 사람을 떠나보낸 날 밤입니다. 자크의 잠수 기록에 무리해서 도전하던 엔조는 영원히 바다에 가라앉았습니다. 정신을 잃고 누워 있던 자크는 바닷속에서 수면을 올려다보는 환상에 빠집니다. 햇빛을 받아 반짝이

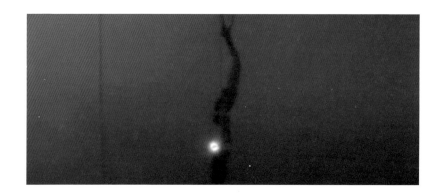

는 수면 아래에서 돌고래가 헤엄쳐 다니는 환상을 보며 실제로 잠수병에 걸린 것처럼 코와 귀에서 피를 흘립니다. 바다 밑의 세계가 자크를 부르고 있습니다. 지금 당장 물속을 보지 않고는 견딜 수가 없어서 정신없이 달려 나갑니다. 자크의 아이를 가졌다고 외치는 조안나의 울부짖음도 들리지 않습니다. 바다 밑에는 어둠밖에 없다고, 바다 위가 현실이라고 했던 조안나의 말은 적어도 자크에게는 틀린 말이었습니다. 자크에게는 바다 밑의 세계가 현실이었죠.

바다 밑을 보지 않으면 죽을 것 같은 심정으로 뛰어들어 아래로, 아래로 내려갑니다. 조안나의 말처럼 바다 밑은 암흑천지입니다. 그럼에도 자크는 끝없이 내려갑니다.

바다 아래에서 자크를 기다리는 것

아래를 향하는 수직선에 왠지 꺼림칙한 심리적 장벽이 생깁니다. 이상하죠. 〈미션〉에서 보았듯이 수직선을 따라 올라

가는 시선보다 내려가는 시선이 더 편안한 방향인데 말입니다. 이 장면에서 자크를 따라 내려가는 시선 또한 편해야 하지 않을까요? 그런데 마음은 반대로 움직입니다. 자연스러운 중력의 방향에서 심리적 저항감이 일어납니다. 아래로 향하는 중력의 방향이 시선을 아래로 끌어당기고, 자크의 물리적 움직임이 다시 아래로 끌어 내립니다. 그런데 자크를 보는 시선은 자꾸만 위로 올라가려고 합니다. 정체불명의 불안이 수면 위로 떠올라 저는 더 이상 내려가지 말라고 마음으로 외칩니다. 두려움을 뚫고 내려가는 자크와 동일시하기가 어렵습니다.

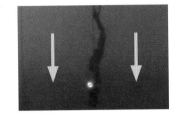

물리적인 힘이 아래로 향하는 동안 보이지 않는 심리적인 힘이 반대로 끌어 올립니다. 숨을 쉬지 못하는 곳, 무엇이 있는지 확인되지 않는 곳, 아무것도 보이지 않는 곳에 대한 저항감이 작동합니다. 모두가 익히 알고 있고, 경험한 적 있는 공포입니다. 그러나 단지 죽을지 모른다는 두려움 때문에 암흑의 장소로 내려가는 자크의 행동이 불편하다고 설명하기엔 무언가 부족합니다. 자크가 바다 아래로 내려가는 장면으로 다시 돌아가 확인해보죠.

언제부터 있었던 걸까요. 햇빛이 닿지 않는 어둠 속에서 돌고래 한 마리가 자크를 지켜봅니다. 마주 보던 자크가 돌고래에게 손을 뻗지만 닿지 않습니다. 잠수 기구에서 손을 떼고 한 번 더 뻗습니다. 자크가 용기를 내어 먼저 다가오길 기

다리는 듯, 돌고래는 여전히 어둠 속에서 자크를 바라만 보고 있습니다. 바다 위와 연결된 유일한 연결 고리에서 손을 떼면 다시는 못 올라갈지도 모르는 상황입니다. 자크는 잠깐 머뭇거리다가 서슴없이 기구에서 손을 놓습니다. 그리고 돌고래를 따라 어둠 속으로 사라집니다. 이상합니다. 우려하던 그대로 암흑의 바다라는 사실은 변함없는데, 자크가 돌고래를 따라가자 저항하던 저의 마음이 해방감으로 변합니다. 신화에서 마음이 바뀐 이유에 대한 힌트를 얻었습니다.

세계적인 비교신화학자 조지프 캠벨Joseph Campbell이 『신화의 힘』에서 소개한 전설입니다. 바다 신의 집에는 가마솥이 많아서 부글부글 끓고 있다는 내용입니다. 바다 신의 집이란 의식 아래에 가라앉은 무의식 세계를 상징합니다. 사람의 깊은 내면에는 억누른 욕망이 부글부글 끓고 있어서 아래로 내려가면 무의식의 목소리를 들을 수 있다는 겁니다. 자크를 이끈 부름의 정체는 무의식의 목소리이며, 그가 향한 곳은

그냥 좋은 장면은 없다

자기도 모르게 갈구하던 본성의 장소였습니다. 자크는 스스로에게 거짓말을 할 수 없어서 무의식이 이끄는 강력한 메시지를 따랐습니다. 심연에 살아 있는 본성이 보내는 목소리에 순응하는 방향이 수직선의 아래 방향입니다. 보통 사람들에게는 죽을지도 모르는 무서운 곳이지만 자크에게는 사랑하는 아버지와 엔조가 묻힌 곳이며 가족 같은 돌고래들이 사는 집입니다. 누군가에게는 삶의 끝이지만 자크에게는 진정으로 원하던 삶이 시작되는 문입니다.

자크는 어린 시절 놀던 바닷속 놀이터에서 비슷한 행동을 했었죠. 물고기에게 먹이를 주며 손을 뻗는 모습은 성인이 된 지금 심해에서 돌고래에게 손을 내미는 장면과 흡사합니다. 어린 시절의 바다 놀이터는 그림책에 등장할 법한 아름답고 비현실적인 풍경이었습니다. 걱정도 슬픔도 미움도 없는 그곳에서 자크는 즐거웠습니다. 자크는 언젠가 조안나에게 바다 아래의 느낌을 이렇게 설명했습니다.

"바다 밑바닥까지 내려가면 바닷물은 더 이상 푸른빛이
아니고 하늘은 기억 속에서만 존재하죠. 그러곤 떠다니는
거예요. 고요 속에서……. 그곳에 머무르며 인어를 대신해
죽을 수 있다고 생각하는 순간, 그들이 나타나요. 우릴
반겨줘요. 그리고 그들에 대한 우리의 사랑을 판정해줘요.
만약 그것이 진실하다면, 만약 그것이 순수하다면 그들은
함께 있을 거예요."

바다를 향한 자크의 사랑은 진실했습니다. 세상에서 붙잡은
것들을 모두 놓아버린 순간 바다는 그와 함께했습니다. 얕은
바다에서 물고기와 놀던 어린 자크는 언제나 갈망하던 순수
한 사랑이 머무는 고요한 바다 밑바닥으로 떠나는 여행을 시
작했습니다.

평생 무의식 세계를 연구한 칼 융Carl Gustav Jung은 무의식의
메시지에 귀 기울일수록 완전한 사람에 가까워지며, 무의식
에 다가가는 방법은 자기수용에 있다고 말합니다. 자기수용
이란 인정하고 싶지 않은 자신의 어두운 면까지 인정하고 삶
을 받아들이는 과정입니다. 자신만의 고유한 자기실현 방법
을 따르라는 융의 조언 그대로 자크는 무의식의 목소리를 따
라 자신을 받아들였습니다.

자크가 돌고래를 따라가는 모습을 보며 느낀 카타르시스
는 잠들어 있던 본성을 깨우고야 마는 자크의 용기에 대한
대리만족과 같습니다. 보이지 않고 가보지 않아서 두려운 그
곳이 자크에게는 행복했던 시간으로 돌아가게 해주는 마음

의 고향입니다. 아래로 내려가는 수직선은 무의식으로 가라
앉은 자기의 근원을 찾아 진짜 나로 태어나는 길을 상징하는
방향입니다.

다시 태어나는 방향

삶은 자궁womb에서 무덤tomb으로의 여정이라고
말합니다. 사람은 탄생의 공간에서 죽음의 공간
으로 옮겨 가지요. 공기를 씻은 비는 바다로 흘
러갑니다. 붉게 물든 나뭇잎은 낙엽이 되어 떨어
지고, 입으로 들어간 음식은 입과 식도, 위장을
지나 항문으로 배출되어 땅으로 내려갑니다. 제
역할을 다한 자연은 순순히 아래로 내려갑니다.
그러나 무한한 포용력을 가진 자연은 끝을 맞이
한 것들을 다시 살려냅니다. 수증기가 되어 하늘
로 올라간 물이 다시 비로 뿌려지듯 생명이 다해
땅으로 돌아간 사람도 다시 태어납니다. 사랑하
는 사람을 만나 낳은 자녀가 자손을 낳고, 그 자
손이 다시 자손을 낳기에 그렇지요. 이케아IKEA
침대 광고는 새 생명을 잉태하는 장소가 침대라
는 아이디어에서 시작했습니다.

　광고 속의 가계도는 가족의 생명을 이어주는
역사적인 장소가 바로 이케아 침대라고 표현합니다. 가족 구
성원이라 해도 될 만큼 소중한 존재겠죠. 고조할아버지, 할

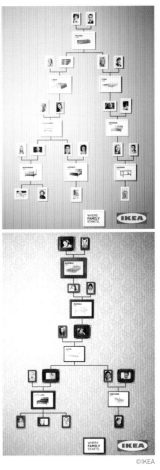
©IKEA

이케아 침대 광고,
Family Tree Campaign
'Where Family Starts,(가족이
시작된 곳)', 2014

머니는 돌아가셨지만 그의 유전자를 받은 귀여운 아이가 태어나 웃고 있으니 죽어도 죽은 것이 아닙니다. 생명은 모습을 달리하며 아래로, 아래로 이어집니다.

아래로 내려가는 것은 탑을 쌓아 남들보다 높아지려는 도전보다 더 힘든 모험입니다. 현재 가진 것들과 앞으로 누릴 것들을 내려놓고 텅 빈 마음이 되었을 때 가능해집니다. 사회가 원하는 방향으로 맞춰가느라 표현하지 못한 마음은 무의식으로 가라앉아 끄집어낼 실마리를 찾기가 어렵습니다. 아래는 실패를 의미한다는 관념 때문에 한번 올라가면 아래를 내려다보지 않습니다. 한 계단만 올라가면 만족하고 행복할 것만 같은데 막상 올라가면 그 다음 단계가 보이고, 또 더 높은 단계가 보입니다. 올라가지 않으면 낙오자가 될 것 같은 두려움에 조급해져서 자신을 채찍질하고 세상을 원망하죠. 앞만 보고 달리다가 피라미드로 올라가는 경쟁에서 떨어져 나왔을 때 아래 방향은 공포로 다가옵니다. 그러나 투명한 두려움의 막을 뚫고 성큼 한 걸음 내려갈 기회는 누구에게나 찾아옵니다. 무의식의 목소리를 따르려면 자기 자신을 있는 그대로 받아들이는 것이 우선입니다. 어설프고 실수투성이에 세련되지 못하고 너그럽지 못한 자신을 인정해야 합니다. 그때가 되면 자신을 잃는 것이 아니라 사실은 진짜 모습으로 다시 태어났다는 것을 알게 됩니다.

먹고살기 위해 일을 하긴 하는데 정말 원하는 일이 무엇인지 모르겠다는 말을 종종 듣습니다. 가장 좋은 방법은 어린

시절로 돌아가보는 겁니다. 저는 뭔가를 만들고 그림을 그릴 때 시간 가는 줄 몰랐습니다. 양말로 인형을 만들어 실로 머리카락을 심고 노란 사인펜을 칠해 금발의 공주를 만들었죠. 드레스까지 제작해 입힌 솜씨가 지금 봐도 감탄할 정도입니다. 여러분은 어린 시절 무엇을 할 때 가장 순수한 기쁨을 느꼈나요. 바다 밑바닥에서 여러분을 기다리는 것은 무엇인가요. 그것이 무의식의 목소리를 알아채는 열쇠입니다.

자크의 바다 밑바닥처럼 누구에게나 자신만의 안식처가 있습니다. 유난히 힘들었던 하루, 집으로 돌아와 푹신한 이부자리에 쓰러질 때 기분은 얼마나 짜릿한가요. 상상만 해도 행복합니다. 오늘은 이불 아래에서 눈을 감고 부글부글 끓는 무의식의 목소리를 들어봐야겠습니다.

곡선
Curve

Spirited Away

2001

센과 치히로의 행방불명

Director : 미야자키 하야오(宮崎駿)

이사를 가던 치히로 가족은 숲에서 신들의 세계로 통하는 터널을 발견한다. 터널 안 음식을 먹은 부모님이 돼지로 변하자 당황한 치히로를 하쿠가 신들의 목욕탕에 숨겨준다. 부모님을 구출해 집으로 돌아가려는 치히로는 하쿠의 도움으로 힘든 난관을 이겨나가고, 이름을 빼앗아 상대방을 지배하는 마녀 유바바의 부하로 일하는 하쿠가 진짜 이름을 찾아 자유를 얻도록 돕는다. 신들의 세계에서 펼쳐지는 판타지 〈센과 치히로의 행방불명〉은 베를린 국제 영화제, 아카데미 등 유수의 영화제에서 수상하여 작품성을 인정받은 애니메이션이다.

"내 이름은 니기하야미 코하쿠누시다."

자연에는 직선이 없습니다. 직선처럼 보이는 나무도 자세히 관찰하면 완만한 곡선의 껍질들로 이루어졌다는 것을 알게 됩니다. 하늘의 구름도 느슨하게 흩어진 자유로운 곡선 덩어리입니다. 나뭇잎이나 꽃은 말할 것도 없습니다. 자연 풍경은 어디를 보아도 둥그스름하고 비뚜름한 곡선입니다. 인간이 만든 풍경은 어떤가요? 지금 저의 주변에는 물병과 컵, 접시와 포크, 쌓여 있는 책과 A4 종이들, 다양한 펜이 매끈한 라인을 뽐내고 있습니다. 인간이 만든 물건 사이에서 작은 선인장 화분이 자연의 자유 곡선을 잊지 않도록 도와줍니다. 계획된 형태를 만들기 위해 나아가는 직선과 달리 곡선은 이래도 좋고, 저래도 좋은 그저 편안한 모양입니다.

자유로운 곡선에서 인간이 나아갈 방향을 찾았던 훈데르트바서Friedensreich Hundertwasser는 직선을 극단적으로 혐오한 예

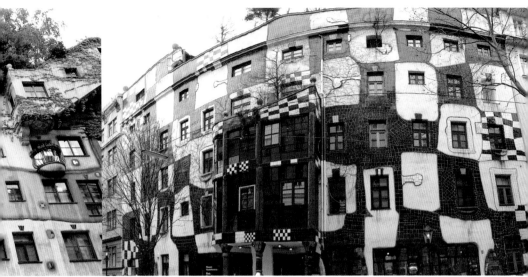

©Sarah-Ackerman ©Uri Baruchin

오스트리아 빈에 있는
훈데르트바서 하우스(왼쪽)와
쿤스트 하우스(오른쪽)

술가로 유명합니다. 건축가이자 화가, 환경운동가였던 그는
직선은 인간성의 상실로 이어지며, 무신론적이고 비도덕적
이라고 주장했죠. 그가 디자인한 건물 외관은 소박한 자유
곡선으로 채워져 독특한 분위기를 풍깁니다. 직선의 건물 외
관에 익숙한 고정관념 때문에 처음에는 어색하게 보이지만
창문을 둘러싼 곡선에 시선을 맡기면 긴장이 풀리고 어쩐지
즐거운 마음이 듭니다. 숨을 들이쉬고 내쉴 때처럼 부드러운
리듬을 그리는 곡선은 자연으로부터 이어받은 생명력을 품
고 있습니다.

　자연이 그리는 곡선에서 생명이 재탄생하는 장면을 본 적
이 있습니다. 미야자키 하야오 감독의 〈센과 치히로의 행방
불명〉에서였습니다. 국내에서는 2002년 개봉 후 2015년에
재개봉할 정도로 사람들의 마음을 사로잡은 작품이죠. 뛰어

난 그림체와 연출뿐만 아니라 스토리에 내재된 자연성 회복의 메시지가 와 닿았기 때문에 오랫동안 기억에 남는 작품이 되지 않았을까 생각합니다. 저는 자연의 모습과 인간이 회복해야 할 본성의 의미까지 되새기도록 하는 감독의 철학을 곡선에서 발견했습니다.

신들의 세계로 들어간 치히로

치히로가 우연히 신들의 세계로 들어가면서 이야기가 시작됩니다. 치히로는 마녀 유바바로부터 '센'이라는 새 이름을 받습니다. 유바바는 '치히로(千尋)'의 이름에서 찾는다는 의미의 '히로(尋)'를 지워 '집으로 가는 길을 잃었다'는 뜻의 센이라는 이름을 주었습니다. 이름을 뺏으면 본래 모습을 잊는다는 것을 아는 유바바는 이름을 빼앗아 상대방을 지배하고 있었던 것입니다. 덕분에 치히로는 곡선의 생명력을 몸소 체험하게 됩니다.

치히로, 그러니까 센이 목욕탕에서 일한 지 얼마 되지 않은 어느 날, 거대한 형체 하나가 목욕탕으로 다가옵니다. 그 형체가 지나가자 손님을 불러들이던 상점들은 서둘러 문을 닫고 불을 끄기 바쁩니다. 목욕탕 직원들도 모두 긴장하여 우왕좌왕 어쩔 줄을 몰라 합니다. 다가오는 형체는 더럽기로 소문난 오물의 신입니다. 그가 목욕탕 입구에 들어서자 꾸물꾸물 흘러내리는 오물이 바닥에 넘쳐흘러 코를 막아도 정신을 잃을 지경입니다. 성질 고약한 유바바까지 바짝 얼어서

센에게 시중을 맡깁니다. 오물의 신이 센에게 동전이 뒤섞인 오물 한 덩어리를 건넵니다. 센은 경기 들린 아이처럼 머리카락과 세포까지 곤두선 채로 돈을 받아 들고 오물의 신을 욕장으로 안내합니다.

오물의 신이 깨끗해지려면 웬만한 약재로는 어림도 없어 보입니다. 다행히 친구들의 도움으로 최고급 약재 물을 쏟아붓습니다. 센은 오물이 흘러넘치는 욕탕에서 허우적거리다가 오물의 신 옆구리에 꽂힌 가시를 발견하고는 밧줄을 가지고 다시 들어가 가시에 묶습니다. 온 직원이 있는 힘을 다해 줄을 당기자 빠져나온 것은 가시가 아니라 자전거 손잡이였습니다. 폐자전거가 형체를 드러내자 뒤를 이어 온갖 고물 잡동사니와 쓰레기가 거대한 오물의 신 몸집만큼이나 쌓입니다. 모두가 놀라 얼이 빠진 그때 욕탕 물이 용솟음치더니 센을 뒤덮습니다. 보드라운 곡선의 물결이 온몸을 타고 흘러내리는 동안 센은 오물의 신의 진짜 얼굴을 봅니다. 쓰레기를 모두 토해낸 그는 강의 신이었습니다.

"캬!"

강의 신은 한마디 감탄사를 내뱉고 용솟음쳐 올라 목욕탕 내부를 한 번 휘감아 돈 뒤 밤하늘로 날아갑니다. 괴물의 모습은 온데간데없고 은빛 비늘을 반짝이는 아름다운 용의 자태로 굽이굽이 하늘을 날아갑니다.

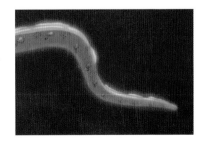

드디어 생명이 모습을 드러냈습니다. 사람들이 버린 쓰레기로 죽음의 악취를 풍겼던 강의 신은 생명력 넘치는 곡선의 모습을 드러냈습니다. 눈에 보이는 이익을 취하는 데 급급해 자연의 소중함을 잊었던 인간이 자연의 곡선을 지웠던 거죠. 용기 있는 센 덕분에 쓰레기 비만이었던 강의 신은 날씬한 곡선으로 돌아가 생명 에너지로 재탄생했습니다.

자연과 기계의 모습

자연에서 태어난 생명체는 곡선으로 이루어져 있습니다. 반면 사람의 손은 기계로 잘라낸 것처럼 똑바른 선을 만들어냅니다.

센이 타고 가는 기차도 그렇습니다. 어느 날 숙소로 돌아온 센 앞에 피 흘리는 용이 들이닥칩니다. 이상하게도 그 용이 하쿠라는 생각이 들었습니다. 하쿠는 신의 세계에 들어온 센을 구해주고 진짜 이름을 잃지 않도록 도와준 유바바의 부하입니다. 마법을 배우려고 유바바의 밑에 들어간 하쿠는 본명과 그 이름으로 살았던 시절의 기억을 잃었습니다. 냉정하기로 소문난 하쿠가 센을 돕는 것을 보면 하쿠가 잃은 기억속 어딘가에 센이 중요한 존재로 자리하는 것만은 확실합니다. 센은 용의 모습으로 나타난 하쿠를 단박에 알아보았습니다. 하쿠는 유바바의 명령으로 언니인 제니바의 도장을 훔치다가 공격을 받았던 것입니다. 센은 기차를 타고 제니바에게 가서 하쿠를 살려달라고 부탁할 작정입니다. 돌아오는 기차

편이 없다는 말을 듣고도 센은 강의 신을 구할 때처럼 다시
한 번 용기를 냅니다. 조금의 망설임도 없이 편도 기차표를
내밀고 기차에 오릅니다.

소음만 들리는 가운데 기차는 직선을 그리며 끝없이 펼쳐
진 수평선을 달립니다. 기차의 형태도, 달리는 모습도 자연
의 곡선과는 전혀 다른 쭉 뻗은 직선입니다. 직선이 향하는
곳은 한번 가면 돌아오지 못하는 곳입니다. 인공으로 만들어
진 기계에는 자연처럼 생명을 되살리는 재생의 에너지가 없
습니다. 그러나 센은 먼 길을 걸어서 돌아올 필요가 없었습
니다. 정신을 차린 하쿠가 용의 모습으로 마중 왔기 때문이
죠. 센은 하쿠의 등에 타고 굽이굽이 곡선을 그리며 하늘을
날아갑니다. 기계의 힘으로 가는 길은 직선이었지만 자연의
힘으로 돌아오는 길은 곡선입니다. 기계가 만든 길은 돌이키
지 못하는 단절을 만들었지만 자연의 길은 의지를 내기만 한
다면 회복할 수 있는 생명력을 품고 있습니다.

하쿠 등에 타고 밤하늘을 날던 센에게 과거 한 장면이 스

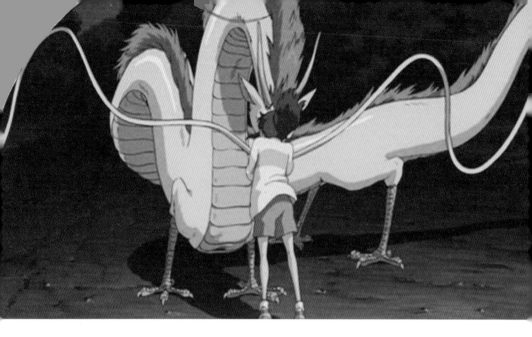

처 지나갑니다. 어린 시절 강에 빠졌을 때 용을 타고 물속을
헤엄쳤던 장면입니다. 하쿠였어요. 강에 빠진 센을 구해주
었던 건 바로 하쿠였습니다.

 "하쿠, 너의 진짜 이름은 코하쿠 강이야."

센이 외치자 하쿠가 눈을 번쩍 뜹니다. 온몸에서 은빛 비늘
이 떨어져 나갑니다. 껍질을 벗은 하쿠는 사람의 모습으로
변신합니다.

 "내 이름은 니기하야미 코하쿠누시다. 나도 기억났어.
 치히로가 내 안에 떨어졌던 일."

자신의 강을 잃은 하쿠는 본성을 팔아서라도 세상에 휘두를 마법을 배우려 했습니다. 그래야 살아남을 것이라 믿었던 거죠. 세상을 이기려고 입었던 껍질을 벗고 태어날 때 지녔던 본성을 기억해낸 순간 진짜 자신은 내면에 잠들어 있었다는 것을 깨달았습니다.

내면에서 살아 움직이는 곡선

사람도 자연에서 태어났습니다. 자연의 일부인 사람이 생존과 발전의 시간 속에서 자연으로 살아가는 방법을 잊은 것은 아닐까요. 밀크우드Milkwood는 자연과 함께 살아가는 방법을 가르치는 단체입니다. 정원 가꾸기와 양봉, 자연주의 집 짓기, 영속 농업과 재생 영농 기술 등에 대해 전 세계를 대상으로 무료 온라인 교육을 하고 있습니다.

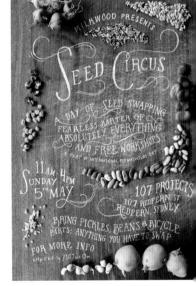

© milkwood

밀크우드의 씨앗 나누기 행사
'Seed Circus' 포스터

이 그림은 밀크우드에서 주최한 'Seed Circus' 행사 포스터인데요, 어떤 종류의 씨앗이든 상관없이 서로 교환하는 행사입니다. 나무판자 위에 각종 씨앗들을 늘어놓고 직접 나무를 긁어서 글자를 새겼습니다. 흔한 컴퓨터그래픽 효과 하나 쓰지 않은, 나무와 씨앗들 그리고 사람이 만든 자연의 합작품입니다. 구불구불 춤추는 글자와 동그란 씨앗들의 모양과 배치가 어디 하나 걸리는 곳 없이 편안해 보입니다.

〈오토누미나-만년 동안의 잠,
인왕산 선바위〉
배영환
2010~2014

내면 깊은 곳은 자연의 본성을 기억합니다. 예전에 배영환 작가의 〈오토누미나 autonumina-만년 동안의 잠, 인왕산 선바위〉라는 작품을 본 적이 있습니다. 오토누미나는 생각의 흐름대로 그리는 기법인 오토마티즘automatism과 신성함을 의미하는 누미나 numina 의 합성어로, 무의식을 따라 손 가는 대로 만든 신성함이라는 뜻입니다. 뇌파의 곡선 모양을 따라 흙을 손으로 쥐었다 놓은 후 도자로 굽는 방법으로, 정말 손 가는 대로 감각의 흐름을 따라 즉각적인 형상을 만들었습니다. 내면의 곡선으로 산수화를 재탄생시켰습니다.

작가의 뇌파를 측정한 종이에는 구름에 싸인 산수가 한 폭의 동양화처럼 펼쳐져 있습니다. 작가의 손에서 재탄생한 곡선이 전시장 벽을 타고 굽이굽이 흘러갑니다. 인간이 한 손으로 창조한 이 세계는 인간이 내면에 광활한 자연을 품고 살아가는 존재라는 것을 알려줍니다. 인간은 곧 자연이어서 자연과 분리되지 못합니다.

곡선의 본능

곡선은 어디서나 살아 움직이고 있습니다. 앞으로만 향하던 눈을 돌려보면 발견할 수 있습니다. 공원에는 자연을 흉내 낸 둥그스름한 연못이 있습니다. 평생 인간의 손으로 양식되었을 잉어들은 곡선을 그리는 방법을 잊지 않고 구불구불 잘도

헤엄칩니다. 사람도 마찬가
지입니다. 온갖 똑바른 선들
속에서 살고 있어도 곡선의
본능을 기억합니다. 조금만
힘을 빼고 바라보면 일상에
서 살아 숨 쉬는 자연의 곡선
이 나타납니다.

지금 하늘은 무한정 곡선
을 풀어놓았습니다. 켄트지
에 큰 붓으로 코발트블루 색을 깔고 마르기 전에 흰색으로
몇 번 휘저은 것만 같은 풍경입니다. 은은하게 번지는 구름
의 모양새 자체로 거대한 그림입니다. 밥 아저씨가 "참 쉽
죠?" 하면서 돌아볼 것만 같아요. 마음을 열면 하늘의 여유
가 눈에 들어옵니다. 억지로 애쓰지 않아도 있는 그대로 순
리에 맞는 모습, 그 자연스러움을 마음에 담고 싶어서 하늘
을 바라봅니다.

잠시 고개를 들어 하늘을 보세요. 여러분이 관찰한 구름의
곡선은 어떤 모양인가요. 길을 걷다가 나뭇잎 하나를 챙겨보
세요. 나뭇잎의 모양을 따라 그려보는 겁니다.

눈에 보이지 않는 느낌도 그릴 수 있습니다. 지금 볼에 스
치는 바람의 느낌은 어떤가요. 포근한 바람, 시원한 바람, 날
카로운 바람…… 눈을 감고 바람을 느껴보세요. 항상 함께
있었지만 제대로 보지 못했던 자연을 유심히 관찰하고 그려
보면 여러분의 마음에 자연이 새겨집니다.

SHAPE

모양

Quadrangle 사각형
Circle 원형
Figure 형상
Ground 배경

사각형
Quadrangle

The Sixth Sense

1999

식스 센스

Director : M. 나이트 샤말란(M. Night Shyamalan)

아동심리학자 말콤은 여덟 살 소년 콜의 상담을 맡는다. 콜이 언제나 우울하고 이상한 소리를 하는 이유를 그의 엄마도 알지 못한다. 상담이 진행될수록 콜은 말콤을 신뢰하게 되고 자신에게 귀신을 보는 능력이 있다고 실토하지만 말콤은 완전히 믿지 못한다. 말콤의 도움으로 귀신과 대화하는 법을 알게 된 콜은 우울함에서 벗어나 밝고 평범한 소년의 일상으로 돌아간다. 한편 아내와의 관계가 소원해져 고심하던 말콤은 아내가 자신을 피하는 이유를 콜을 통해 깨닫고 충격에 빠진다. 작품성과 반전으로 개봉 당시 큰 반향을 일으킨 영화다.

"혼자 있을 때 왜 두려운지 알아?
난 알아. 잘 안다고. 얼마나 두려웠는데.
더 이상 두려움에 떨긴 싫어.
난 괴물이야."

'네모난 꿈'이라는 노래에는 온갖 네모들이 등장합니다. 네모난 침대, 네모난 창문, 네모난 문, 네모난 테이블, 네모난 책가방, 네모난 버스, 네모난 컴퓨터, TV······. 둘러보면 어디에나 사각형이 있습니다. 지금 저는 사각형 노트북 앞에서 사각형 키보드를 두드리고 있습니다. 오른쪽의 태블릿도, 왼쪽의 스마트폰도 모두 사각형이죠. 제멋대로 쌓아둔 책들도, 탁상 달력도 사각형입니다. 책상도 사각형, 책장도 사각형, 침대도 사각형입니다.

사각형은 담고 가두는 성질이 있어서 물체를 담거나 정보를 담아 정리하기에 편리한 도형입니다. 여러 사각형을 함께 배열해도 빈틈이 없으므로 공간을 활용하기도 좋지요. 심리적 안정감을 주는 도형이기도 합니다. 어릴 때 이불을 턱 밑까지 바짝 끌어 올리고 발이 이불 밖으로 나가지 않도록 조

그냥 좋은 장면은 없다

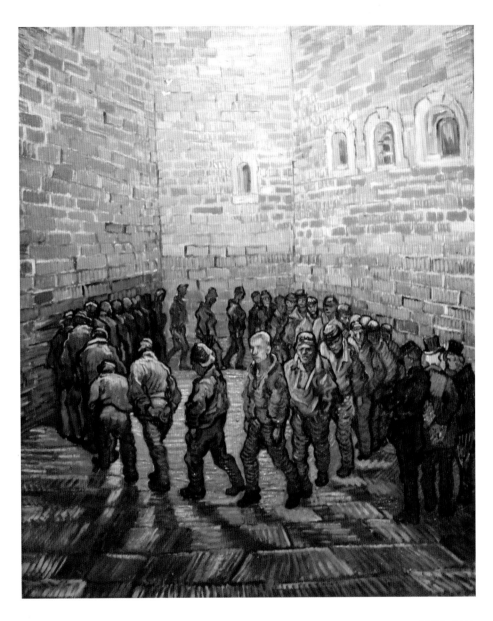

〈운동하는 죄수들〉
빈센트 반 고흐
1890

심했던 기억이 있습니다. 불을 끄면 원한을 품고 인간세계를 떠돌던 귀신이 발을 잡아당기지 않을까 불안했었죠. 아침에 일어나면 이불은 제멋대로 뭉쳐져서 다리 사이를 굴러다녔지만 적어도 잠들기 전까지는 사각형 이불이 저를 보호하는 일종의 울타리라고 느꼈습니다. 그런데 과연 사각형이 안전하기만 할까요?

감옥도 사각형입니다. 감옥은 죄를 지은 사람들이 일정한 시간 동안 자유를 반납하는 공간입니다. 고흐의 〈운동하는 죄수들〉은 감옥을 돌며 운동하는 죄수들을 그린 그림입니다. 정처 없이 감옥을 도는 죄수 무리 속에서 한 사람이 고개를 들어 저에게 눈빛을 보냅니다. 사방을 가로막은 벽처럼 마음을 닫고 무심히 쳐다보는 눈빛에 마음이 답답해집니다. 어깨를 늘어뜨리고 힘없이 걷는 발걸음은 희망은 고사하고 어떤 일도 감당할 의지가 사라진 모습입니다. 무기력에 빠져 생기를 잃은 인간의 모습이 두렵기까지 합니다. 사방을 둘러싼 단단한 벽은 그들의 육체뿐만 아니라 의지까지 가두어 목적도 희망도 잃도록 만들었습니다.

감옥에 있지 않더라도 일상 속에서 사각형에 갇힌 듯한 느낌을 받을 때가 있습니다. 막막한 상황을 맞닥뜨렸는데 도움 청할 곳 하나 없고, 해결의 실마리도 보이지 않을 때 두려움이 몰려오고 결국엔 기운이 빠져 자포자기하게 됩니다. 감당하기 힘든 문제를 받아 들고 어찌할 바 모르는 소년을 소개합니다. 영화 〈식스 센스〉의 주인공 콜의 이야기입니다.

빨리 열지 않으면 죽여버리겠어

콜에게는 말 못 할 고민이 있습니다. 몸이 부패하여 문드러지거나 피 흘리며 목을 매단 모습의 죽은 영혼들이 콜에게 찾아와 말을 거는 겁니다. 상상만 해도 끔찍한데, 귀신과 단둘이 벽장에 갇힌다면 경기를 일으킬 만한 일이겠죠. 콜의 말을 믿지 못한 사람들은 그를 정신병자로 단정 지었습니다. 공감하는 이 하나 없는 세계에서 홀로 싸우던 콜은 입을 닫고 도망치기로 합니다. 방법이라 해봐야 십자가를 쌓아둔 텐트로 들어가거나 성당 의자 아래로 숨는 정도입니다. 혼자 다른 차원의 세계를 경험하는 콜은 좀처럼 친구들과 어울리지 못합니다. 오랜만에 한 친구의 생일 파티에 초대받았지만 여전히 혼자 시간을 보내는 중입니다. 콜은 우연히 붉은 풍선이 천장으로 올라가는 것을 보고 계단을 따라 올라갑니다. 그때 한 남자의 외침이 들리기 시작합니다.

"주인님, 문 좀 열어주세요. 숨이 막혀요. 제발 들린다면 이 문 좀 열어주세요."

절실한 목소리는 계단 위에 열려 있는 작은 벽장 안에서 나오고 있습니다. 콜이 꼼짝하지 않고 벽장을 뚫어지게 쳐다보기만 하자 벽장 안의 남자는 협박을 합니다.

"빨리 열어. 안 그럼 죽어버리겠어!"

섬뜩한 목소리에 놀란 콜은 벽장에 다가가지 못하고 아래에서 머뭇거립니다. 그때 친구 두 명이 콜을 골탕 먹이려 작정하고 올라옵니다. '지하 감옥'이라는 연극을 하자더니 감옥에 갇히는 죄수 역할이라며 콜을 벽장에 가두어버립니다. 방금 전까지 죽어버리겠다는 비명이 들리던 벽장에 갇히는 것은 어린 소년에게는 감당하기 버거운 공포일 테지요. 벽장에 갇힌 콜은 마치 야수의 우리에 갇혀 뜯어 먹히기라도 할 것처럼 곧 죽을 듯이 비명을 질러댑니다. 엄마가 달려와 벽장 문을 열려고 하지만 어찌 된 일인지 꿈쩍도 하지 않습니다. 계속되던 비명이 갑자기 멈춘 뒤에야 문이 열리고, 콜은 정신을 잃은 채로 엄마에게 안겨 벽장에서 나옵니다.

　양옆과 위아래 어디에도 빠져나갈 구멍이 없는 단단한 벽장의 사각형은 콜에게 감옥이 되었습니다. 이번에는 도망칠

새도 없이 귀신이 사는 작은 감옥에 갇혔습니다. 귀신은 문이 열려 있어도 스스로 나오지 않고 감옥에서 꺼내달라고 콜을 유혹합니다. 생전에 벽장에 갇히는 벌을 받았던 귀신은 자신의 분노를 죄 없는 콜에게 덮어씌웠고, 콜은 사각형의 공포

에 잠식당하고 말았습니다. 다른 귀신을 만나던 날 콜은 또다시 사각형에 갇힙니다.

두려움에 떠는 소년

밤공기를 깨고 콜은 홀로 방을 나옵니다. 다리를 배배 꼬며 엉거주춤 화장실로 뛰어가 문을 활짝 열어둔 채로 변기 앞에 섭니다. 온몸을 조여오는 적막한 공기에 익숙해질 무렵 콜은 등 뒤로 싸늘한 기운이 지나가는 것을 느낍니다. 무언가 부엌 쪽으로 지나가는 느낌에 천천히 몸을 돌려 화장실 밖을 바라봅니다. 부엌에서 서랍을 여닫는 소리, 그릇 떨어지는 소리가 요란하게 들려옵니다.

갑자기 내려간 기온 때문인지 온몸이 바들바들 떨려 꼼짝하지 못합니다. 감당하지 못할 문제를 받아 든 어린아이는 겁에 질려 어쩔 줄 모릅니다.

사각형 안에 콜이 꼼짝달싹 못 하고 서 있습니다. 양쪽 벽

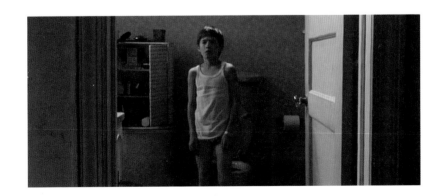

이 화면을 분할하여 화장실 안쪽 공간을 사각형으로 만들었습니다. 곧 귀신이 들이닥칠지 모르는 상황에서 콜이 느끼는 공포가 전해집니다. 콜은 사방이 막혀 출구가 없는 사각형 감옥에 갇혔습니다. 그의 육체와 함께 마음까지도요. 열린 문으로 나오지 못하도록 발목을 붙잡은 마음의 감옥입니다. 찬 입김을 내쉰 후 용기를 내어 소리가 나는 부엌으로 천천히 걸어가지만 공포의 실체와 마주하지요. 콜은 완전히 폐쇄된 방 안의 텐트 속으로 도망가고 맙니다.

전망도피이론Prospect-Refuge Theory에 의하면 인간은 위험한 존재로부터 몸을 숨기면서 동시에 전망을 살필 수 있는 공간을 찾아 진화해왔다고 합니다. 문 열린 화장실의 콜은 어떤가요. 전망을 살피기는 좋지만 쫓아오는 자로부터 몸을 숨기지 못하고 사각형 제단에 올려진 어린 양과 같은 신세입니다.

영화 초반에도 비슷한 장면이 있었습니다. 아동심리학 박사 말콤의 집에 불청객이 찾아온 장면에서 화장실의 콜을 연상시키는 사각형이 등장합니다. 오래전 말콤이 치료했던 빈센트라는 아이가 성인이 되어 갑자기 들이닥칩니다. 속옷 한 장 달랑 걸치고는 화장실 안에서 말콤에게 울부짖습니다.

"혼자 있을 때 왜 두려운지 알아? 난 알아. 잘 안다고. 얼마나 두려웠는데. 더 이상 두려움에 떨긴 싫어. 난 괴물이야."

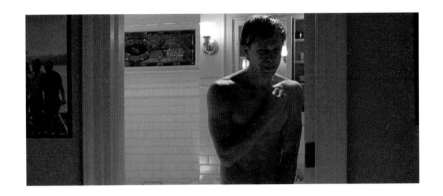

어린 콜이 입 밖으로 내뱉지 못한 공포를 빈센트 가 대신 외칩니다. 청년은 평생 내면의 사각형에 갇혀 홀로 울었습니다.

　콜의 화장실 장면과 거의 흡사한 장면입니다. 단지 빈센트는 벽장 안의 귀신처럼 스스로 갇힌 감옥에서 분노를 쏟아내고 있다는 점이 다르죠. 콜 또한 성인이 될 때까지 몸과 마음을 얼어붙게 하는 공포 속에 산다면 빈센트처럼 절규하게 될지도 모릅니다. 지금 콜이 느끼는 공포를 풀어내지 못한다면 빈센트와 벽장 안의 귀신처럼 도와주지 않은 세상에 분노하며 소리칠 것입니다. 사각형은 세상과 분리된 마음의 벽이며, 이해받지 못한 세상으로부터의 도피처입니다. 사각형은 안전지대가 아니라 단절을 부르는 동굴이 되어가고 있습니다. 빈센트는 말콤 박사에게 도와달라고 절규했습니다. 두려움에 얼어버린 자신을 구해달라는 애원이며 이해받고 싶은 간절한 바람입니다. 그에게는 마음의 사각형을 허물 공감의 손길이 필요했습니다.

사각형 밖 세상과의 연결 방법

영화 후반부에서 콜은 다시 사각형과 함께 등장합니다. 이번에는 사각형 밖으로 나와 앞에 섰습니다. 영화 내내 웃지 않았던 콜이 이 장면에서는 환하게 웃고 있죠. 죽은 자들과 대화하는 법을 알게 된 콜은 더 이상 도망칠 사각형이 필요하지 않습니다. 상대방을 이해하게 되자 두려움으로부터 해방되었습니다. 그들의 이야기를 들어주고, 부탁하는 일들을 도와주면서 소통하기 시작했습니다. 두려운 상대를 똑바로 마주하고 인정하자 그들은 분노의 가면을 벗고 우리와 다를 바 없는 슬픈 눈빛을 드러냈습니다. 콜이 용기를 내어 그들의 손을 잡아줍니다. 더 이상 사각형으로 도망가지 않습니다. 사각형은 감옥의 기능을 상실하고 콜이 돋보이도록 도와주는 배경이 되었습니다.

콜처럼 사각형에 갇힌 사람들이 있습니다. 사각형을 쌓아 올린 고층 아파트는 흔한 풍경입니다. '신경 끄시오'를 마음으

　　　그냥 좋은 장면은 없다

로 외치며 각자의 사각형에 들어가 문을 닫은 풍경은 낯설지
않습니다. 이사 오면 떡을 돌리고 이웃사촌이라는 이름으로
왕래하던 시절도 있었지요. 이 사각형을 벗어날 방법이 없을
까요?

　일본 밴드 SOUR의 뮤직비디오 '日々の音色(매일의 음
색)'에서 한 가지 방법을 찾았습니다. 사각형을 이용하여 사
람과 사람을 연결하는 기발한 영상입니다. 화면을 가로세로
로 잘라서 만든 많은 사각형 조각 안에 사람들이 자리하고
있습니다. 여기까지는 그다지 특별해 보이지 않죠. 각각의
사각형에 있던 사람들이 마치 한 공간에 있는 듯 연결되어
움직이기 시작합니다. 사각형 구석에서 얼굴의 일부분만 보
이도록 하여 다른 사람의 얼굴과 하나인 것처럼 연결하기도
하고, 동시에 팔을 뻗어 화면 전체에 무늬를 만들기도 합니
다. 시간을 맞춰 빗방울 그림이 사각형을 통과하게 해서 비

내리는 장면을 연출하고, 공간을 넘어 걸어가 서로 껴안습니다.

무심코 뻗은 팔이 옆 사람의 팔과 연결되어 커다란 전체 패턴을 만드는 장면은 짜릿하기까지 합니다. 뮤직비디오의 사람들은 각자의 사각형 안에 있어도 다른 사각형의 사람들과 소통하려고 부단히 움직입니다. 전혀 관련 없어 보이는 사건들이 연결되어 의미 있는 전체를 만드는 동시성synchronicity이 마음을 울립니다.

일본 밴드 SOUR의 뮤직비디오
'日々の音色(매일의 음색)',
2009

사람들은 마음속에 자신만의 사각형을 만들고 살아갑니다. 과거의 비탄과 현실의 막막함, 미래의 두려움에 자신을 보호하고자 만들어낸 사각형이죠. 그 안에서 남의 사각형만 보고 판단하며 자신의 벽은 보질 못합니다. 타인이 사각형을 열기를 바란다면 먼저 자신의 사각형을 깨닫고 해체하려는 마음이 먼저입니다. 두려움을 마주하고 받아들일 용기만 한 움큼 있으면 됩니다. 출구 없는 단단한 사각형 안에서 은근슬쩍 팔을 내밀면 때마침 지나가던 어떤 이가 손을 잡아줄 것입니

그냥 좋은 장면은 없다

다. 같은 바람을 가진 사람들은 어디에나 존재하기 마련이니
까요. 그때 새로운 삶의 이야기가 펼쳐집니다.

©SOUR

물방울무늬가 그려진 패턴이 있습니다. 물방울에 가는
선이 그어져 있죠. 그 선을 따라 자른 뒤 방향을 돌려 다시
연결해보세요. 물결이 되기도 하고. 계란 프라이가 되기도
합니다. 외계인 얼굴과 흐물거리는 미역이 나타나기도
합니다. 사각형을 무심코 연결하면 배트맨. 강낭콩의 습격
등 재미있는 이야기가 탄생합니다.

1. 선을 따라 자릅니다. 자르고 나면 원은 네 조각으로 분리됩니다.
2. 자른 사각형을 오른쪽, 왼쪽으로 회전해서 다시 연결해보세요.
3. 원하는 모양이 나오면 새 종이에 풀로 붙입니다.

원형
Circle

Scent of a Woman
1992

여인의 향기

Director: 마틴 브레스트(Martin Brest)

퇴역 장교인 프랭크는 괴팍한 성격의 맹인으로 조카 집에 얹혀산다. 조카 가족은 추수감사절 여행을 떠나면서 프랭크를 보살필 사람을 구하고, 명문 사립 고등학교에 다니는 고학생 찰리가 그 일을 맡게 된다. 찰리와 함께 뉴욕에 온 프랭크는 리무진에 고급 호텔과 레스토랑, 고급 양복 등을 누리며 최고급 생활을 한다. 찰리는 예측 불가한 프랭크의 행동에 당황하지만 당당한 그의 모습에 매력을 느낀다. 그러나 어둠뿐인 세상에서 삶의 의미를 잃은 상태였던 프랭크가 뉴욕에 온 이유는 자신에게 마지막 선물을 주기 위해서였다. 프랭크와 찰리가 서로를 이해하게 되는 과정에서 잔잔한 감동이 전해지는 영화다.

"탱고는 실수할 게 없어요.
인생과는 달리 단순해요.
탱고는 정말 멋진 거예요.
만약 실수로 스텝이 엉킨다면 그게 바로 탱고예요."

태아는 자궁에서 열 달 동안 세상에 나갈 준비를 합니다. 우리 모두는 어머니의 자궁에서 탯줄을 끌어안고 영양분을 받아 흡수하면서 아기의 형상으로 자라났습니다. 자궁은 세상에서 무사히 살아남도록 먹이고 재우는 안전한 장소이며, 아기에게 무조건적인 사랑을 제공하는 성스러운 장소입니다. 임신한 여성의 둥근 배처럼 자궁의 형태도 둥그스름한 모양으로 태아를 감싸줍니다.

디자이너 허브 루발린Herb F. Lubalin은 원형의 특징을 포착했습니다. 1966년에 디자인한 《MOTHER&CHILD》라는 잡지사 로고가 그것입니다.

'MOTHER&CHILD'라는 글자를 이용해 제작한 로고 디자인을 가만 보면 M, H, E, R은 사각형에 가깝고, O는 원형에 가깝습니

그냥 좋은 장면은 없다

그림 출처
『허브 루발린』 p.50〜51,
앨런 페콜릭 저, 김성학 역
(비즈앤비즈, 2010)

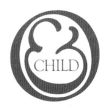

다. 'M'과 'THER'의 사각형 사이에 위치한 원형의 'O'는 사각형과 원형이 대비되어 둥근 형상이 강조되었습니다. 디자이너가 'O'를 강조한 이유가 있겠죠.

'O' 안에 들어간 '&'와 'CHILD'를 보세요. 엄마 품에 안긴 아기 같기도 하고, 자궁 속에 누운 태아의 모습 같기도 합니다. '&'는 아기가 팔과 다리를 몸 쪽으로 끌어당겨 웅크린 모습입니다. '&' 안에 'CHILD'를 넣었더니 자궁 속에 자리 잡은 태아의 형상으로 변신했습니다. 어떻습니까. 글자 하나하나가 예사로 보이지 않지요. 루발린은 글자 몇 개로 아기가 엄마 품에서 느끼는 평화와 일체감까지 표현했습니다. 일체의 장식을 사용하지 않고 문자만으로 엄마와 아기의 관계를 표현하여 마음까지 사로잡았습니다. 핵심을 꿰뚫은 것이죠. 자신의 디자인이 사람들에게 말을 걸기를 바라던 루발린의 바람대로, 엄마와 아기를 마주하는 감동이 있는 디자인이 되었습니다.

이렇게 훌륭한 디자인도 처음부터 완벽하지는 않았습니

그림 출처
『허브 루발린』 p.50~51.
앨런 페콜릭 저, 김성학 역
(비즈앤비즈, 2010)

MOTHER

AND CHILD

MOTHER AND CHILD

다. 모든 아이디어는 수정에 수정을 거쳐 궁극의 디자인으로 발전하기 마련입니다. 처음 안에서는 'MOTHER'의 'O' 밑에 자그마한 'AND CHILD'를 두었습니다. 이 시안에서 사용한 'O'의 원형 모티브는 엄마와 아기의 관계가 가깝다는 정도만 의미했습니다. 다음 안에서는 'AND CHILD'를 'O' 안에 넣으면서 위치까지 수정했습니다. 아기가 엄마 품 안에 있으니 더 친밀한 느낌이긴 하나 마음까지 사로잡기에는 조금 약합니다. 그 후 수정한 최종안이 앞 쪽에서 본 디자인입니다. 글자의 특징을 잡아 아기를 품은 모습을 형상화했더니 가슴을 울리는 디자인이 되었습니다. 디자이너도 문자를 이용한 자신의 디자인 중에서 가장 훌륭한 아이디어라고 자평했으니 사람들이 받는 느낌은 비슷한 듯합니다.

　　루발린의 로고 디자인에서 보았듯이 원형은 새근새근 숨 쉬는 생명을 있는 그대로 품어주는 포용력을 내포한 도형입니다. 〈여인의 향기〉의 주인공 프랭크의 이야기에서 확인해 보죠.

그냥 좋은 장면은 없다

포용하는 원형

찰리는 명문 사립 고등학교 베어드의 학생입니다. 하버드에 진학하려는 부잣집 자제들 틈에서 가난한 고학생 찰리는 힘겹게 버텨나가고 있습니다. 집에 갈 차비를 벌 궁리를 하던 중 추수감사절 기간 동안 눈먼 퇴역 장교 프랭크를 돌보는 일거리를 맡게 됩니다.

프랭크와의 첫 만남은 당황스러웠습니다. 어둡고 좁은 거실에 앉아 있던 프랭크는 마치 앞을 보는 사람처럼 찰리의 마음과 행동을 읽는 데다가 버럭 소리를 질러대는 통에 꼼짝없이 서 있기만 했습니다. 일을 시작하는 날 프랭크는 찰리를 데리고 갑자기 뉴욕으로 날아갑니다. 순진한 모범생 찰리와 괴팍한 프랭크. 어울리지 않는 그들이 뉴욕의 고급 카페에 앉았습니다.

프랭크의 시야에 한 여자가 들어옵니다. 앞을 못 보는 프랭크는 다른 감각 기관이 발달했어요. 떨어져 앉아서도 여자의 비누 향을 알아맞히는 후각의 레이더망이 발동했죠. 프랭크의 짐작대로 여자는 등이 깊게 파인 검은 드레스를 입은 아름다운 여성이었습니다. 당당한 태도와 세련된 매너를 보면 젊은 시절 프랭크에게 넘어간 여자가 한둘이 아니었을 듯합니다. 냄새만으로 여성의 외모와 매력까지 알아맞히는 걸 보고 찰리는 놀랄 수밖에 없었죠. 찰리의 안내를 받아 프랭크는 여자의 테이블로 가 묻습니다.

"탱고를 배우고 싶지 않나요?"

"지금요?"

"내가 가르쳐드리죠. 무료로요. 어때요?"

"아. 조금 걱정이 되네요."

"뭐가요?"

"제가 실수를 할까 봐요."

"탱고는 실수할 게 없어요. 인생과는 달리 단순해요. 탱고는
　정말 멋진 거예요. 만약 실수로 스텝이 엉킨다면 그게 바로
　탱고예요."

알다시피 프랭크는 맹인입니다. 그런데 자신감 넘치는 태도
로 탱고를 가르쳐주겠다 하니 황당한 일이었죠. 며칠 사이
찰리는 프랭크를 신뢰하게 되었는지 만류하긴커녕 홀의 크
기와 형태를 설명해줍니다. 프랭크가 여성을 데리고 나오자
홀에는 긴장감이 감돕니다. 넘어져 창피라도 당하지 않을까
보는 사람이 더 떨립니다.

　악단이 카를로스 가르델Carlos Gardel의 '포르 우나 카베사Por
Una Cabeza'를 연주하기 시작합니다. 따-란 따라따-란. 따-란
따라따-란. 맺고 끊는 쫀득한 선율 속에서 팔을 뺏었다 끌어
당기는 절제된 움직임과 바닥을 쓸고 지나가는 강한 듯 부드
러운 발사위가 자유롭습니다. 프랭크는 앞이 보이든 말든 있
는 그대로 이 순간, 이 느낌에 몰입해서 즐기고 있습니다. 춤
추는 모습을 보던 찰리와 손님들도 그 황홀한 에너지를 느꼈
고, 화면을 뚫고 나와 저에게도 전해졌습니다. 지켜보던 찰
리처럼 저의 입꼬리도 슬그머니 올라갔지요. 마치 프랭크와

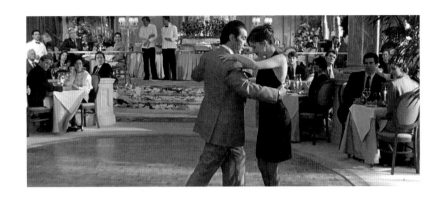

함께 춤을 추는 여성이 된 듯한 기분이었습니다.

프랭크가 탱고를 추는 이 장면은 〈여인의 향기〉에서 너무나
유명한 장면이죠. 많은 사람들도 저처럼 이 장면에서 카타
르시스를 느꼈을 겁니다. 과연 할 수 있을까 의심하는 시선
이 가득한 상황에서 프랭크는 앞이 보이는 사람보다 더 당
당하게 즐기며 마음껏 춤을 췄습니다. 어떻게 그럴 수 있었
을까요. 프랭크는 몰랐겠지만 원형의 에너지가 작용하고 있
었기 때문입니다. 홀의 모양을 살펴보도록 하죠.

　둥근 모양의 홀이 프랭크와 여성을 부드럽게 감쌉니다. 게
다가 원의 바깥 테이블에 앉아 있던 사람들의 시선이 홀을
향하면서 두 겹, 세 겹의 보호막을 만듭니다. 원형은 외곽선
을 따라 끝없이 돌고 도는 모양입니다. 한 바퀴 돌아 시작점
에 다다르면 원형이 되죠. 어디에도 각이 없으니 무한정 굴
러갈 수 있는 여지를 줍니다. 원형은 중심점을 기준으로 밖

으로 확장하고 안으로 수축하며 살아 있는 에너지를 발산합니다. 프랭크는 생명력을 키워내는 원형 안에서 마음껏 춤췄습니다.

반면 사각형은 네 개의 각을 꺾어 돌아야 제자리로 돌아옵니다. 네 개의 각은 원형처럼 거침없이 내달리는 에너지를 단번에 꺾어 구분 짓고 가둡니다. 사각형은 단호한 기질을 가졌습니다. 뾰족한 각 때문에 굴러가지 못하는 사각형은 한자리에 멈춰 선 정적인 에너지입니다. 프랭크가 사각형 안에 머무르는 장면과 비교하면 차이가 드러납니다.

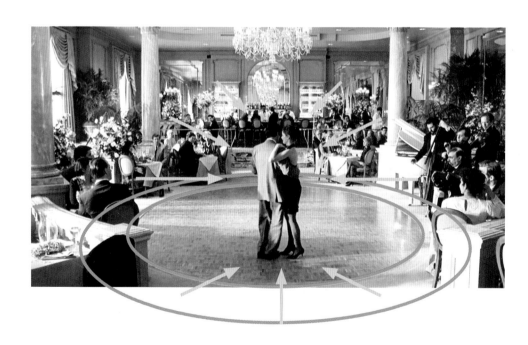

그냥 좋은 장면은 없다

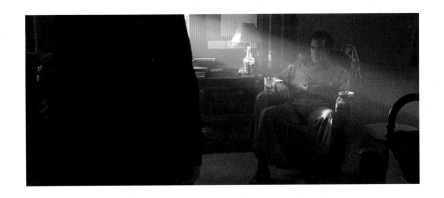

사각형의 프랭크

무기력이 프랭크를 장악한 장면에서 사각형이 등
장합니다. 탱고를 추던 사람과 동일인인지 의심
스러울 정도로 사각형 안에서 프랭크는 고집스럽
고 경직된 모습입니다. 프랭크와 찰리가 처음 만
나던 날 작은 거실에도 사각형이 등장합니다.

 찰리는 프랭크의 거실로 들어오면서 굳이 화면의 삼분의
일을 가리고 섭니다. 그렇지 않아도 좁고 어두운 방을 찰리
의 몸이 다시 분할합니다. 찰리 때문에 프랭크는 오른쪽의
사각형 공간에 갇히게 됩니다. 프랭크는 좁은 사각형 안에
서 종일 술을 마시며 철없는 조카 손녀를 내쫓는 고약한 늙은
이 역할을 자처합니다. 시력을 잃기 전에는 자신만만한 장교
였지만 삶의 의미를 잃은 후 세상으로부터 고립되어 하루하
루를 보내고 있었죠. 자존심 하나로 버텨온 자신에게 마지막
선물을 주려고 뉴욕으로 왔던 것입니다. 이곳에서 하고 싶었
던 모든 일을 한 다음, 프랭크는 어떤 모습일까요.

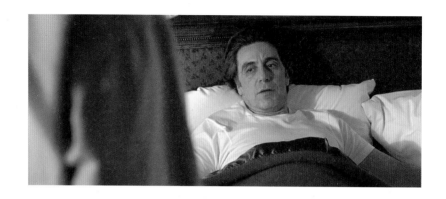

항상 새벽에 일어나 준비하던 프랭크가 기척
이 없자 찰리는 방으로 들어갑니다. 아직 침대
에 누워 있는 프랭크는 생기가 빠져나간 모습입
니다. 몸을 가누지 못하고 눈동자도 초점을 잃었
습니다. 이 장면에서도 방에 들어온 찰리는 굳이
화면의 삼분의 일을 가리고 섭니다. 사각형 작은 방의 사각
형 침대 위에 누운 프랭크는 찰리 때문에 더 작은 사각형 프
레임에 갇혔습니다. 세상과 단절한 프랭크의 마음이 투사된
사각형입니다. 같은 호텔방에서 자살을 준비하는 장면을 볼
까요. 죽음을 향한 의지만 남은 프랭크에게서 탱고를 출 때
빛나던 표정과 눈동자, 생기 있던 피부를 찾기는 어렵습니
다. 풀린 눈으로 권총을 들고 그를 설득하는 찰리에게 기운
빠진 협박을 하죠.

이번에는 거울이 두 개의 프레임이 되어 화면을 분리합니
다. 오른쪽 사각형에는 권총을 들고 위협하는 실제 프랭크가
있고, 왼쪽에는 거울에 반사된 프랭크의 옆모습이 자리합니

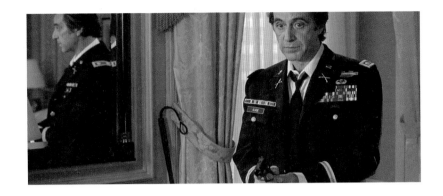

다. 장전된 권총을 손에 든 오른쪽 사각형의 모습과 달리 왼쪽의 사각형에는 흔들리는 자아의 잔상이 비칩니다. 진심이 투영된 또 하나의 사각형입니다. 사각형과 원형에서의 프랭크 마음이 확연히 차이가 납니다. 작은 사각형 공간에서 프

랭크는 삶의 의지를 잃은 채 무기력했지만 원형 공간에서는 마음껏 춤췄습니다. 본성이 기뻐하는 일에 자신을 던질 때 원형은 포용하고 지지해줍니다. 원형은 생명을 키우는 인큐베이터입니다.

원형의 놀이 본능

"무엇을 안다는 것은 그것을 좋아하는 것만 못하고, 좋아하는 것은 즐기는 것만 못하다"라고 공자는 말합니다. 삶의 이치는 즐기는 가운데 저절로 알게 되는 것입니다. 많이 배우고 경험한 지금보다 어쩌면 철없는 아이였을 때 우리는 더

잘 알고 있었습니다. 골목에서 불던 비눗방울, 땀을 흠뻑 흘려도 더운 줄 모르고 했던 공놀이, 둥글게 모여 앉아 머리를 맞대고 하던 공기놀이 등으로 시간 가는 줄 몰랐던 시절이었죠. 어린 조카도 원형의 놀이 본능을 알고 있는지 둥근 접시에 피자 끄트머리 조각을 놓아 눈과 입을 만들고 피클로 코까지 완성합니다. 음식으로 장난친다고 야단칠 일이 아닙니다. 푸드 아티스트 이다 시베네스Ida Skivenes처럼 음식으로 작품을 창작할지 누가 알겠습니까.

이다 시베네스는 노르웨이의 아름다운 자연에서 자랐고 현재는 독일 베를린에 거주하며 건강하고 창의적인 음식을 만들고 있습니다. 음식을 좋아했지만 푸드 아티스트가 될 것이라고는 생각지도 못했던 그녀는 소셜미디어에 작품을 올리고 소통하면서 아티스트의 길로 들어섰습니다. 단지 즐거워서 하던 일상의 작업이 그녀를 아티스트가 되도록 이끌었습니다. 이다의 푸드 아트는 재미있어요. 그리고 자연스럽

푸드 아티스트 이다 시베네스의
작품들

그냥 좋은 장면은 없다

습니다. 음식을 배치하는 그녀의 신난 모습이 상상되면서 미
소가 지어집니다.

주위를 살펴보면 원형이 선물하는 즐거움을 쉽게 발견할 수
있습니다. 지난여름에 갔던 여행지에서 어디선가 흘러나와
공기 중을 떠다니는 비눗방울을 본 적이 있습니다. 한 상점
에서 비눗방울을 뿜는 기계를 설치해두었더군요. 햇빛을 받
아 무지갯빛을 내는 비눗방울들이 골목을 떠다니는 동안 여
름 한낮의 열기에 파김치가 되었던 마음이 동심으로 돌아갔
습니다. 원형은 불완전한 모습을 있는 그대로 완전하게 감
싸주니까요.

형상
Figure

Princes and Princesses
2000

프린스 앤
프린세스

Director : 미셸 오슬로(Michel Ocelot)

총 여섯 편의 단편 애니메이션 모음작이다. 다이아몬드 목걸이를 완성해 공주를 구하는 왕자 이야기, 신선한 무화과를 여왕에게 바치는 순수한 소년 이야기, 굳게 닫힌 마녀의 성에 들어간 남자 이야기, 어리석은 도둑을 골탕 먹이는 노파 이야기, 잔인한 여왕의 외로움을 치유하는 조련사 이야기, 마법의 키스로 개미, 개구리, 코뿔소 등 다양한 동물로 변신하는 왕자와 공주 이야기가 검은색의 정교한 실루엣과 움직임으로 표현된 아름다운 작품이다.

"111개의 다이아몬드를 찾아서 목걸이를 만드세요.
 목걸이를 제게 주시면 전 마법에서 풀려나
 당신과 결혼할 거예요."

여행지에서 걷다가 앵무새처럼 보이는 건물을 만났습니다.
충혈된 두 눈과 붉은 부리로 종종종 잔소리할 것 같은 모양
이었습니다. 건물을 보고 앵무새를 떠올리다니 제가 이상한
걸까요. 어떤 사물에서 기억 속에 자리한 전혀 다른 대상을
떠올릴 수 있는 유추 능력은 누구에게나 있습니다. 오른쪽
그림은 무엇처럼 보이나요.

　16세기 후반의 이탈리아 화가 주세페 아르침볼도Giuseppe
Arcimboldo의 작품 〈봄〉입니다. 멀리서 보면 사람의 옆모습을
그린 초상화 같은데 가까이서 보면 꽃과 나뭇잎입니다. 아르
침볼도는 사물을 재구성해서 인물화를 그린 화가로 유명합
니다. 당시에는 저속한 그림이라며 인정받지 못했지만 근대
에 들어서며 주목받기 시작했습니다. 아르침볼도의 그림이
흥미로운 이유는 관점에 따라 다른 대상이 보이기 때문입니

〈봄〉
주세페 아르침볼도
1573

다. 인간은 저절로 작동하는 유추 능력 덕분에 이미지에 숨겨진 이야기까지 상상할 수 있습니다.

애니메이션 〈프린스 앤 프린세스〉를 보면 우리의 타고난 시각적 유추 능력을 쉽게 확인할 수 있습니다. 이 작품은 실루엣만으로 캐릭터, 배경 등 모든 이미지를 표현했기 때문에 생김새나 표정이 보이지 않습니다. 그런데도 놀랍도록 캐릭터의 특징을 생생하게 묘사합니다. 여섯 편의 단편 애니메이션 중 첫 번째 에피소드인 '공주와 다이아몬드 목걸이'를 소개합니다.

사물의 재구성

옛날 옛적 마법에 걸린 공주가 있었습니다. 수많은 왕자들의 공주 구출 작전이 실패로 돌아갑니다. 어느 날, 두 명의 왕자가 도전장을 내밀죠. 공주는 자신을 구출할 방법을 친절하게 알려줍니다.

> "안녕하세요, 왕자님. 목걸이에서 떨어진 다이아몬드는 모두 111개예요. 이 시계의 모래가 다 떨어지기 전에 111개의 다이아몬드를 찾아서 목걸이를 만드세요. 다이아몬드 한 개는 괴물에게 주셔야 해요. 그리고 목걸이를 제게 주시면 전 마법에서 풀려나 당신과 결혼할 거예요."

뜬금없지요. 왕자와 공주 이야기는 언제나 결혼으로 끝맺는

공식이 있는 법이니 이해하고 보도록 하겠습니다.

넓은 수풀에 흩어진 111개의 다이아몬드를 줍는 일은 쉽지 않았습니다. 욕심 많은 첫 번째 왕자가 실패하여 개미로 변한 후 마음씨 착한 왕자님이 도전합니다. 착한 왕자라고 해도 별다른 수가 없습니다. 제한 시간이 반이나 지나는 동안 왕자는 겨우 다이아몬드 세 개를 찾았을 뿐입니다. 왕자가 절망하고 고개를 푹 숙인 그때 갑자기 개미들이 다이아몬드를 하나씩 머리에 이고 모여듭니다. 공주에게 오는 도중에 개미를 도왔던 착한 왕자에 대한 보은이었죠. 어느새 왕자의 주변에 빛나는 다이아몬드들이 반짝입니다. 보석을 든 개미들이 계속 움직이더니 목걸이 형상까지 만듭니다. 왕자는 공주 앞을 지키던 괴물에게 보석 하나를 던져 입을 다물게 하고 공주에게 목걸이를 걸어줍니다. 짠! 드디어 마법이 풀려 공주는 움직일 수 있게 되었습니다. 공주는 일어나 왕자에게 묻습니다.

"나를 사랑하나요?"

왕자는 대답하죠.

"네."

이렇게 밀당 따위는 싹둑 잘라버리고 속 시원하게 해피엔딩으로 골인합니다.

검은 실루엣 때문에 캐릭터의 표정은 보이지 않습니다. 그러나 외곽선과 제스처만으로도 캐릭터의 마음까지 느껴집니다. 개미들이 만든 반짝이는 목걸이를 보세요. 개미들이 다이아몬드를 하나씩 가지고 올 때는 흩어진 점들이었는데 목걸이 모양으로 위치를 잡아가자 줄로 꿰어 연결하지 않아도 목걸이라고 유추할 수 있습니다. 다 보여주지 않아도 이미 알고 있다니 이상한 일이죠. 과거의 경험을 기억하는 뇌세포가 대상의 관계를 조직하여 '저것은 목걸이다'라고 정의해주었기 때문입니다. 심리학에서는 부분들의 관계를 그룹핑해서 전체를 유추하는 현상을 게슈탈트 법칙Gestalt principles이라고 부릅니다.

〈프린스 앤 프린세스〉는 이미지의 답을 강요하거나 가르치지 않습니다. 단순 명료한 스토리 뒤에 은근슬쩍 작은 퀴즈를 숨기고 풀어보라고 제안할 뿐입니다. 대상들의 관계를 재구성하는 과정에서 재미있는 아이디어가 탄생합니다. 그 방법을 잘 아는 사람들이 디자이너입니다.

슈테판 사그마이스터Stefan Sagmeister는 창의적인 디자이너로 손꼽히는 사람입니다. 사람들의 생각 패턴을 예측하는 듯한

그의 작품을 보면 감탄사가 절로 나옵니다. 2008년 암스테르담에서 문자 디자인을 전시했는데, 8일 동안 100명의 자원봉사자들과 함께 1센트 동전 25만 개를 땅 위에 배치하는 방법으로 제작한 작품이었습니다.

작품 제목은 〈Obsessions Make My Life Worse and My Work Better(집착하면 인생은 힘들어지지만 작품은 더 좋아진다)〉입니다. 위에서 찍은 사진에서 동전 작품과 감상자의 크기를 비교하면 얼마나 큰 규모의 작품인지 알 수 있습니다. 햇빛을 받아 다양한 음영으로 반짝이는 손때 묻은 동전들이 아름답지요. 그가 쓴 글대로 집착이 작품을 만들었습니다. '형태는 내적 울림을 가진 정신적 존재'라는 칸딘스키Wassily Kandinsky의 말처럼 작은 동전들의 집합이 내적 울림을 표출하는 예술로 바뀌었습니다. 1센트짜리 동전들이 돈으로는 환산하지 못할 큰 예술적 가치로 재탄생하였습니다. 그러나 결말은 좀 씁쓸합니다. 작품을 설치한 지 하루도 지나기 전에 사람들이 동전을

©Stefan Sagmeister

〈Obsessions Make My Life Worse and My Work Better(집착하면 인생은 힘들어지지만 작품은 더 좋아진다)〉
슈테판 사그마이스터
네덜란드 암스테르담
2008

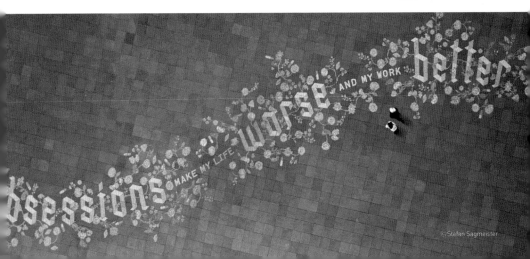

©Stefan Sagmeister

쓸어 담는 일이 발생했습니다. 지켜보던 사람이 신고해서 경찰이 철거해버렸다는군요. 전체로 보면 작품이지만 가까이서 보면 주인 없는 동전일 뿐이죠.

지갑에는 언제나 몇 개의 동전이 있지만 이것으로 문자 디자인을 한다는 상상은 해본 적이 없습니다. 이런 작품을 보면 예술의 소재가 멀리 있지 않다는 것을 깨닫게 됩니다. 지금 주머니에 있는 것들을 꺼내 자신만의 작품을 만들 수도 있습니다. 단, 수준 높은 작품을 제작하기 위해서는 사그마이스터 작품의 메시지처럼 집착이라는 연료가 필요하겠죠.

숨은그림찾기

형상들을 모아 새로운 형상으로 재구성하는 것은 문제를 내는 사람과 푸는 사람이 답을 공유하는 수수께끼와 같습니다. 관점을 조금만 달리해서 보면 숨은 그림이 보입니다. 우리 내면에서 대상의 관계를 이해하려는 본능이 꿈틀거리기 때문입니다. 보잘것없어 보이는 개미에게 마음을 열고 도와준 왕자처럼 나와 다른 대상을 수용하려는 마음이 있을 때 대상들의 관계를 이해할 수 있습니다. 그 마음이 유추 능력을 일으키는 힘입니다.

미술 비평가 존 버거John Berger의 책『다른 방식으로 보기』에 이런 글이 있습니다. "우리는 결코 한 가지 물건만 보지 않는다. 언제나 물건들과 우리들 사이의 관계를 살펴본다. 우리

의 시각은 끊임없이 능동적으로 움직이고, 우리를 중심으로
하는 둥그런 시야 안에 들어온 물건들을 훑어보며, 세계 속
에 우리가 어떻게 위치하고 있는지 가늠해보려 한다."

• 『다른 방식으로 보기』 p.11, 존
버거 저, 최민 역 (열화당, 2012)

전체의 의미를 유추하는 능력은 이해하려는 마음의 그릇
과 같습니다. 작은 시선에서 물러나 큰 관점으로 대상들을
포용하는 따뜻한 자세입니다. 눈으로 보는 대상들의 관계를
전체적으로 이해하면 다이아몬드 하나가 목걸이로, 동전이
작품으로 변하는 즐거움을 맛보게 됩니다.

사람마다 지금의 생각과 행동을 하게 된 사연이 있는 법인
데 우리는 일부분만 보고 '넌 틀렸고 나는 옳다'고 쉽게 판단
하기도 합니다. 경험 또한 마찬가지입니다. 큰일을 끝까지 경
험한 후에는 더 이상 그 일이 두렵지 않습니다. 그러나 일부분
만 경험하면 앞으로 일들이 불안하기도 합니다.

우리는 전체를 재구성할 능력이 있음에도 시야를 한정 짓
고 살아갑니다. 마음만 급해서 미래로 달려가다 보니 숨은
이미지를 발견할 시간이 없습니다. 일상을 관찰하면 얼굴처
럼 보이는 사물들이 곳곳에 숨어 있습니다. 목을 빼고 선 외
눈박이 가로등, 눈을 번쩍 뜨고 긴 코를 내밀고 있는 세면대.
건물의 사각형 창문은 눈을 부릅뜬 얼굴 같아 보이죠. 사물
의 얼굴들이 저들만의 언어로 대화하고 있을 거라 상상하면
재미있습니다. 가던 길을 멈추고 조금만 주의를 기울여 주변
을 관찰하면 맨홀 뚜껑이 투정 부리는 광경을 목격하게 될지
도 모를 일입니다.

일상에서 만난 사물 캐릭터들입니다.
이들이 하는 대화를 상상해보세요.

©Jeong Yujin

배경
Ground

Black Swan
2010

블랙 스완

Director : 대런 아로노프스키(Darren Aronofsky)

뉴욕 발레단에서 백조 연기로 인정을 받고 있는 니나는 발레단에서 백조와 흑조가 등장하는 새로운 발레를 선보이게 되면서 주연으로 발탁된다. 그러나 감독은 니나의 흑조 연기에 만족하지 못하고 새로 입단한 릴리와 비교한다. 니나는 자신보다 실력은 부족하지만 관능적인 매력을 가진 릴리에게 자리를 뺏길까 봐 두려워한다. 좀처럼 흑조의 매력이 표출되지 않자 완벽한 연기에 대한 압박감으로 극도의 불안감에 시달리던 니나. 급기야 광적인 집착을 보이다 내면의 어둠이 폭발한다. 결국 니나는 우아한 백조와 고혹적인 흑조를 완벽하게 연기해내고 희열을 느낀다.

"느꼈어요. 완벽함을 느꼈어요.
 난 완벽했어요."

3D 퍼즐 게임 모뉴먼트 밸리Monument Valley는 게임을 즐기지 않던 저의 마음을 한순간에 사로잡았습니다. 기하학적이고 초현실적인 구조의 건축물을 탐험하는 게임에 빠져들었죠. 세계의 건축물을 콘셉트로 만든 게임의 배경은 착시 도형을 연상케 합니다. 아래에 위치한 통로를 지나가면 어느새 위로 올라와 있고, 벽면을 걷기도 하며, 고정되어 있던 벽이 회전하거나 이동하여 새로운 구조를 만듭니다. 어느 것이 진짜 길인지 헷갈립니다. 불가사의한 건축물을 탐험하는 게임의 전개가 흥미롭습니다. 아름답고 환상적인 디자인을 구경하기만 해도 만족스럽지요. 완성도과 예술성을 인정받아 높은 판매고를 올렸으며 많은 상까지 받은 게임입니다.

'모뉴먼트 밸리'의 건축물은 길과 벽의 구분이 없고, 아래와 위의 구분도 없습니다. 건축물의 모든 구성 요소가 주인

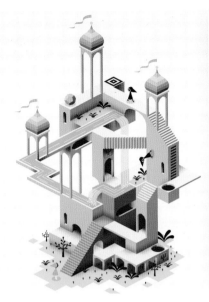
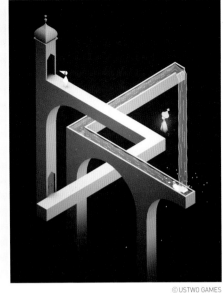

착시 도형을 탐험하는 '모뉴먼트
밸리'의 게임 화면, 2014년 출시

공입니다. 배경 구조물이 게임 전개의 열쇠를 쥔 주인공으
로 뒤집히는 순간에는 통쾌한 기분마저 듭니다. 익숙하지
않고 낯설어서 더 흥미롭습니다. 배경의 반란은 사람의 내
면에서도 일어납니다. 영화 〈블랙 스완〉에서 백조와 흑조의
1인 2역을 연기하게 된 니나는 깊은 곳에서 비집고 올라오
는 정반대의 기질을 느끼고 혼란에 빠집니다. 니나의 외침
을 들어볼까요.

니나의 외침

가려워서 견딜 수가 없어요. 어깻죽지에서 가시가 돋아나고
있어요. 손을 등 뒤로 뻗어서 삐죽 올라오는 그것을
뽑았습니다. 세상에 이게 뭔가요. 검은 깃털입니다. 등에서

흑조의 날개가 자라고 있어요. 어떻게 되어가는 건지 하나도
모르겠습니다. 단지 관능미를 얻고 싶었어요. 흑조의 매혹을
끄집어내야만 완벽한 여왕 백조를 연기할 수 있어요. 할 수
있을까요? 나에게 관능미 같은 건 애초부터 없는 것 같아요.
하지만 완전해지기 위해선 무엇이든 해야 해요. 내가 느낄
수 있는 행복은 오직 하나, 완전무결한 여왕 백조가 되는
것뿐이에요. 누구도 넘볼 수 없는 완전한 세계를 만들 거예요.
감독이 나의 흑조 연기에 만족하지 못한다는 걸 알아요.
도발적인 릴리에게 시선이 머무는 것을 보았거든요. 절대
뺏길 수 없어요. 할 수 있어요. 잘하고 말 거예요. 감당할 수
있어요. 그런데 왜 릴리가 나의 대기실에 앉아 있는 거죠?
금방이라도 무대에 뛰어나갈 것처럼 흑조 의상을 입고
있어요. 믿을 수 없어요. 릴리가 말도 안 되는 소리를 하네요.

"네가 할 수 있을지 걱정되어서 말이야. 내가 대신 흑조를
 연기하면 어때?"

릴리에게 자리를 뺏길 수는 없어요. 비웃으며 다가오는
릴리를 밀쳤습니다. 거울 위에 쓰러져서 움직이지 않던
릴리가 갑자기 눈을 뜨더니 나의 목을 조르면서 소리를
지릅니다.

"내 차례야!"

맞서서 악을 썼어요. 절대 뺏길 수 없어요. 완전무결해질 수
있는 이 기회를 놓칠 수 없다고요.

"내 차례야! 내 차례야! 내 차례야!"

정신없이 주변을 더듬다가 거울 조각 하나를 잡았습니다.
그리고 릴리의 배를 찔렀어요. 그녀는 피를 토하더니 축
처졌습니다. 내가 죽인 것 같습니다. 어떡할지 모르겠어요.
이럴 생각은 아니었어요. 믿어주세요. 정말이에요. 이제
방해자는 사라졌으니 무대에 올라 춤추기만 하면 됩니다.
드디어 나의 독무대입니다.

완전히 반대 성향의 백조와 흑조를 연기하게 된 니나는 도무
지 흑조의 매력을 끄집어내지 못하고 괴로워하던 중이었습
니다. 경쟁자인 릴리를 죽였다고 생각하지만 사실은 니나의
내면에서 일어난 두 기질 간의 싸움입니다. 순수한 니나의

무의식 반대쪽에 억눌려 있던 흑조의 기질이 바로 범인입니다. 흑조는 처음부터 니나의 내면에 잠들어 있던 또 하나의 본성입니다. 흑조의 니나가 올라온 순간 백조의 니나는 버티다가 결국 항복합니다. 피가 낭자한 곳에 서서야 비로소 관능미의 여신이 단전 깊은 곳에서 뿜어져 나왔습니다. 관중들의 함성은 더욱 커져만 갑니다. 니나, 니나, 니나. 끝없이 칭송합니다. 비로소 니나는 말합니다.

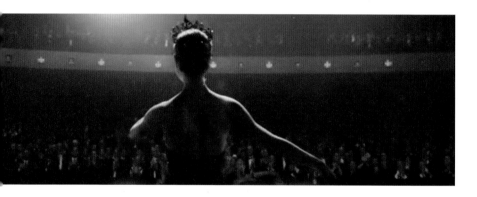

"느꼈어요. 완벽함을 느꼈어요. 난 완벽했어요."

배경에서 형상으로, 형상에서 배경으로 자유자재로 변신하는 니나의 모습에서 저는 희열을 느꼈습니다. 니나의 내면에 자리하던 흑조가 쿠데타를 일으키자 숨죽이고 살았던 악녀가 주인공의 자리를 차지하려고 일어섰습니다. 니나는 관능의 여신을 폭발시키고 그토록 원하던 매혹적인 흑조로 거듭났습니다. 이제 흑조의 니나가 주인공일까 싶을 때 다시 백조로 분장한 니나가 절정의 순수한 백조를 연기해냅니다. 니

그냥 좋은 장면은 없다

나는 백조와 흑조를 거침없이 뒤집으며 극과 극의 매력을 발산합니다.

백조와 흑조의 두 가지 기질은 하나의 육체를 공유합니다. 백조의 호수를 연기하기 전까지는 백조의 순수한 니나가 '형상'이었지만, 흑조의 고혹미에 압도당하면서 순수한 니나는 '배경'이 되었습니다. 반대로 흑조의 니나가 주인공일 때 백조의 니나는 배경으로 내려갔습니다. 순수한 니나와 모질고 독한 니나 둘 중 한쪽만 진짜 니나라고 말할 수가 없습니다. 두 가지의 기질 모두 니나입니다.

형상과 배경의 반전

형상과 배경이 뒤집히는 순간, 반전의 단서는 형상과 배경이 맞물리는 선에 있습니다. 오른쪽 그림을 보시죠. 검은 부분이 꽃병으로 보입니다. 아닌가요? 흰 면으로 시선을 옮겨보겠습니다. 꽃병은 어느새 마주 보는 옆 얼굴의 배경이 되었습니다.

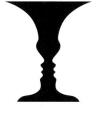

루빈의 꽃병Rubin's vase이라 불리는 이 그림은 덴마크의 심리학자인 루빈Edgar John Rubin이 1915년에 고안한 이미지입니다. 두 개의 형상이 공유하는 테두리를 가지면 더 강한 쪽 면은 형상figure으로 보이고, 약한 쪽은 형상을 도와주는 배경ground이 되는 원리입니다. 꽃병과 얼굴을 동시에 볼 수 있나요? 저는 아무리 봐도 하나씩밖에 보이지 않습니다. 꽃병에서 얼굴로, 얼굴에서 꽃병으로 찰나의 순간에 변해버립니다.

그렇다면 이 그림은 꽃병일까요, 얼굴일까요. 어느 쪽이 정답이라고 말하기가 곤란하죠. 한번 주인공이 영원한 주인공으로 남지 못하는 운명의 그림입니다. 루빈의 꽃병처럼 형상과 배경이 반전하는 이미지는 두 가지 의미를 동시에 담으면서 보는 사람의 의지에 따라 순차적으로 의미를 드러내기 때문에 호기심을 자극합니다. 로고 디자인에서 종종 사용하는 방법이죠. 미국 NBC 방송사의 로고도 형상과 배경의 원리를 교묘히 활용했습니다.

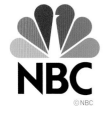

활짝 펼쳐진 화려한 무지개 색상의 공작 꼬리 한가운데에 예사롭지 않은 여백이 보입니다. 중앙 여백 위쪽의 튀어나온 부분에 시선을 옮기면 공작새의 머리 부분이 드러납니다. 꼬리를 편 공작의 자태가 배경이 되어 여백이었던 공간을 새 머리로 만들었습니다. 이처럼 경계선을 공유하면 주인공이 배경이 되고, 배경이 주인공으로 뒤바뀌는 순간을 경험하게 됩니다. 반전은 두 가지 이상의 의미를 품으면서 미루어 짐작하도록 유도하는 장치입니다. 배경이 일으키는 반란을 알아챘다면 뜻밖의 이야기를 발견하는 재미를 얻을 수 있습니다. 형상과 배경이 경쟁하며 우리에게 선택을 맡깁니다. '당신은 무엇을 볼 것인가' 하고 말입니다.

쓸모없음과 쓸모 있음

『장자』의 「외물」편에는 '쓸모없음'과 '쓸모 있음'에 관한 이야기가 등장합니다. 우리가 딛고 선 땅에서 발이 닿는 땅만

쓸모 있는 부분이고 나머지는 쓸모없는 부분일까 하는 질문을 던집니다. 과연 그럴까요. 발이 닿지 않은 '쓸모 없는' 땅이 감싸주기에 내가 선 자리가 '쓸모 있는' 땅이 됩니다. 다른 곳으로 이동하면 쓸모없는 땅은 곧바로 쓸모 있는 땅으로 뒤바뀌지요.

이미지 세계에서 쓸모없는 조각은 없습니다. 주인공이 돋보이도록 뒤에서 존재하는 배경은 언제나 있지만 우리는 그것을 보려고 시도조차 하지 않습니다. 수면 위로 올라온 주인공에게 마음을 빼앗기고 그것만이 진실이라고 믿어버립니다. 정말 우리가 보는 것만이 진실일까요.

쉽게 눈에 띄는 곳에 관심이 쏠려 있을 때 숨겨진 진실을 보라고 말하는 광고가 있습니다. 이탈리아 피아트FIAT 자동차에서 실시한 안전 운전 캠페인도 배경의 반전을 이용합니다.

검은 면 위에 흰 글자가 놓여 있는 이미지들입니다. 'F'의 오른쪽이 차의 일부분이고, 'N'의 아랫부분은 위를 올려다보는 개의 이미지이며, 'R'은 풍선을 날리는 소녀를 품고 있죠. 흰 글자가 눈에 들어온다 싶으면 이내 검은 이미지가 올라옵니다. 운전 중 문자 메시지를 보면 운전자의 시야에는 문자만 보이고 마주 오는 차량과 아이, 동물은 보지 못한다고 광고는 이야기합니다. 형상과 배경을 동시에 보지 못하는 시각의 원리 때문이

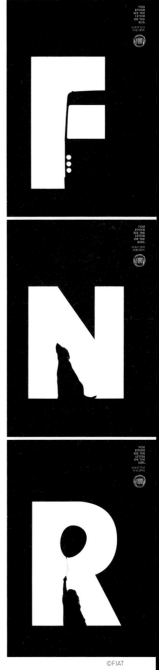

피아트 자동차의 안전 운전
캠페인 'Don't text and drive',
2013

죠. 처음에 주인공이었던 글자는 어느 순간 일상에서 만나는 장면의 배경이 되어 운전과 문자 메시지 두 가지를 동시에 할 수 없다고 경고합니다.

피아트 자동차의 기막힌 아이디어에서도 알 수 있듯이 주인공으로 드러나려면 반드시 그를 감싸주는 배경이 필요합니다. 주인공 없는 배경이 있을 수 있으나, 배경 없는 주인공은 존재하지 않습니다. 두 가지가 공존해야 진정한 가치를 나타내게 됩니다.

우리는 자라면서 사회가 원하는 대로 입은 관념의 옷을 곧 자신이라고 믿고 살아갑니다. 그 아래에서 잠자는 자신의 배경은 어떤 모습일까요. 아침 출근 준비 중 거울을 보는 평범한 여자의 이면에 배트맨의 가면만큼이나 진한 스모키 화장을 한 여자가 농염하게 눈을 흘기며 돌아볼지도 모를 일입니다. 우리는 보통 상대방을 보이는 대로 빨리 판단하기를 좋아합니다. 조금 시간을 두고 지켜보면 눈에 띄지 않던 배경이 '내가 주인공이오!' 하고 떠오르는 장면을 목격하게 될 터인데 그 기회를 놓치곤 합니다. 배경이 주인공이 되는 순간의 즐거움을 누리고 싶은가요. 그렇다면 첫눈에 단정 짓지 말고 그저 바라보세요. 조금만 기다리면 새로운 주인공이 나타날 겁니다.

일상에서 배경의 반전을 발견하는 특별한 비법은 없습니다.
모두가 주인공을 바라볼 때 눈에 띄지 않는 배경으로
시선을 옮겨 관찰하는 겁니다. 직접 그려보면 어떨까요.
여기 곡선 하나가 그어져 있습니다. 이 곡선은 형상과
배경이 공유하는 경계선이 되어 원하는 한쪽을 형상으로,
다른 쪽을 배경으로 만들 수 있습니다. 먼저 곡선의
형태에서 연상되는 물체를 생각해보세요. 도자기, 웨이브
있는 긴 머리, 또는 아기의 통통한 볼 등 다양한 대상이
있지요. 양쪽 면에 각각 어울리는 대상을 그리면 양쪽 면은
형상이자 동시에 배경으로 나타납니다.

SPACE
공간

Overlap 중첩
Vanishing Point 소실점
Density 밀도
Center 중심

중첩
Overlap

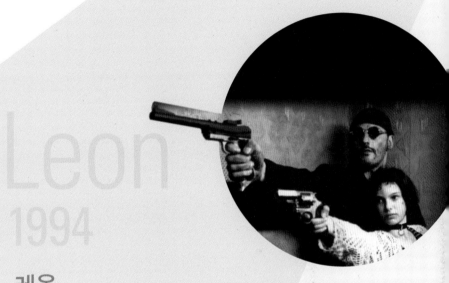

Leon
1994

레옹

Director : 뤽 베송(Luc Besson)

살인 청부업자 레옹은 하는 일과 어울리지 않는 순수한 남자다. 술 대신 우유를 마시고 화분을 애지중지 키우며 뉴욕의 낡은 아파트에서 홀로 고독하게 살아간다. 당돌한 옆집 소녀 마틸다는 무심한 듯 신경을 써주는 레옹에게 호감을 느낀다. 레옹은 우연히 마틸다의 가족이 몰살당하는 장면을 목격하고, 마틸다는 레옹에게 도움을 요청한다. 레옹이 킬러라는 것을 알게 된 마틸다는 동생의 복수를 위해 킬러가 되는 훈련을 받기로 결심한다. 혼자만의 삶에 갑자기 들어온 마틸다를 거부하지 못하는 레옹은 마틸다와 함께 정착하여 살기를 꿈꾸지만 마틸다 가족을 죽인 부패한 경찰 스탠스의 작전에 휘말리고 결전을 벌인다.

"마틸다는 죽었어요."

학기말이 다가오면 디자인을 전공하는 학생들은 과제 지옥을 경험합니다. 과제를 검사하는 시간에는 학생들의 머리가 슬금슬금 모니터 뒤로 사라지죠. 모니터 뒤 공간은 학생들에게 숨기 좋은 은신처를 제공합니다. 모니터와 사람을 앞뒤로 겹치면 모니터 뒤에 있는 사람은 보이지 않기 때문이죠. 이처럼 두 가지 이상의 대상이 포개지는 것을 '중첩'이라고 합니다. 대상을 숨기는 중첩은 궁금증을 불러일으킵니다. 학생들이 모니터 뒤로 사라질 때 도대체 무슨 생각을 하는지 몰라 답답한 저의 마음처럼 말이지요. 중첩의 시각코드를 기막히게 잘 활용한 광고를 소개합니다.

　광고 속 여성은 눈 아래를 검은색 책으로 가렸습니다. 이슬람 여성의 전통 복장인 니캅niqab을 쓴 모습이 연상되죠. 얼굴과 책을 중첩한 이미지는 이슬람 여성을 신비롭고도 폐쇄

적인 분위기로 표현합니다. 이슬람 소녀들에게
더 많은 교육 기회를 제공해야 한다는 유니세프
Unicef의 여성 인권 광고입니다. 속 시원하게 다 드
러내고 말하지 않으니 더 집중해서 봐야 합니다.

영화에서 주인공과 관객이 처음 만나는 장면
에서도 중첩을 이용하는 경우가 있습니다. 광고
속 여성처럼 일부분을 가려 주인공 캐릭터에 대
한 궁금증을 유발하는 것이죠. 인물의 성격과 외
양의 특징을 한 번에 말하고 싶지 않을 때 중첩을
활용하면 관객의 호기심을 자극할 수 있습니다.
명작으로 손꼽히는 영화 〈레옹〉은 많은 분들이 보셨을 겁니
다. 이 영화에서 제가 가장 좋아하는 장면을 소개합니다.

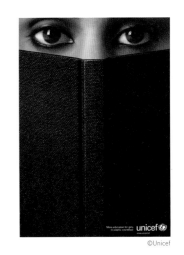

©Unicef

유니세프의 여성 인권 광고,
'More Education for Girls in
Islamic Countries(이슬람
국가의 소녀들에게 더 많은 교육
기회를)', 2005

슬픈 눈빛의 소녀

마틸다는 여러 콘텐츠에서 수없이 패러디될 정도로 매력 있
는 캐릭터입니다. 가장 먼저 떠오르는 마틸다의 이미지는
귀밑까지 자른 흑갈색 단발머리죠. 소녀처럼 굴다가 어느새
성숙한 여인의 향기를 풍기는 마틸다는 당돌한 행동으로 레
옹을 자주 당황시키는 인물입니다. 워낙 다양한 면모를 보
이는 캐릭터여서 첫 장면에서 그녀의 매력을 모두 보여주지
않습니다. 조금씩 힌트를 던지는 방법으로 비밀스럽게 시작
합니다.

마틸다는 높은 계단 위 난간에 앉아 있습니다. 난간 사이

로 내놓은 소녀의 두 다리를 카메라가 천천히 따라 올라갑니다. 부츠를 신은 작은 발과 만화 캐릭터 무늬의 스타킹이 영락없는 아이의 모습입니다. 조금 더 올라가니 손가락 사이의 담배가 보입니다. 아이인지, 어른인지 헷갈리기 시작합니다. 카메라가 얼굴까지 올라갔지만 난간에 가려져 제대로 보이지 않습니다. 궁금한 저의 마음을 알아채기라도 한 듯 카메라는 마틸다의 얼굴을 확대해 보여줍니다. 하지만 여전히 얼굴의 반 이상이 난간에 가려져 눈만 보이는 정도입니다.

마틸다가 눈을 뜨자 반짝이는 검은 눈동자와 촉촉한 눈빛이 저의 마음을 사로잡습니다. 슬픈 눈빛에 취할 무렵 마틸다는 담배를 입으로 가져갑니다. 정체를 파악하기 힘든 캐릭터입니다. 소녀와 담배는 어울리지 않는 조합이죠. 천생 아이 취향의 스타킹과 담배를 피우는 슬픈 눈빛의 소녀의 부조화에 호기심이 더해갑니다. 이 장면에서 난간은 마틸다의 일부분을 가리는 중첩의 도구로 사용되었습니다. 힌트를 조금

　그냥 좋은 장면은 없다

씩 던지면서 관객이 인물에 빠지도록 유인하는 장치가 중첩
입니다. 마틸다라는 미로를 탐험하게 하는 중첩으로 인해 마
틸다는 이슬람 여인들처럼 신비로운 존재가 되었습니다.

마틸다의 첫 소개 장면에서 소녀와 여성, 그리고 반항과
슬픔이 공존하는 캐릭터를 조금 드러냈습니다. 도대체 마
틸다는 어떤 아이일까요. 마틸다 가족의 아침 풍경은 그녀
의 마음을 짐작케 합니다. 이들의 아침은 유난히 부산합니
다. 아침부터 텔레비전을 독차지한 언니는 다이어트 에어로
빅 비디오 삼매경이고, 화려하게 치장하며 출근을 준비하
는 새엄마는 언니 편만 드는 데다가 아빠는 마틸다를 야단친
다는 명목으로 수시로 손찌검을 합니다. 네 살 난 남동생만
이 슬며시 다가와 마틸다를 안아줍니다. 동생 외에는 사랑을
줄 곳도 받을 곳도 없습니다. 장기 결석으로 학교에서 온 전
화를 받고 "마틸다는 죽었어요"라며 담담한 표정으로 거짓
말을 하는 소녀입니다. 마틸다의 슬픈 눈빛이 이해되지 않나

요? 얼마 지나지 않아 마틸다는 가족을 모두 잃고 레옹에게 킬러 수업을 받으며 복수의 칼을 갈지요. 소녀에서 킬러까지, 다양한 캐릭터를 지닌 마틸다의 소개 장면과 부분을 가리는 중첩은 잘 어울리는 조합입니다.

마틸다의 복합적인 면모를 암시하는 장면처럼 영화의 다른 인물들도 성격에 따라서 등장하는 방법이 다릅니다. 사람도 기질에 따라 자신을 소개하는 방식에 차이가 있으니까요. 마틸다의 파트너 레옹과 악당 스탠스는 마틸다와는 성격이 다른 인물들입니다. 그들이 처음으로 등장하는 장면과 비교해 보겠습니다.

레옹과 스탠스의 첫 등장

레옹이 처음 등장하는 장면에서도 얼굴을 가리거나 일부분만 클로즈업하는 방식을 사용합니다. 나지막하게 깔린 목소리로 살인 청부 이야기가 오가는 동안 우유 컵을 쥔 손과 동

그란 선글라스를 쓴 성인 남자의 한쪽 눈이 화면에 등장합니다. 우유와 선글라스의 부자연스러운 조합에 어떤 인물일까 궁금해집니다. 한 번에 캐릭터의 모든 것을 알려주지 않고 퍼즐 맞추듯이 조각조각 제시합니다.

난간이 마틸다의 얼굴이 가렸듯이 선글라스가 레옹의 눈을 가립니다. 눈은 마음의 거울이라고 하죠. 선글라스는 그의 마음까지 숨겼습니다. 캐릭터를 짐작할 힌트는 선글라스와 우유, 성인 남자뿐입니다. 대화가 끝날 때까지 레옹은 전체 얼굴을 드러내지 않다가 다음 장면에서 '클리너'로서의 실력을 증명한 후 얼굴을 노출합니다. 감독은 주인공인 마틸다와 레옹의 모습을 최대한 은폐하여 관객의 애간장을 태운 뒤에 하나씩 새로운 모습을 꺼내놓습니다. 레옹과 마틸다의 적대자이며 피도 눈물도 없는 악한으로 그려지는 스탠스는 어떻게 등장할까요.

스탠스는 마약을 뒷거래하는 부패한 경찰이며 마틸다의 가족을 몰살한 장본인으로, 이야기의 처음부터 끝까지 변함없는 악한 캐릭터입니다. 스탠스가 나타나는 첫 장면은 그의 부하가 마틸다의 아버지에게 마약의 소재를 추궁하면서부터 시작합니다.

스탠스의 부하와 마틸다 아빠가 실랑이하는 동안 이어폰으로 음악을 듣고 있는 스탠스의 뒷모습이 약 1분 20초 동안 등장합니다. 이 시간이 꽤 길게 느껴져서 곧 무슨 일이 일어날 것만 같은 불길한 느낌이 듭니다. 부하가 조심스럽게 스탠스에게 말을 걸자 고개를 돌려 한 번에 얼굴을 드러냅니

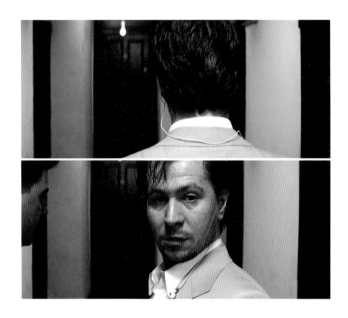

다. 스탠스는 사이코패스에 가까운 무자비한 악당입니다.
영화에서 주인공이 가는 길을 가로막는 역할을 하기 때문에
내면의 상처와 갈등은 나타나지 않는 인물입니다. 성격을 숨
기거나 천천히 드러낼 이유가 없죠.

반면 마틸다는 변모하고 성장하며 이야기를 이끌 주인공
입니다. 지금 전부 보여줄 수 없는 비밀이 있다는 말입니다.
차차 알려줄 터이니 조금만 참고 기다려달라는 메시지입니
다. 중첩은 주인공에게 점차 동일시되는 과정의 초반에서 활
용하기 적합한 시각코드입니다. 인물에 대한 단서를 얻으면
서 다양한 추측을 하는 동안 하나씩 알아가는 재미에 인물을
향한 애정도 더욱 깊어집니다. 사람은 보이지 않는 영역도
상상의 눈으로 볼 수 있는 능력이 있습니다. 중첩은 제한된

시야의 범위 안에서 내용을 상상하며 주인공의 인생 여정에 적극적으로 동참하는 계기를 제공합니다.

숨겨진 빛

중첩은 알아주길 바라는 마음입니다. 마틸다처럼 난간 뒤에 숨겨진 진짜 자신을 마음의 눈으로 발견해주길 기다리는 것입니다. 그래서 중첩은 더 오래 자세히 지켜봐야 그 진가를 알 수 있는 시각코드입니다.

　파키스탄 출신이며 미국에서 활동 중인 아닐라 콰이윰 아가Anila Quayyum Agha의 작품 〈Intersections(교차로)〉는 난간 뒤 가려진 마틸다의 첫 장면을 연상시킵니다. 작가는 스페인 알람브라 궁전에서 영감을 얻은 문양을 레이저 커팅하여 정육면체 가림막을 만들고 그 안에 작은 조명을 설치했습니다. 작품에서 새어 나온 빛이 정교한 문양의 그림자를 만드는 장관을 연출합니다. 그녀가 자란 파키스탄 라호르에서 사원은 예배 장소이자 공공 예술이었습니다. 그러나 공공의 장소는 남자를 위한 곳이었고, 여성의 세계는 집 안 네 개의 벽을 넘어서지 못했다고 작가는 말합니다. 그녀는 작품에서 공적인 공간과 개인적 공간, 밝음과 어둠, 정적인 분위기와 동적인 분위기의 경계를 탐구했습니다. 경계 안에 위치한 빛은 가려진 아름다움을 마음껏 발산합니다. 진정한 아름다움은 언제나 내면의 세계에서 반짝이고 있으며 그것을 가리려고 애쓰는 장애물조차 아름다움으로 동조시키는 힘이 있습니다.

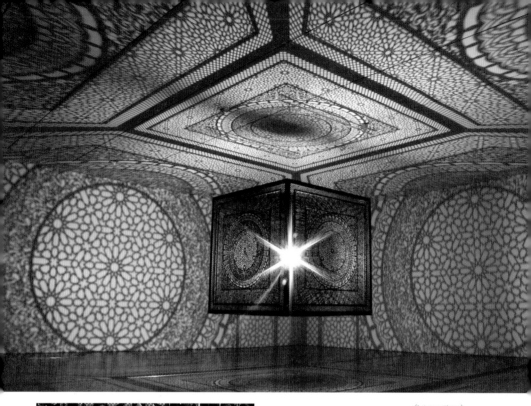

〈Intersections〉
아닐라 콰이윰 아가
2014

©Anila Quayyum Agha

사람의 성향도 마찬가지 아닐까요.『콰이어트』의 저자 수잔 케인Susan Cain은 외향성을 지향하는 세상에서 내향성인 사람들이 사회에서 일으키는 긍정적인 효과를 주장합니다. 그녀에 의하면 18세기 이전에는 성격이라는 단어가 존재하지도 않았고, 좋은 성격이라는 개념도 20세기에 들어서서야 널리 퍼졌다고 하니 현대사회에서 좋은 성격이란 시스템에 적응하기 쉬운 성격이라고 할 수 있습니다. 외향적인 사람들은 쉽게 자신을 표현하지만, 내향성 기질의 사람들은 속마음을 보여주는 데 시간이 걸립니다. 외향적인 이들에겐 내향적인 이의 속이 보이지 않으니 답답하겠지요. 그러나 자신을 쉽게 드러내지 않는 사람들은 내면의 보물을 천천히 보여주고 싶어 하는지도 모릅니다.

중첩은 숨깁니다. 그러나 사실은 조금 천천히 알려주고 싶은 마음입니다. 한 번에 다 보여주지 않는다며 돌아서지 말고 기다려보세요. 상상했던 것보다 더 놀라운 모습을 보게 될 것입니다.

보이지 않아도 보는 방법

사람은 눈으로 보이지 않는 영역도 볼 수 있는 능력이 있습니다. 마음으로 보는 눈을 타고났기 때문이죠.

벤 하이네Ben Heine는 '가리는' 방법으로 작품을 만들어냈습니다. 평범한 풍경 앞에 상상의 세계를 그린 종이를 내밀었습니다. 종이 안의 세계에서는 꿈에서나 일어날 법한 환상적

인 일들이 펼쳐집니다. 평범한 골목에서 사자가 송곳니를 번뜩이며 달려 나오고, '고기를 잡아먹는 고기'를 낚은 낚시꾼은 희열합니다. 정말로 이런 일이 일어난 것은 아닐까 착각하게 되는 장면입니다. 중첩은 일상의 풍경을 뒤흔들어 늘 반복되는 생활에 감추어진 가치를 일깨웁니다. 중첩이 제공하는 상상의 세계를 누리고 싶지 않으신가요. 벤 하이네처럼 은근슬쩍 종이를 내밀고 상상해보세요. 가려져 있던 마음속 세계가 펼쳐질 것입니다.

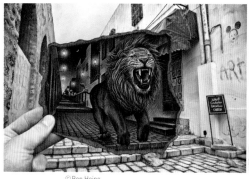
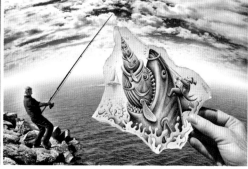

©Ben Heine

〈Pencil vs Camera〉
벤 하이네의 일러스트 시리즈 중

그냥 좋은 장면은 없다

소실점
Vanishing Point

레옹

"문 열어주세요. 제발, 제발……."

캄보디아의 유적지 주변에서 마그네틱을 파는 아이들을 만나지 않은 사람은 없을 겁니다. 저도 예외가 아니었죠. 앙코르와트 모양의 마그네틱을 들고 사달라며 다가오는 크고 검은 눈망울의 아이들을 계속 거절하느라 난감했습니다. 한두 명도 아니고 그 많은 아이들과 마주칠 때마다 살 수는 없는 노릇이었습니다.

여행이 끝나갈 무렵 한적한 반티스레이 유적 뒷길에서 한 소년과 맞닥뜨렸습니다. 멀리서는 작아 보였던 아이가 다가올수록 점점 더 크게 눈에 들어왔습니다. 외나무다리에서 적대자라도 대면하는 것 같은 기분이 들어 저의 신경은 소년에게 집중되었습니다. 오솔길 끝에서부터 노래를 흥얼거리며 걸어오는 아이와 드디어 눈이 마주쳤습니다. 소년은 눈앞에 다가와 마그네틱 하나를 내밀며 어김없이 "원 달러" 합니다.

저는 애써 눈길을 피하면서 "노 땡큐"라고 했죠. 거절하면 더 끈질기게 붙는 아이들과 달리 소년은 쿨하게 돌아서더니 제 갈 길을 가더군요. "노오 땡큐우 노오오 땡큐우우"라고 흥얼거리면서 말이죠. 얼떨결에 소년의 노래에 작사를 해주었습니다. 거절도 노래로 승화하는 소년을 보며 마음의 작은 짐을 내려놓았습니다.

외길에서 저보다 더 당황하는 남자가 있습니다. 영화의 주인공 레옹입니다.

제발 문 열어주세요

이웃집 소녀는 오늘도 난간에 앉아 있습니다. 아버지에게 맞았는지 코피 흘린 자국이 보입니다. 남의 인생에 관심 없는 레옹은 이상하게도 이웃집 소녀 마틸다에게 신경이 쓰입니다. 레옹이 마틸다에게 손수건을 건네자 소녀가 묻습니다.

"사는 게 항상 이렇게 힘든가요? 아니면 어릴 때만 그런가요?"
"언제나 힘들지."

레옹은 살아갈 날이 무궁무진한 소녀에게 시궁창 같은 시간이 계속될 거라고 말합니다. 어라, 레옹의 침울한 대답을 들은 마틸다의 눈빛이 반짝이기 시작합니다. 발딱 일어나 레옹이 챙겨 마시는 우유까지 사다 주겠다며 계단을 폴짝폴짝 뛰어 내려갑니다. 뒷모습이 영락없는 소녀입니다.

레옹은 혼자 삽니다. 오늘도 화분에 물을 주고 잎사귀를 닦으며 우유를 마시고 운동을 합니다. 밤에는 권총을 옆에 두고 앉아서 자야 안심이 됩니다. 다른 사람이 끼어드는 건 상상도 할 수 없는 혼자만의 삶입니다. 오늘은 집 밖의 분위기가 이상합니다. 열쇠 구멍으로 밖을 보니 낯선 남자들이 소녀의 집으로 들어갑니다.

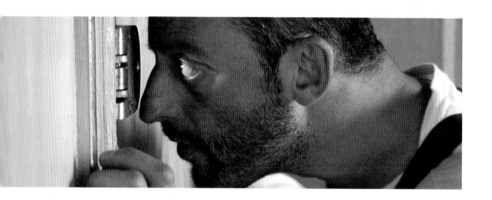

얼마 후 복도에 총소리가 울려 퍼지기 시작합니다. 이럴 때는 조용히 모른 척하는 게 상책이죠. 문의 외시경으로 밖을 관찰하던 레옹이 상황을 외면하려던 순간, 복도 끝에서 마틸다가 걸어오는 게 아닙니까? 분위기를 눈치챘는지 굳은 표정으로 고개를 푹 숙인 채 자신의 집을 지나쳐 레옹의 집 앞까지 곧장 걸어와 벨을 누릅니다.

"문 열어주세요. 제발, 제발⋯⋯."

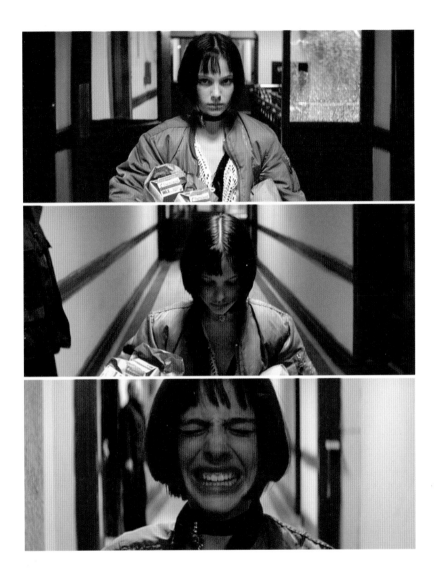

레옹은 어쩔 줄 몰라 문 앞에서 서성거리기만 합니다. 마틸다는 계속 벨을 누릅니다. 마틸다의 행동을 주시하던 남자가 레옹의 집 쪽으로 오려고 합니다. 복도를 장악한 공포가 마틸다의 뒤통수까지 바짝 다가왔습니다. 마틸다는 레옹이 손수건을 건네주던 그때처럼 복도에서 구해주기를 애타게 기다리고 있습니다. 레옹은 자신만의 평화로운 세계에 마틸다를 들일까 말까 고민하며 안절부절못합니다. 작은 구멍으로 마틸다를 바라보는 레옹의 동공이 흔들립니다.

레옹은 문을 열어주었을까요. 갈등하던 레옹은 마틸다의 애절한 눈빛이 맘에 걸려 결국 집으로 들입니다. 벨을 누르며 소리 없이 절규하는 마틸다의 모습에 저는 빨리 문을 열어주라고 속으로 외쳤습니다. 레옹의 눈이 되어 함께 본 광경은 길고 긴 복도의 원근법 앞에 선 마틸다였습니다. 정확히 말하면 투시원근법입니다. 혹시 원근법이 레옹의 마음이 돌아서도록 도운 것은 아닐까요.

투시원근법의 발명

우리가 현실에서 보는 세상은 3차원 공간입니다. 간단하게 '멀리 있는 대상은 작아 보이고, 가까이 있는 대상은 크게 보인다'는 원근법의 기본 원리로 설명할 수 있습니다. 투시원근법은 풍경의 대상이 선으로 이어져 하나 이상의 점으로 모이는 원리를 말합니다. 메인더르트 호베마Meindert Hobbema의 그림 〈미델 하르니스의 가로수 길〉이 투시도법의 좋은 예입

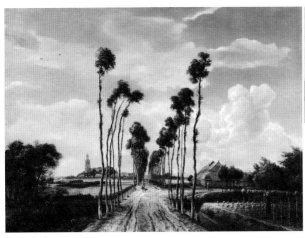

<미델 하르니스의 가로수 길>
메인더르트 호베마
1689

니다. 길과 나무를 선으로 이어 그리면 하나의 점에 맞물리죠. 깊이와 거리가 있는 입체 공간을 2차원 평면의 화폭으로 옮기는 원리가 투시원근법입니다.

투시원근법은 발명되었습니다. 발명과 발견은 엄연히 다른 말입니다. 발명은 아직까지 없던 기술이나 물건을 새롭게 만든다는 의미이고, 발견은 이미 존재하는 것을 찾았다는 의미입니다. 그런데 투시원근법은 발명되었다고 말합니다.

1420년 피렌체에서 건축가 브루넬레스키Filippo Brunelleschi가 그림 속 공간과 실제 공간의 깊이가 똑같아 보이는 방법을 시연했습니다. 그 자리에 있던 사람들은 깜짝 놀랐죠. 그림이 실제 공간과 깊이가 똑같아 보인다는 것은 21세기 사람들에게는 놀랄 일도 아닙니다. 오히려 당연한 일이죠. 그러나 신 중심의 세계관에서 인간 중심의 세계관으로 옮겨온 르네

상스 시대 사람들에게는 달랐습니다. 이제야 비로소 인간의 시점으로 세상을 보게 된 그들에게 보이는 그대로의 깊이를 재현한다는 것은 놀라운 사건이었습니다.

브루넬레스키는 르네상스 시대 이탈리아 피렌체에 살았던 유명한 건축가입니다. 피렌체에는 소설 『냉정과 열정 사이』에 등장해 우리에게 친숙한 산타 마리아 델 피오레Santa Maria del Fiore 대성당이 있습니다. 두오모Duomo라고도 하죠. "서른 번째 생일에 두오모의 큐폴라에서 만나자." 준세이와 아오이가 10년 전 한 약속입니다. 관광객들은 자신이 소설 속 주인공이 된 기분으로 돔에 올라 피렌체 전경을 내려다봅니다. 큐폴라는 건축물의 돔을 말하는데 지금도 사람들을 설레게 하는 두오모의 큐폴라를 설계한 사람이 바로 브루넬레스키입니다. 브루넬레스키는 고대 로마 건축의 비례를 열정적으로 탐구하면서, 3차원 세계를 평면 위에 그대로 옮길 수 있는 방법이 없을까 고민했습니다. 그리고 마침내 진짜처럼 재현하는 방법을 찾았습니다. 바로 투시원근법입니다.

원근법은 르네상스 시대 전부터 시도되고 있었습니다. 다만 멀리 있는 대상과 가까운 대상의 차이를 구분하는 정도의 단순한 깊이 표현법이었습니다. 브루넬레스키의 원근법은 실제 공간의 깊이를 평면으로 옮길 때 크기 변화를 측정하여 수학적으로 정의한 기술이기 때문에 더 의미가 있습니다. 원근법과 소실점은 뗄 수 없는 관계입니다. 원근법으로 그림을 그릴 때 화가의 시선을 고정하고 시선과 동일한 위치에 점을 하나 찍은 후 그림 속 건축물의 모서리를 그 점으

로 이으면 선이 만들어지죠. 선들이 하나로 모이는 지점이 소실점입니다.

브루넬레스키의 제자 마사초Masaccio는 실물과 최대한 가깝게 그려내려고 노력하면서 현대 회화 스타일을 개척했다는 평가를 받는 화가입니다. 피렌체의 산타 마리아 노벨라 성당에 제작한 7.6미터의 거대한 프레스코화〈성 삼위일체〉는 원근법을 이용하여 정확한 깊이를 표현한 최초의 그림으로 불립니다. 건축물과 인물들의 모서리를 선으로 연결하면 십자가 아래쪽의 소실점으로 모입니다. 소실점은 화가의 눈높이이며, 관람자의 시점이 됩니다. 관람자가 보는 시점 그대로의 공간 깊이를 재현한 것이죠. 현실의 3차원 공간을 그림에 재현하는 방법인 투시원근법이 마틸다가 선 긴 복도에도 사용되었습니다.

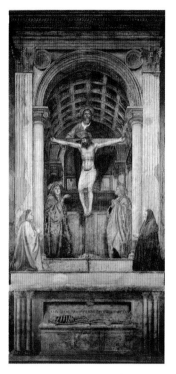

원근법 위의 사람들

좁고 긴 복도는 두려운 마음을 나타내기에 최적의 장소입니다. 긴 복도의 모서리를 연결하면 선이 되고 그 선이 만나는 지점에는 소실점이 있습니다. 바로 레옹의 시점이죠. 복도를 잇는 투시원근법의 소실점에는 마틸다의 일그러진 얼굴이 있고, 마틸다의 뒤통수를 노려보는 남자의 시선까지 더해 사방의 선들이 소실점에서 만나도록 도와줍니다. 레옹의 시

〈성 삼위일체〉와 투시원근법 원리
마사초
1424~1427

점으로 마틸다를 보는 관객의 현장감은 더욱 커집니다.

브루넬레스키는 단지 현실과 똑같은 세상을 재현하고 싶어서 원근법을 만들었지만, 광각 렌즈를 사용하여 실제보다 더 깊어 보이도록 연출한 복도의 원근법은 공포스럽기까지 합니다. 레옹의 내적 갈등이 과장된 깊이감으로 표현되었습니다. 넓은 초원에 서 있는 마틸다와 레옹을 상상해보세요. 지금과 같은 긴장감을 느끼기는 어려울 것입니다.

마틸다는 원수 스탠스와 맞닥뜨린 순간에 또 한 번 투시원근법 위에 섭니다. 직접 동생의 복수를 하겠다며 찾아간 경찰서에서 점심을 배달하는 척한 연기까지는 완벽했습니다. 그런데 스탠스의 뒤를 밟다가 화장실에 따라 들어가면서 일이 틀어집니다. 화장실을 한 칸, 두 칸 지나며 그의 발이 보이는지 확인합니다. 마틸다가 계획한 시나리오대로라면 화장실 문 아래에 보이는 스탠스의 발을 찾아 문을 열어젖히고 총을 겨누었을 것입니다. 그러나 주인공과 대적하는 악당이라면 그리 호락호락한 인물이 아니겠죠. 마틸다의 미행을 눈치챈 스탠스가 화장실로 유인했던 겁니다.

화장실 출입문 뒤에 있던 스탠스가 마틸다를 향해 걸어오는 시간이 길게 느껴집니다. 실제보다 더 깊은 공간처럼 연출한 화장실에서도 원근법이 작용합니다. 문 앞에서 외시경을 바라보던 레옹이 마틸다를 외면하기 어려웠던 것처럼, 마틸다도 끝에서부터 다가오는 스탠스를 피할 방법을 찾지 못

합니다. 소실점에 위치한 인물에게 시선이 집중되는 동안 보는 사람의 마음은 조여듭니다. 〈레옹〉에서 투시원근법을 강조한 장면은 주로 긴장감이 극에 달할 때 등장합니다. 영화 초반 스탠스 일당이 마틸다의 집을 급습하기 직전 장면을 보시죠.

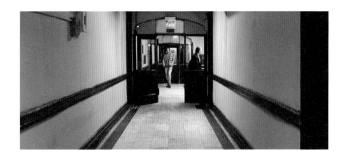

카메라가 천천히 입구 쪽으로 다가가는 동안 스탠스의 부하가 나타납니다. 남자가 어슬렁거리는 사이 다른 남자가 들어와 앞으로 걸어 나오고, 또 다른 남자가 복도를 걸어옵니다. 카메라가 서서히 문 앞에 도달하면 스탠스가 불쑥 등장합니다. 관객의 시선을 대신한 카메라가 긴 복도를 따라 지나가는 시간은 마틸다가 레옹의 집까지 걸어오며 느꼈을 공

포를 체험하기에 충분합니다. 깊고 깊은 공간에서 시간은 더욱 길게 느껴지고 마음은 불안해집니다. 외시경을 보던 레옹과 화장실에서의 마틸다, 복도를 걸어오는 스탠스의 장면에서 느껴지는 불안감은 시선을 끌어 모으는 소실점의 작용입니다. 소실점은 영화에만 적용되는 특별한 시각코드는 아닙니다. 일상에서도 수시로 만나고 있습니다.

일상에서 만나는 소실점

마트에서 물건을 담는 카트 안에 마틸다처럼 도움을 요청하는 아이가 있습니다. 구입한 물건을 카트에 넣으려는데 아이와 눈이 마주칩니다.

당황스럽죠. 부담감에 제대로 물건 하나 살 수 있을지 모르겠습니다. 이 광고는 Feed SA에서 만든 게릴라식 아동 구호 광고 캠페인입니다. 쇼핑 카트의 바닥에 손을 내민 아이 사진을 깔았습니다. 쇼핑 카트를 끄는 사람이 아래를 내려다보면 아이와 눈이 마주치는 시점으로 절묘하게 사진을 찍었습니다. 그리고 "See how easy feeding the hungry can be?(굶주린 아이에게 음식을 주기가 얼마나 쉬운지 보세요)"라는 문구를 넣었습니다. 쇼핑 카트 안쪽의 네 모서리가 만드는 선이 아이의 얼굴까지 연결되어 도저히 다른 곳으로 시선을 돌리기 어렵습니다. 아프리카 아이들을 도울 수 있는 방법이 멀리 있지 않다는 '강한' 메시지를 '강제'의 효과까지 더해 전달합니다. 소실점은 모서리의 선뿐만 아니라 흔들리는 마음까

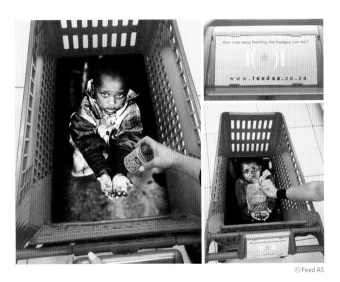

Feed South Africa의 아동 구호 광고. 'See how easy feeding the hungry can be?(굶주린 아이에게 음식을 주기가 얼마나 쉬운지 보세요)', 2008

지 끌어모읍니다. 빨리 선택하라고 팔짱을 끼고 지켜보고 있습니다.

사방에서 끌어모은 선이 만나는 소실점은 회피하는 시선을 잡아 선택을 강요합니다. 캄보디아 소년을 마주쳤던 그 길에서 소년이 소실점에 위치했다면 거절할 수 있었을까요. 소실점 앞이라면 쉽지 않은 일이겠지요.

밀도
Density

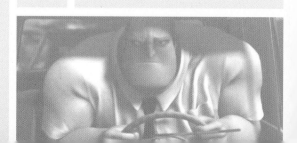

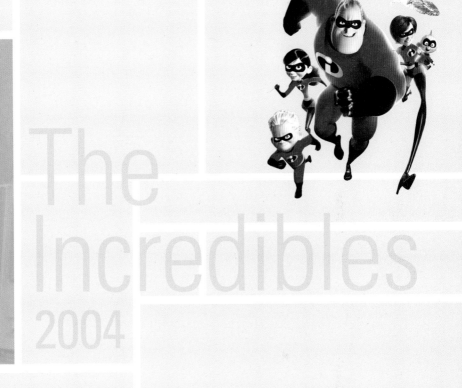

The Incredibles 2004

인크레더블

Director: 브래드 버드(Brad Bird)

인크레더블은 악당을 물리치는 초능력자 슈퍼히어로다. 그가 악당과 싸우는 과정에서 피해를 입은 사람들의 불만으로 히어로 생활을 그만두고 신분을 숨긴 채 사람들 사이에서 살아간다. 적성에 맞지 않는 보험 사정인으로 일하며 스트레스를 받던 밥(인간 사회에서 인크레더블의 이름)은 비밀 프로젝트에 투입되어 설레는 마음으로 약속 장소에 간다. 그러나 비밀 작전은 예전 히어로 시절 인크레더블에게 앙심을 품었던 신드롬이 만든 함정이었다. 위기에 빠진 인크레더블은 다양한 초능력을 가진 가족들의 도움으로 전성기를 넘어서는 활약을 펼치고 일상의 행복을 되찾는다.

"자네는 회사를 위해 하는 일이 뭔가?
어떻게 해서 자네 고객들은
모두 보험금을 받느냔 말이야!"

흰 종이와 연필을 준비하고 손 가는 대로 종이에 그림을 그려보세요. 막막한가요? 시작도 못 했다면 악명 높은 백색공포증이 여러분의 머릿속을 장악한 것입니다. 그림을 자주 그려보지 않은 많은 사람들은 종이를 앞에 두고도 무엇을 그릴지 몰라 난감해합니다. 잘 그려야 한다는 부담감이 어디선가 튀어나와 선뜻 시작하지 못하는 경우도 있습니다. 그럴 때는 잠시 눈을 감아보세요. 머릿속의 생각과 감정을 있는 그대로 바라보면 어느새 마음이 고요해집니다. 이제 연필을 쥐고 손이 움직이는 대로 내버려둡니다. 그리고 칠하고 찢고 붙이다 보면 추상 회화의 한 영역을 개척한 화가의 그림이 눈앞에 있을 겁니다.

마음 가는 대로 그리는 프리드로잉 기법을 학기 초 수업에서 시도하곤 합니다. 학생들은 어디서도 본 적 없는 새로운

그냥 좋은 장면은 없다

Untitled Drawing
아돌프 뵐플리
1808~1809

작품을 만들어내죠. 선 몇 개만 그은 그림 또는 더 이상 그릴 공간이 없을 정도로 가득 채운 그림, 종이를 찢어 입체로 만든 그림 등 놀랄 정도로 다양하게 표현합니다. 다 그린 후 서로의 작품에 제목을 지어보면 신기하게도 다른 사람이 붙여준 제목이 그림 그릴 때 가졌던 자신의 마음과 맞아떨어지는 경우가 많습니다. 화가들은 깊은 내면의 풍경을 그림으로 표현하는 사람들입니다.

아돌프 뵐플리Adolf Wölfli의 그림은 복잡하기 그지없습니다. 정체불명의 패턴, 외계인 같은 얼굴과 문자로 혹시 남아 있을지 모를 구석 공간까지 찾아 치밀하게 채웠습니다. 갑갑한 느낌인데 다르게 보면 신비롭기도 합니다. 뵐플리는 정식 미술 교육을 받지 않은 최하층 농장 노동자로, 아동 강간 미수

까지 저지른 정신병자이기도 했습니다. 그는 정신병원에서 지낸 30년간 무려 2만 5000점의 그림을 남겼습니다. 하루에 두세 장의 그림을 그린 셈이죠. 초현실주의 화가들에게 칭송까지 받았으니 아마추어를 넘어서는 예술가로 불릴 만합니다. 밀도 높은 뵐플리의 그림은 복잡한 내면의 잔상을 그대로 투영한 작품입니다.

우리는 빙산의 일각으로 비유되는 '의식'이 전부라 생각하며 살아가고 있습니다. 그러나 내면세계를 연구한 프로이트와 융의 심리학 이론에서도 말하듯 의식 아래에 거대한 무의식이 존재하며 그 안에는 일상생활에서 알아채지 못하는 메시지가 잠들어 있습니다. 그림은 무의식의 목소리를 끌어내는 가장 효과적인 방법 중 하나입니다. 화폭을 가득 채운 뵐플리의 그림처럼 복잡한 마음으로 힘들어하는 사람을 소개합니다. 애니메이션 〈인크레더블〉의 주인공 밥입니다.

어느 중산층 가장의 마음

보험 사정인으로 일하는 밥은 회사 생활로 인해 스트레스를 받고 있습니다. 상사의 지시와 달리 밥의 보험금 지급 승인율이 지나치게 높기 때문입니다. 오늘도 사무실 분위기가 심상치 않습니다. 밥은 울며 애원하는 할머니 앞에서 난감해합니다. 그러다 갑자기 무슨 생각이 들었는지 생기가 도는 눈빛으로 할머니의 귀에 대고 소곤거립니다.

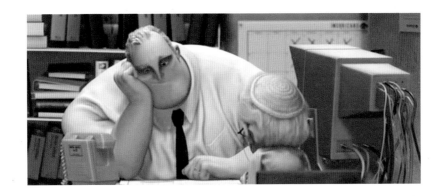

"죄송하지만 도와드릴 수가 없어요. 계약서를 가지고 3층
윌콕스에 가시라고 하고 싶지만⋯⋯. 윌. 콕. 스. 그럴 수가
없어요. WS2475 서류를 작성해서 2층에 있는 법률 팀에
제출하라고 하고 싶지만, 그럴 수가 없어요. 빨리 해결해드릴
수가 없을 것 같습니다."

말을 끝낸 밥의 얼굴에 10년 묵은 체증이 내려간 것처럼 미
소가 번지고 큰 어깨는 이제야 편안해 보입니다. 열심히 메
모하는 할머니에게 한마디 덧붙입니다.

"슬픈 척하세요."

할머니는 밥의 말대로 우는 척하며 사무실 밖으로 나갑니다.
밥과 할머니 모두 만족했으니 난감한 상황이 종료되었을까
요? 일은 그렇게 순순히 풀리지 않습니다. 어김없이 상사가
들이닥쳐 매서운 눈초리로 밥을 노려보며 추궁합니다.

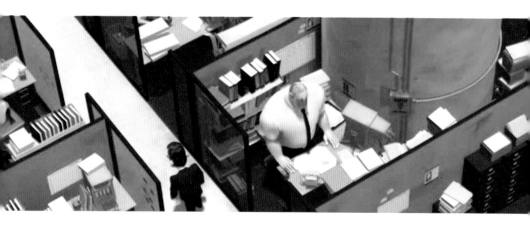

"자네는 회사를 위해 하는 일이 뭔가? 어떻게 해서 자네
고객들은 모두 보험금을 받느냔 말이야!"

상사의 잔소리 폭풍이 지나간 뒤 넋이 빠진 밥은 자리에 털
썩 주저앉고 맙니다.

밥이 처음부터 보험 사정인으로 일했던 것은 아닙니다. 밥
은 원래 인크레더블이라는 이름의 히어로로서 자부심을 가
지고 살아왔습니다. 초능력을 타고난 인크레더블은 악당을
물리치고, 위험에 빠진 사람들을 구하며 세상 사람들의 선망
을 한 몸에 받았던 영웅입니다. 한창 잘 풀릴 때 위기가 찾아
온다고 하죠. 악당과 싸우다가 건물이 파손되거나 다리가 무
너지고 무고한 사람이 다치는 일이 자주 발생했습니다. 사람
들은 히어로에게 받은 혜택은 생각지도 않고 피해 보상까지
요구합니다. 결국 히어로는 정체를 숨기고 보통 사람들 속에
섞여 살기로 합니다. 기차 정도는 가볍게 들어 던지던 초능

력자가 좁은 사무실에 앉아서 실랑이를 하고 있으니 적응이
되겠습니까. 답답한 노릇이지요.

가족의 생계를 위해서 적성에 맞지 않는 일을
억지로 하느라 밥의 욕망은 억눌려 있습니다. 하
소연할 곳 없는 가장의 마음을 사무실이 대신 표
현합니다. 그가 일하는 사무실을 보세요. 서류
들이 아무렇게나 쌓여 있고 책상, 책장, 기계 들

이 들어차서 움직일 틈도 없습니다. 밥의 큰 몸집도 사무실
을 답답하게 만드는 데 한몫 거듭니다. 게다가 뜬금없이 들
어선 기둥은 사무실 공간의 반이나 차지합니다. 보통 사람보
다 훨씬 몸집이 큰 밥을 압도할 정도로 굵은 기둥이 밥의 미
약한 존재감을 대신 말해주고 있습니다. 정리가 잘된 옆 사
무실과 확연히 비교되지요.

자세히 살펴보면 기둥에 'DANGER(위험)'라
는 붉은 글자와 번개 표시까지 새겨져 있습니다.
안 그래도 좁은 공간에 고압 전류까지 흐르고 있
으니, 심리적으로도 숨 쉴 여유가 없습니다. 책
상 위 전선들마저도 복잡합니다. 어떤가요. 쪼그

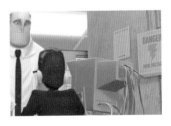

라든 밥의 마음이 느껴지지 않습니까. 사무실의 시각적인 밀
도는 불만족스런 심리 상태와 비례합니다. 공간의 밀도와 마
음 상태의 관계를 다른 장면에서도 확인해보겠습니다.

공간의 밀도와 마음

상사의 사무실에는 여백이 매우 많습니다. 심하다 싶을 정
도로 정돈되어 있죠. 까칠한 상사의 방과 혼란스러운 밥의
방이 한눈에 비교됩니다. 머무는 사람의 성격이나 상황에
따라 공간의 밀도가 다르게 표현되기 때문이죠.

영상에서 공간의 크기를 볼륨으로 설명합니
다. 볼륨은 일종의 부피감으로, 건물이나 물체
의 부피를 양성 볼륨, 안쪽의 빈 공간을 음성 볼
륨이라고 합니다. 사무실을 채우는 인물, 기둥,
서류들, 전선, 책상 등이 모두 양성 볼륨이고, 사
무실 안의 빈 공간은 음성 볼륨입니다. 양성 볼륨이 커지면
공간 안을 구성하는 것들이 많아 답답하고 혼란스러운 상황
이 드러나고, 반대로 음성 볼륨이 커지면 빈 공간이 많아지
기 때문에 시원한 느낌을 줍니다. 밥의 사무실에 비해 상사
의 사무실은 지나치게 비어 있어 쓸쓸하거나 차가운 분위기
까지 연출합니다.

그냥 좋은 장면은 없다

　밥이 아내 몰래 다시 히어로 생활을 시작하면서 히어로 의
상을 수선하기 위해 찾아간 디자이너 에드나 모스 E의 집도
상사의 사무실처럼 음성 볼륨이 매우 강합니다. 에드나의 예
민한 성격이 짐작되지요.

　악당 신드롬의 섬에 찾아온 밥이 곤경에 빠질 때 매우 강
한 음성 볼륨의 공간이 나타납니다. 신드롬의 마음이 태평양
같아서 이렇게 넓은 공간으로 표현했을까요. 무엇이든 지나
치면 탈이 나는 법이죠. 몸집 큰 밥이 보이지 않을 정도로 지
나치게 넓은 여유 공간은 희로애락의 감정 체계가 결여된 비
인간성으로 가득 차 공포감마저 자아냅니다. 에드나는 까칠
한 성격이라 해도 밥 가족의 조력자이므로 그의 공간은 밝고

선명한 분위기를 유지하죠. 그러나 보험 회사 상사의 사무실은 에드나의 집에 비해 약간 탁하고, 신드롬의 공간은 더욱 어두우며 밝음과 어둠의 대비가 극명합니다. 이렇듯 음성 볼륨이 강한 공간에서도 채도와 명암에 따라서 적대자와 조력자를 구분할 수 있습니다.

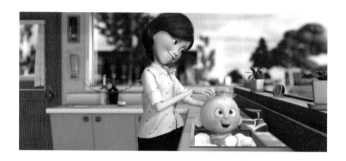

반면 초능력자였다가 밥과 결혼한 후 평범한 주부로 살아가는 헬렌은 이상적인 밀도의 공간에 머무릅니다. 인간세계에 잘 적응해서 남편과 아이들을 돌보고 격려하는 아내이자 엄마입니다. 큰 창문으로 탁 트인 공간은 조화롭고 현명한 헬렌의 기질을 나타냅니다.

마음을 투사하는 공간

헬렌과 달리 밥의 마음은 불만으로 가득합니다. 인간보다 더 인간적인 초능력자 밥은 사랑하는 가족에 대한 의무감으로 불만족스러운 생활을 참아내는 가장입니다. 좁은 사무실에서 압박받던 밥은 집으로 돌아가는 시간에도 여유가 없습

니다. 그의 퇴근길 장면 또한 답답할 정도로 좁은 사각형입니다. 이번에는 교통 체증에 갇힌 밥을 작은 차에 밀어 넣었습니다.

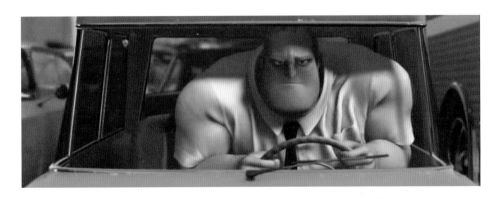

사각형 영상 프레임 안에 네모난 차 앞 유리가 있고, 그 안에 밥의 상체가 사각형을 만들고, 작은 사각형 모양의 얼굴까지 겹쳤습니다. 인형 안에 인형이 겹겹이 들어 있는 러시아 인형 마트료시카Matryoshka처럼 사각형을 차곡차곡 채웠습니다.

다. 밀도 높은 공간에서 여유 없는 밥의 마음이 있는 그대로 전달되어 답답하기만 합니다.

정신과 의사 빅터 프랭클Viktor Frankl은 제2차 세계대전 당시 아우슈비츠 수용소의 좁은 공간에서 경험했던 공포를 그의 저서 『죽음의 수용소에서』를 통해 이야기합니다. 프랭클에 의하면 수용소에 끌려온 사람들은 심한 정신적 충격을 받고 일말의 기대감마저 잃은 후 모든 것에 혐오감을 느낍니다.

무엇보다 그들을 힘들게 한 것은 수용소의 좁은 공간이었습니다. 길이가 6.5피트(약 2미터), 폭이 8피트(약 2.4미터)인 침상 한 층에서 무려 아홉 명이 옆으로 누워 잤다고 하니 얼마나 답답했겠습니까. 이동할 자유를 박탈당하고 울타리 안에 갇혀 학대받은 괴로움은 직접 겪지 않으면 짐작도 못 할 일입니다.

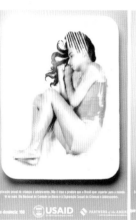

ⒸUSAID

미국국제개발처의 아동 성매매 금지 광고, 2007

좁은 공간의 괴로움은 미국국제개발처USAID의 아동 성매매 금지 광고에도 잘 드러납니다. 마트에서 파는 식품 팩 안에 여자아이와 남자아이가 웅크리고 누워 있습니다. 아이들을 먹을거리처럼 진열하다니 끔찍한 장면이죠. 좁은 공간에서 다리도 펴지 못하고 쪼그려 누운 아이들의 모습이 안쓰럽습니다. 도대체 아이들을 식품처럼 포장한 이유는 뭘까요? 이 광고는 성매매를 위해 아이들을 사고파는 행태를 꼬집고 있습니다. 좁은 공간의 답답함과 비닐 재질의 밀폐감이 더해 성매매의 수렁에 걸려 꼼짝하지 못하는 아이들의 공포를 전하는 것입니다. 아이들이 숨을 쉴 수 있도록 당장 랩을 뜯어버리고 싶어집니다.

그냥 좋은 장면은 없다

여백은 고요한 마음이 머무는 곳

학창 시절 처음 데생을 배울 때 하얀 석고상을 숯검정처럼 시커멓게 그렸더니 잘 그리는 선배가 팁을 주더군요. "지우개를 흰색 연필이라고 생각해봐." 지우개를 어슷하게 잘라서 날카로운 부분으로 지우면 흰색 연필 같은 효과가 난다는 겁니다. 잘 그리기 위해서는 잘 지우는 법까지 연습해야 했습니다.

가끔 고요한 공간에 앉아 있으면 머릿속을 채운 수많은 생각들이 보입니다. 가깝고 먼 과거에 있었던 일을 되짚어 생각하고, 일어나지 않은 미래를 지레 걱정하기도 합니다. 타인과 세상을 담을 여백 하나 없이 나의 걱정과 불안, 욕심으로 들어찬 마음을 알아채고 놀라기도 합니다.

생각과 감정을 눈으로 확인하는 방법이 있습니다. 현재 여러분 마음의 밀도를 그려보는 겁니다. 눈을 감고 고요한 가운데에서 잠시 마음을 관찰합니다. 떠오르는 생각들과 생각 아래에 숨겨진 감정들을 바라봅니다. 이런저런 감정들의 조잘거림도 가만히 들어봅니다. 그런 다음 종이에서 손이 가는 대로 가만히 내버려두세요. 눈을 감고 느낌대로 둡니다. 그것이 지금 여러분 마음의 모양입니다.

중심
Center

Slumdog
Millionaire
2008

슬럼독
밀리어네어

Director : 대니 보일(Danny Boyle)

인도 뭄바이의 빈민가에서 자란 자말은 어릴 때 고아가 된다. 우연히 들어간 앵벌이 조직에서 아이들의 눈을 멀게 하는 현장을 목격하고 형과 함께 도망치지만 그 과정에서 첫사랑 라티카와 헤어지게 된다. 곳곳을 떠돌며 살던 중 라티카를 찾았지만 형의 배신으로 다시 헤어진다. 시간이 흐른 후 통신 회사에서 차를 나르던 자말은 '누가 백만장자가 되고 싶은가'라는 인기 퀴즈쇼에 출전해 최종 단계까지 진출하여 전 국민을 흥분시킨다. 자말이 퀴즈쇼에 출전한 이유는 상금이 아니라 라티카를 찾기 위해서였다. 교육도 못 받은 빈민가 출신의 자말은 어떻게 최종까지 가게 되었을까?

"아미타브 씨 사인 받았다!"

고대 로마의 철학자 세네카는 인간은 그냥 행복하기를 원하는 게 아니라 '남들보다 더' 행복하기를 원한다고 말합니다. 우리는 항상 다른 사람이 나보다 더 행복하다고 여기기 때문에 행복해질 수 없는 아이러니에 빠져 있습니다. 남과 비교하지 않고 살기가 어려운 세상입니다. 피나는 노력으로 원하는 자리에 올라서면 더 높은 곳이 보입니다. 열심히 올라가면 또 다음 단계가 있습니다. 한번 올라가면 아래를 내려다보지 않고 위만 올려다보게 됩니다. 더 높은 곳을 향하는 끝없는 흐름 속에서 빠져나올 방법이 보이지 않습니다.

어느 날 지인이 이런 말을 하더군요. "뭘 해도 허탈해. 이 부족함은 언제 채워질까. 어떻게 하면 채워질까." 그러고는 연봉 얼마의 어떤 자리로 올라가면 좋겠다고 합니다. 과연 그 자리에 가면 허전함이 사라질까요. 글쎄요, 그때가 되면

더 좋은 게 보이지 않을까요. 많은 사람들이 진정 원하는 것을 하지 못하는 이유가 있습니다. 가족 때문에, 먹고살아야 하니까, 학력이 낮아서 등 온갖 이유를 대며 더 높은 자리로 올라가야 한다고 자신을 설득합니다. 원하는 일을 하는 건 사치라고 세상을 원망합니다. 그리고 계속 허탈감을 느끼죠. 〈슬럼독 밀리어네어〉의 주인공 자말은 교육을 제대로 받은 적 없는 빈민가 출신이지만 자신이 원하는 것이 무엇인지 잘 알고 그대로 실행합니다. 그는 남들보다 더 큰 행복보다 자신만의 행복을 얻길 원하는 사람입니다.

자말이 원하는 한 가지

퀴즈쇼 '누가 백만장자가 되고 싶은가'에 출연한 자말이 스튜디오 중앙에서 사회자와 독대하고 있습니다. 자말은 전화 상담원의 보조 일을 하며 차를 나르는 청년입니다. 학교도 제대로 다닌 적 없는 자말이 마지막까지 살아남을 것이라고는 아무도 생각하지 않았습니다. 만약 최종 문제까지 맞힌다면 자말은 빈민가 소년에서 벼락부자로 인생 역전을 맞게 될 것입니다. 가난하고 배우지도 못한 자말이 전 국민이 지켜보는 가운데 거액의 상금을 얻게 될까요. 대다수의 평범한 사람들은 자말에게 대리만족을 느끼며 자말이 한 문제씩 풀어나가는 과정을 숨죽여 지켜봅니다. 그러나 정작 자말에게 상금은 중요하지 않습니다. 그가 퀴즈쇼에 나온 목적은 단 하나, 어릴 적 첫사랑 라티카를 찾기 위해서였습니다.

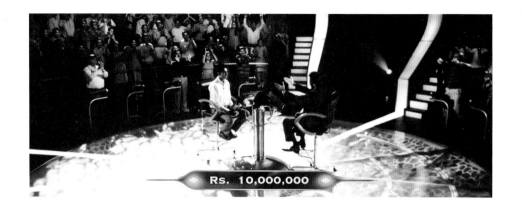

　퀴즈쇼에서는 자말이 살아오면서 경험한 일들이 문제로
출제되는 행운이 이어집니다. 그런데 두 문제를 남겨두고 자
말에게 위기가 닥칩니다. 답을 모르는 문제가 출제된 것입니
다. 이대로 천운이 끝날 것 같던 시점에 자말에게 유혹의 손
길이 뻗칩니다. 쉬는 시간 화장실에서 만난 퀴즈쇼 진행자가
자말을 걱정하는 듯하더니 거울에 'B'를 적고 나가는 겁니다.
갑자기 답을 알려주는 의도가 무엇인지 자말은 알 길이 없습
니다. 다시 퀴즈쇼가 시작되어 자말과 진행자가 마주 앉았습
니다. 아무 일도 없었다는 표정으로 진행자가 자말에게 답을
물어봅니다. 자말은 진행자가 흘린 답 'B'를 말할까요? 담담
한 표정으로 진행자를 보던 자말은 'D'를 선택합니다. 사회
자가 몰래 정답을 알려주었는데 다른 답을 말하다니요. 돈을
목적으로 나온 퀴즈쇼가 아니어서인지 탈락도 겁내지 않습
니다.

　안절부절못하는 사람은 오히려 사회자입니다. 보잘것없

는 자말이 자신보다 더 유명해지는 것을 견디지 못한 그는
모두의 관심을 받는 중앙 자리에서 자말을 내치려고 술수를
썼습니다. 당황한 그의 표정이 결과를 짐작케 합니다. 정답
은 'D'입니다. 엉뚱한 답을 알려줘서 자말이 탈락하기를 바
랐던 진행자의 계략은 실패로 돌아갔습니다. 진행자의 방해
공작을 이겨낸 자말은 최종 문제까지 풀고 스튜디오의 중앙
에 섭니다.

　자말이 서 있는 '중심'은 권력자의 위치입니다. 예로부터
여러 종교의 신이나 왕, 단체의 대표가 자리하는 곳이 중심입
니다. 영화나 드라마에서 왕을 중심으로 양옆에 문무 대관들
이 줄지어 서고, 회의 시간에 대표가 앉은 자리 역시 중심이자
윗자리입니다. 중심이란 어떤 공간에서 가운데에 위치해 사
람들의 시선이 집중되는 곳이며 그들로부터 부러움과 존경을
받는 자리입니다. 빈민가 소년 자말이 중요한 자리에 서게 된
이유는 어린 시절 자말의 에피소드를 보면 알게 됩니다. 자말

은 어린 시절에도 세상의 중심에 섰던 적이 있습니다.

어린 시절 자말이 원한 것

인도 뭄바이의 빈민가에 사는 개구쟁이 소년 자말은 가난한 형편에도 형과 장난치며 노는 하루하루가 즐겁습니다. 자말은 형과 함께 공공 화장실 앞을 지키며 돈을 받는 일을 하고 있습니다. 화장실이라 해봐야 수풀 위에 줄줄이 세워놓은 한 칸짜리 판자 건물입니다. 직사각형 구멍이 뚫린 나무판자 바닥에 발을 딛고 쪼그려 앉는 겁니다. 휴지도 없습니다. 볼일을 본 뒤에는 직접 떠 온 물로 뒤처리를 하는 거죠. 구멍 아래는 여러분이 상상하는 그대로입니다. 수풀에 판 구덩이에는 언제나 배설물이 출렁입니다.

　문제의 그날, 자말은 큰 볼일을 보느라 화장실에 앉아 있었습니다. 한참 용을 쓰고 있는데 밖에서 누군가 외치는 소리가 들리는 겁니다. "아미타브가 탄 헬리콥터다!" 자말은 몰두하던 중요한 일도 잊고 벌떡 일어섰습니다. "아미타브? 아미타브 바찬?" 아미타브 바찬Amitabh Bachchan의 목소리는 신의 목소리라는 말이 나올 정도로 인도 영화계의 전설적인 인물입니다. 액션, 갱스터 영화에서 멜로와 코미디 영화까지 넘나들며 인기를 누리는 배우였죠. 자말은 그의 사진을 주머니에 넣고 다닐 정도로 열렬한 팬이었습니다. 나올락 말락 하던 큰 볼일은 잊은 지 오래이고 빨리 달려가 아미타브를 보겠다는 마음만 앞섭니다.

그런데 이게 웬일입니까. 화장실 문을 밀고 나가려는데 열리지가 않는 겁니다. 형이 장난으로 문을 잠근 것이죠. 아미타브를 봐야 하는데, 꼭 봐야 하는데, 하늘이 무너지는 것 같은 절박한 심정으로 문을 찼지만 꿈쩍도 하지 않습니다. 판자 틈 사이로 보니 동네 아이들이 우르르 몰려갑니다. 저 멀리 하늘에서 아미타브가 탄 헬리콥터가 내려오고 있습니다.

자말은 아미타브의 사진을 꺼내 펼칩니다. 사진을 한 번, 아래 구멍을 한 번 번갈아 보고는 굳게 입을 다뭅니다. 진퇴양난에 빠진 자말은 어떻게 했을까요. 아미타브의 사진을 쥔 손을 머리 위로 번쩍 올리고, 한 손으로는 코를 막아 줍니다. 그리고 한 치의 망설임도 없이 배설물 구덩이로 뛰어듭니다. 찰진 '철퍼덕' 소리가 난 후 자말은 온몸에 배설물 칠갑을 한 채로 기어 나옵니다. 그 와중에도 아미타브 사진은 깨끗하게 사수했습니다. 그대로 냅다 달려 헬리콥터 주위로 몰려든 사람들 속을 비집고 들어가 순식간에 아미타브 앞으로 돌진합니다. 수많은 사람들과 그들을 저지하던 경찰까지, 자말의

경쟁자들은 고약한 냄새에 코를 틀어막기 바쁩니다. 덕분에 자말은 누구의 방해도 받지 않고 당당히 아미타브 앞에 서서 말합니다.

"아미타브 씨, 사인해주세요!"

아미타브의 사진에 사인을 받은 자말은 사진을 번쩍 들어 올리며 외칩니다.

"아미타브 씨 사인 받았다아아아!"

모든 사람들이 아미타브를 원하던 그곳에서 사인을 받은 사람은 뒤늦게 달려온 자말뿐이었습니다. 자말이 원했던 것은 오직 하나, '아미타브의 사인 받기'였죠. 배설물 따위는 문제가 되지 않았어요. 오매불망 아미타브, 아미타브뿐이었습니다. 화면의 중심에는 포효하는 자말이 당당하게 자리 잡았습니다. 퀴즈쇼에서 중심에 선 성인 자말과 아미타브의 사인을

그냥 좋은 장면은 없다

받고 중심에 선 어린 자말은 모두 원하는 바를 성취했습니다.

가운데는 시선을 끄는 힘이 있는 자리입니다. 중요한 인물은 언제나 가운데에 위치하죠. 그들이 이미 힘을 가지고 있어서 중심에 선 것일까요, 중심에 자리했기 때문에 힘이 느껴지는 것일까요. 가운데를 의미하는 단어로 사용하는 '중심'과 '중앙'의 뉘앙스는 약간 차이가 있습니다. '중심'의 한자는 가운데 중(中), 마음 심(心)으로 한자의 뜻을 그대로 풀자면 마음의 중앙이라는 뜻이 됩니다. 표준국어대사전은 중심을 '사물의 한가운데'라는 의미 아래에 '확고한 주관'이라는 설명을 붙이고 있습니다. 반면 중앙은 가운데 중(中), 가운데 앙(央)을 쓰며 사방의 중심, 중요한 곳이라는 의미를 나타냅니다. '중앙'이 위치에 근거한 힘의 근원이라면 '중심'은 마음에 근거한 내면의 힘에 가까운 의미입니다.

자말은 빈민가의 가난한 소년입니다. 교육도 제대로 못 받고 떠돌던 고아입니다. 도시의 중심에서 한참 벗어나 눈에 띄지도 않는 하층민이었죠. 자말의 성취에서 느껴지는 희열은 화면의 가운데가 가지는 무게감 때문만은 아닙니다. 자말은 남의 시선에 흔들리거나 상황을 탓하지 않고 오로지 원하는 것만을 한결같이 추구했습니다. 자말은 자신이 원하는 것이 무엇인지 잘 알고 있으며, 그것을 위해 밀고 나가는 기질을 타고났습니다. 꾸준히 마음의 중심을 지켰더니 세상의 중심에 선 것입니다. 자말의 내면에는 흔들리지 않는 중심이 있었습니다. 확고한 자말의 마음이 중심에 서도록 만들었습니다.

우리는 과거를 후회하고 미래를 걱정하느라 마음의 중심을 잃고 흔들릴 때가 많습니다.

산수화가 김은주의 〈광명진언(光明眞言)〉은 사람은 누구나 자기 자신 안에 무한한 '광명'을 품고 있으며, 그 광명으로 자기 존재를 긍정적으로 발전시켜야 한다는 문자를 그림으로 새긴 작품입니다. 작가는 마음의 중심에 자리하는 진짜 자기를 찾아서 한 자, 두 자 그려나가는 동안 내면에 살아 있는 힘을 발견한다고 말합니다. 외적 조건을 갖추어 만족을 찾으려고 애를 쓰지만 내 안에 있는 진정한 해결의 열쇠를 보지 못합니다. 정작 필요한 것은 들뜬 마음을 가라앉히고 중심을 찾는 일입니다. 누구에게나 있는 중심의 기둥을 견고히 하려면 두려움을 똑바로 마주하고 그 시간을 견뎌낼 인내와 용기가 필요합니다. 중심은 오직 중요한 한 가지에만 몰두하는 일편단심과 용기를 통해서 세워집니다.

〈광명진언(光明眞言)〉
김은주
화선지에 먹, 2015

©Kim Eunju

그냥 좋은 장면은 없다

가장 몰두해서 생각하는 것

앱솔루트는 심플한 병 형태가 매력적인 술입니다. 술을 즐기지 않아도 병의 모양은 아는 사람들이 많을 정도로 유명하죠. 앱솔루트 광고 시리즈도 그에 못지않게 유명합니다. 세상의 어느 장면을 보아도 앱솔루트가 생각난다는 내용의 광고입니다. 베트남의 수상 시장, 철물 공장, 감옥의 철창마저도, 세상 무엇을 봐도 앱솔루트 병 같아 보입니다. 한눈팔 사이가 없습니다. 당신에게 앱솔루트는 소중한 존재라는 욕망을 주입합니다. 요리 보고 조리 봐도 앱솔루트처럼 보이니 술을 못 마시는 저도 마트에 달려가 한 병 사고 싶어집니다.

원하는 것이 있습니까. 만약 모르겠다면 알아볼 수 있는 방법이 있습니다. 가장 많이 생각하는 대상이 무엇인지 자신에게 물어보는 겁니다. 제임스 앨런은 『생각의 지혜』에서 우리는 가장 자주 몰두해서 생각하는 것을 그대로 닮아간다고 말합니다. 오늘 가장 많이 한 생각이 무엇인가 더듬어보니 정체불명의 걱정과 잡념이더군요. 저의 정체성이 그 생각들을 닮아간다면 정말 끔찍한 일입니다. 가장 소중한 것만을 오매불망 마음의 중심에 둔다면 언젠가는 자말처럼 중심에 서게 되지 않을까요. 중심은 내 안에 있으니까요.

©Absolute Vodka

1981년부터 TBWA 광고 대행사와 손을 잡고 제작하여 큰 인기를 끈 앱솔루트 보드카의 인쇄 광고 시리즈

RELATION
관계

Symmetry 대칭
Contrast 대비
Distance 거리
Standardization 통일

대칭
Symmetry

The Duchess
2008

공작 부인:
세기의 스캔들

Director : 사울 딥(Saul Dibb)

영국의 최고 권력자인 데번셔 공작과 결혼한 조지아나의 실화를 다룬 이야기다. 당시 사교계를 주름잡던 아름다운 조지아나는 외도를 일삼는 남편에게 지쳐 있던 중 친구 베스가 남편의 정부로 들어오자 배신감에 치를 떤다. 마음 둘 곳 없던 조지아나는 희대의 스캔들을 뿌리며 젊은 정치가와 사랑에 빠지지만 끝내 이루어지지 못하고 현실을 받아들이기로 한다. 2009년 미국과 영국 아카데미 시상식에서 의상상을 수상한 만큼 화려하고 아름다운 고전 의상의 매력에 눈이 즐거운 영화다. 당시의 시대상을 현재와 비교해보아도 흥미롭다.

"저 애가 왜 우리와 살죠?
　당신이 아버지예요?"

제가 초등학교 시절에는 두 명이 함께 쓰는 긴 책상이 있었습니다. 짝꿍과 싸우면 가장 먼저 하는 일이 책상에 선 긋기였죠. 어린 나이에도 나름 수학적인 개념이 있었는지, 15센티미터 자로 책상 끝에서 끝까지 여러 번 반복해서 전체 길이를 잰 뒤, 정확하게 반으로 나눴습니다. '선 넘어오면 다 내거야!'라고 선언까지 했지요. 혹여나 지우개가 굴러가도 달라는 말을 못 하는 난감한 상황이 몇 번이나 일어났습니다. 한 명에게 주도권을 넘기지 않고 똑같이 나누는 책상 가르기는 공정한 방법인데도 몸도 마음도 왠지 불편했습니다. 결국 하루도 못 가서 화해했죠. 선을 지우고 네 것 내 것 없이 서로의 영역을 오가고 나서야 마음이 편해졌습니다.

　거울에 비친 것처럼 양쪽 면이 동일한 이미지를 '대칭'이라고 합니다. 어릴 적 친구와 다투었을 때 서로 지지 않으려

고 나눈 책상도 대칭이었습니다. 종이를 반으로 접어 한쪽 면에만 물감을 뿌린 뒤 접었다 펼치면 양쪽 면에 물감이 똑같이 묻어나는 데칼코마니도 대칭입니다. 양쪽의 형태나 위치, 면적, 색 등의 성질이 같은 대칭은 힘이 어느 한쪽으로 치우치지 않고 균형을 이룹니다. 영화에서는 대칭을 이용하여 인물 간의 관계를 표현하기도 합니다. 영화 〈공작 부인: 세기의 스캔들〉에서 식탁에 마주 앉은 부부의 모습도 대칭입니다.

공작 부부의 식사 시간

부부가 앉은 길고 긴 식탁에는 적막이 흐릅니다. 애써 상냥한 표정으로 말을 거는 아내와 달리 남편은 음식 불평만 합니다. 냉랭한 공기를 깨고 하녀가 여자아이 한 명을 데리고 들어옵니다. 아내는 놀란 표정으로 남편을 보지만 남편은 아내를 보지 않고 말합니다.

"앞으로 같이 살 거야."

무슨 상황인지 이해되지 않은 아내가 남편에게 묻습니다.

"저 애가 왜 우리와 살죠?"
"엄마가 죽었고 달리 갈 곳이 없거든."

앞뒤 설명도 없는 남편과 여자아이를 번갈아 보다가 깨달았
습니다.

　"당신이 아버지예요?"

남편은 일방적으로 통보하고는 개에게만 관심을 둡니다. 아
내에게 갑자기 딸이 생겼습니다. 이 상황에서 누군들 밥이
넘어가겠습니까. 기가 막힌 아내는 말문을 닫고 만삭으로 볼
록한 배를 쓰다듬을 뿐입니다. 곧 태어날 아기를 기다리는
신혼부부에게 어울리지 않는 분위기죠. 제가 저 식탁에 함께
앉아 있었다면 아마 소화제를 찾았을 겁니다. 이들은 데번셔
공작과 그의 아내 조지아나입니다.
　데번셔 공작 부인이 될 거라는 말을 듣고 조지아나가 어머
니에게 한 질문은 "그분이 절 사랑하나요?"였습니다. 18살
이 채 안된 어린 여성은 사랑을 꿈꾸며 영국 최고의 권력자

와 결혼합니다. 정원을 자유롭게 뛰놀던 소녀는 권력가 안주인으로 들어가 사교계의 여왕이 되었죠. 천성이 밝고 따뜻한 그녀는 사람들의 관심과 사랑을 한 몸에 받았으나 단 한 사람, 남편의 사랑을 받지 못합니다. 공작은 표현이 서툴러 아내에게 사랑을 주지 못했죠. 아내보다 다른 것에 관심이 더 컸습니다. 조지아나가 후계자를 낳아줄 것이라는 기대로 결혼했던 것이죠. 여자는 사랑을 주는 남편을 꿈꾸었고, 남자는 아들을 낳아줄 아내를 원했습니다. 애초부터 원하는 바가 달랐던 부부의 식사 시간에 긴장이 흐릅니다. 이제 밖에서 낳아 온 아이까지 아무렇지도 않게 떠넘기는 남편 앞에서 아내의 마음은 서서히 닫히고 있습니다.

그들은 마음의 거리만큼이나 긴 식탁에 앉아서 서로를 밀어내며 시선을 회피합니다. 식탁의 왼쪽에는 공작이, 오른쪽에는 조지아나가 앉았습니다. 중앙의 촛대는 여기가 바로 대칭의 중심이라고 친절하게 알려줍니다. 식탁뿐만 아니라 배경도 대칭입니다. 큰 벽난로를 중심으로 양쪽에 똑같은 문 두 개가 대칭을 이루도록 도와줍니다. 양쪽의 무게감이 비슷하기 때문에 어느 쪽이 더 우위라고 할 것도 없이 균형을 이루는 상태입니다. 힘의 배분이 공평하니 평화로운 분위기일 것 같은데 오히려 더 긴장됩니다. 공작과 조지아나 사이에 베스가 끼어들면서 이들의 대립은 삼각관계로 변합니다. 대칭의 중심에 새로운 힘이 자리 잡습니다.

대칭의 중심

휴양을 간 조지아나는 그곳에서 말이 잘 통하는 베스를 만납니다. 남편의 폭력에 시달리다 아들들까지 빼앗긴 베스의 딱한 사정을 걱정해 런던의 집까지 데리고 오죠. 한집에서 살게 된 조지아나와 베스, 공작의 식사 장면입니다. 이번에는 촛대 대신 베스가 중심에 앉았습니다.

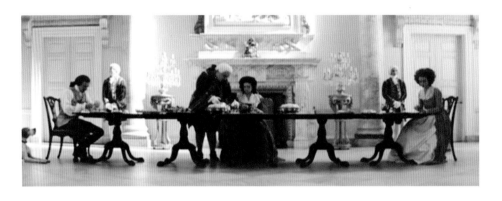

분위기가 심상치 않습니다. 베스가 조지아나를 배신하고 공작의 정부가 된 후이기 때문입니다. 아들을 잘 낳는 베스를 옆에 두고 싶어 한 공작의 욕심과 남편으로부터 아이들을 되찾을 방법이 필요했던 베스의 욕심이 맞아떨어진 결과였습니다. 조지아나는 유일한 친구였던 베스와 이렇게 될 줄은 몰랐습니다. 그동안 남편의 수많은 외도에도 싫은 소리 한 번 하지 않았고, 남편이 밖에서 데려왔던 딸도 친딸처럼 키웠습니다. 그런데 유일한 친구인 베스와 바람을 피우다니요. 게다가 앞으로도 베스와 함께 살겠다고 합니다. 가장 친한 친구였던 베스가 이제는 남편의 정부가 되어 한집에서 살아

야 한다니 숨이나 쉴 수 있을까요. 그러나 남편과 친구의 배신에 치를 떨면서도 조지아나는 어찌하지를 못합니다. 베스가 끼어들면서 부부 관계는 더 얼어붙었고, 조지아나는 완전히 마음을 닫아버렸습니다.

삼각관계의 열쇠는 베스가 쥐고 있습니다. 베스에게는 자신과 아들에게 안락한 집을 제공해주는 공작을 떠나고 싶지 않은 마음과 조지아나와 다시 친구로 지내고 싶은 마음이 공존합니다. 베스는 공작과 조지아나의 마음을 쥐고 중앙에 앉아 무게중심을 지킵니다. 두 사람의 마음을 모두 가지려는 베스가 부부의 차가운 대칭 관계에 기름을 붓는 역할을 하며 세 사람의 식사 장면에 팽팽한 힘의 긴장을 불러옵니다.

조지아나 혼자 등장하는 장면에서도 배경의 대칭을 이용하여 긴장감을 일으킵니다. 조지아나가 결혼 전과 후에 집으로 가는 장면을 비교해보죠. 결혼 전 조지아나가 푸른 잔디

위에서 친구들과 뛰어놀다가 어머니의 부름에 집으로 들어가는 모습입니다. 양들이 한가로이 노니는 초원과 친구들의 모습이 자연스럽게 어울리고 있습니다. 반면 남편이 베스와 외도한 것을 안 후 분노를 이기지 못하고 친정으로 갔다가 집으로 돌아오는 장면입니다. 채도 낮은 차가운 색감이 확연하게 눈에 띄지요? 더 자세히 보면 조지아나를 중심으로 데칼코마니처럼 대칭을 이룬 배경이 갑갑한 그녀의 심정을 대

변합니다. 건드리면 터져버릴 것 같은 팽팽한 긴장이 장면에
흐르고 있습니다.

대칭이 불편한 이유는 무엇일까요?

세계적인 영국의 수학자 마커스 드 사토이Marcus du Sautoy 교수
는 수학의 아름다움을 대칭으로 설명합니다. 그에 의하면 벌
이 꽃을 정확하게 찾는 이유가 대칭을 분별하는 능력이 있어
서이고, 꽃은 진화의 경쟁에서 살아남기 위해 더 완벽한 대
칭으로 나아간다고 합니다. 완벽한 대칭은 인간이 도달하기
어려운 초월적 상태를 마주한 듯한 경외심을 불러일으킵니
다. 인간과 동물은 유전적으로 대칭을 아름답다고 느낀다는

그냥 좋은 장면은 없다

사토이 교수의 대칭 예찬론에도 대칭 장면에서 느끼는 불편한 마음은 옅어지지 않습니다. 수학적인 완성미에 대한 감탄과 마음의 평화가 반드시 일치하지는 않습니다. 오히려 인간관계에서 나타나는 대칭은 순리에 맞지 않는 비인간적인 이미지로 나타나는 경우가 많습니다.

예술심리학자 루돌프 아른하임Rudolf Arnheim은 대칭 이미지가 전하는 부자연스러운 느낌에 동의합니다. 그는 상하로 대칭되는 풍경화를 '차가운 질서가 압도'한다며 온도로 표현했습니다. 한 치의 오차 없이 정돈된 대칭을 마주하면 한파가 몰아친 겨울의 찬 공기를 들이마신 듯한 기분이 됩니다. 정확한 규격을 맹목적으로 따르는 대칭은 인위적이어서 어색합니다. 대칭 이미지가 일상의 기계적인 질서, 다른 말로 비생명성을 표현한다는 아른하임의 말처럼 완전무결한 대칭은 인간성이 상실된 모습이 되어 역설적으로 우스꽝스럽기도 합니다.

한때 연예인 얼굴 대칭 놀이가 유행했던 적이 있죠. 연예인 얼굴 사진에서 한쪽 얼굴을 반대로 뒤집어 대칭으로 만든 얼굴은 대부분 부자연스럽게 변하였고, 그 모습이 웃음을 자아냈습니다.

닛산Nissan 자동차의 광고는 대칭을 코믹한 아이디어로 발전시켰습니다. 'Symmetry Sucks(대칭은 형편없다)'라는 직설적인 카피로 대칭의 비생명성을 드러내며 폄하합니다. 그들은 '자동차 디자인은 왜 대칭이어야 할까?'라는 의문을 제기

합니다. 그리고 대칭 얼굴의 어색함을 내세워 닛산 자동차의
비대칭 디자인이 얼마나 자연스러운지 강조하여 소비자에
게 다르게 생각할 기회와 새로운 관점을 제안합니다. 완벽한
대칭의 수학적 아름다움보다 조금 어설프고 어긋나 보여도
자연스러운 균형에 마음이 편안해지는 것은 어쩔 수가 없습
니다.

© Nissan

닛산 자동차 광고.
'Symmetry Sucks(대칭은
형편없다)', 2011

대칭이 깨지는 순간

영화 후반에 가서야 데번셔 공작 부부는 차가운 대칭 관계
에서 벗어납니다. 무뚝뚝한 남편이 먼저 용기를 내어 조지
아나에게 화해를 청하죠. 가까이 다가가 앉아 손을 잡습니
다. 조지아나는 조금 망설이다가 남편의 손등을 살짝 만져
줍니다. 대칭의 양 끝에 앉아 대립하던 부부가 서로의 마음
을 받아들이자 팽팽하게 맞서던 대칭의 힘이 풀렸습니다.

세상에는 수많은 반대 성질들이 짝을 이루고 있습니다. 낮
의 반대쪽에 밤이 존재하고, 사랑의 반대쪽에 미움이 자리합
니다. 남자와 여자 또한 성의 반대쪽에서 밀어내고 당기며 긴
장을 유지합니다. 양극에서 살아가는 너와 나의 관계에는 대

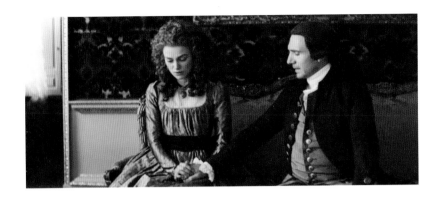

칭 구조가 깔려 있습니다. 기타 줄의 장력이 강하면 끊어지고 약하면 정확한 음이 나지 않는 것처럼 적당한 긴장은 관계를 재미있게 만듭니다. 사람 사이의 대칭도 그렇지 않을까요. 조금은 느슨해야 자연스럽습니다. 흠이라고는 없어 보이는 완전한 이미지에는 비집고 들어갈 틈이 없습니다. 허술한 틈을 메워주고 감싸주고 싶은 마음이 들 때 대칭의 맞은편에서 따뜻한 눈길을 보낼 수가 있습니다. 나만 옳다는 마음을 조금 풀면 대칭은 깨지기 마련입니다. 한 치 어긋남 없는 대칭 이미지를 조금 흩트리면 온화한 분위기의 자연스런 대칭으로 변하게 됩니다. 불완전한 양쪽이 만나 원만한 하나의 존재로 어울리는 것, 그것이 진정한 조화로움입니다.

대비
Contrast

Chicken with Plums

2011

어느 예술가의 마지막 일주일

Director: 마르잔 사트라피(Marjane Satrapi)
빈센트 파로노드(Vincent Paronnaud)

나세르는 젊은 시절 바이올린 유학을 가서 운명의 상대를 만났으나 그녀 아버지의 반대로 헤어지고, 다른 여자와 결혼한 후에도 그녀를 잊지 못하고 추억에 젖어 산다. 화가 난 아내가 첫사랑의 상징이었던 바이올린을 부수자 삶의 의미를 잃고 죽기로 결심한다. 아내와 동생의 애원도, 아이들의 웃음소리도 그의 결심을 꺾지 못한다. 일주일간 식음을 전폐하고 죽음으로 가는 하루하루를 겪다가 죽음의 사자와 돌아가신 어머니, 그리고 첫사랑의 환상까지 마주한다. 사랑을 잃은 예술가의 슬픔과 그의 사랑을 얻지 못한 여자의 고통을 아름다운 동화처럼 그려낸 작품이다.

"당신을 사랑한 적 없어. 한 번도."
"당신은 괴물이야, 당신을 증오해."

'자기'라는 신이 있었습니다. '내가 있다'고 생각하는 순간 두려움을 느껴 스스로에게 물었습니다. '나만 존재하는데 왜 두려울까?' 그러자 외로워졌습니다. 다른 하나가 더 있었으면 하는 욕망을 가졌더니 '자기'가 둘로 나뉘어 남성과 여성이 되었습니다. 신화학자 조지프 캠벨이 『신화의 힘』에서 소개한 남녀의 탄생에 관한 이야기입니다. 한때 남녀의 기질 차이를 설명한 책이 베스트셀러였을 정도로 서로 다른 존재가 남자와 여자입니다. 그런 극과 극의 성질을 가진 남녀가 태초에는 하나였다는 이야기입니다. 동양 사상에서도 음과 양이 결합해야 우주의 조화를 이룬다고 하지요. 그래서인지 사람들은 반쪽을 찾아 헤매는 본능이 있습니다. 영화 〈어느 예술가의 마지막 일주일〉의 나세르와 이레인, 파린귀세 세 사람도 본능을 따릅니다.

이레인과 파린귀세의 반쪽, 나세르

이레인은 운명의 반쪽을 찾았다고 확신했습니다. 그녀가 살던 모로코에 바이올린을 공부하러 온 나세르 알리가 바로 그 사람이었죠. 나세르의 한마디에 이레인의 눈망울이 춤을 추고, 볼이 붉어졌습니다. 나세르의 바이올린 선율에 두 사람의 마음은 하나로 연결되었습니다. 나세르와 이레인은 영원히 함께하기로 약속하죠.

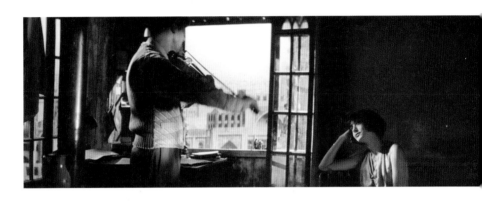

이레인과 나세르 사이의 장애물은 이레인의 아버지였습니다. 장래가 불확실한 음악가에게 귀한 딸을 허락할 리 없지요. 아버지를 거역하지 못한 이레인은 나세르와 헤어지고 맙니다. 이레인은 다른 남자와 결혼하여 아이를 낳고 행복하게 살았지만 마음 깊은 곳에서는 나세르를 잊지 못하고 언제나 그리워합니다.

나세르를 사랑하는 또 한 명의 여자가 있습니다. 현재 나세르의 아내인 파린귀세입니다. 학교 선생님인 파린귀세는 똑똑한 데다 생활력까지 강한 여자입니다. 오래전부터 나세

르를 짝사랑한 파린귀세는 이레인과 헤어지고 집으로 돌아온 나세르와 결혼합니다. 그러나 시간이 갈수록 가족을 부양할 생각은 않고 바이올린만 붙잡고 있는 나세르를 견디기가 힘들어졌습니다. 나세르는 집에 있으면서도 아이들을 돌보지 않고, 파린귀세에게 미소 한 번 짓지 않습니다. 나세르를 몰래 훔쳐보며 수줍게 미소 짓던 처녀는 이제 자취를 감추었습니다. 파린귀세는 인상을 쓰고 소리를 지르느라 미간에 주름이 진 사나운 아내로 변했습니다.

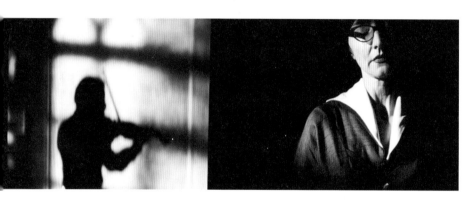

오늘도 나세르가 방에서 바이올린을 연주합니다. 방문 옆에 몸을 기대고 몰래 연주를 듣던 파린귀세의 뺨에 눈물이 흘러내립니다. 자신을 위한 연주가 아니라는 것을 잘 알기 때문이죠. 어쩌다 이렇게 된 걸까요. 나세르의 간절한 사랑의 선율이 파린귀세의 가슴에 파고들어 난도질합니다. 견디지 못하고 방으로 뛰어 들어간 파린귀세는 나세르에게 마구 소리를 질러댑니다. 저에게 그녀의 잔소리는 '왜 날 사랑하지 않는 거죠?'라는 울부짖음으로 들립니다. 나세르는 모르

는 건지 모른 척하는 건지 아무 말없이 고개를 숙입니다. 분이 풀리지 않은 파린귀세는 나세르의 바이올린을 던져버립니다. 나세르의 사랑이 부서지는 순간 그의 마음도 산산조각이 나 허공에 흩어졌습니다. 이제 나세르는 이레인을 추억할 방법이 없습니다. 여전히 나세르를 사랑하는 파린귀세가 그에게 용서를 구합니다.

"미안해요, 여보. 나세르, 제발 말해줘요, 당신도 날
 사랑한다고. 그 바이올린 때문에 모든 걸 망칠 순 없잖아요."
"그 바이올린이라니. 당신을 사랑한 적 없어. 한 번도.
 알겠어?"

파린귀세는 악담을 쏟아붓는 나세르에게 말합니다.

"당신은 괴물이야, 당신을 증오해."

나세르와 파린귀세는 함께 있어도 하나가 되지 못합니다. 서로 다른 반쪽을 찾느라 어긋난 마음이 그들을 절망에 빠뜨렸습니다. 한쪽은 잃어버린 반쪽을 찾았다고 하는데 다른 쪽은 아니라고 거부합니다. 서로 다른 방향을 보는 남녀의 마음이 '대비'의 이미지로 드러납니다.

　화면을 반으로 잘라 왼쪽에는 바이올린을 연주하는 나세르, 오른쪽에는 숨죽여 우는 파린귀세를 배치했습니다. 두 사람은 방 안의 사각형과 벽의 사각형에 고립되어 각자의 공

간에서 다른 사람을 바라보며 슬퍼하고 있습니다. 두 사람은 한 장면 안에서 분리된 이미지로 표현되었습니다. 운명의 반쪽이라 믿었던 사랑을 잃은 후 나세르는 작고 검은 그림자만 남았습니다. 나세르의 껍데기와 살고 있는 파린귀세의 마음은 찢어집니다. 얼굴에 드리운 빛과 어둠의 강한 대비가 그녀가 입은 상처의 깊이를 말해주는 듯합니다. 과거의 추억으로 사는 남자와 현실에서 분노하는 여자의 엇갈리는 마음이 두 개의 공간, 나세르의 그림자와 파린귀세의 실체, 작은 사람과 큰 사람, 빛과 어둠의 대비로 나타났습니다. 좌우 대비로 단절된 이미지는 서로 다른 마음을 강조합니다.

시간을 거슬러 가봅시다. 나세르의 연주를 듣던 이레인의 모습은 파린귀세와 다릅니다. 자신을 위한 연주라는 것을 잘

알기에 연주에 심취해서 그대로 받아들이고 있죠. 큰 창문이 왼쪽의 나세르와 오른쪽의 이레인의 공간을 구분하지만 방 안을 가로지르며 움직이는 카메라 효과 덕분에 대비가 일어나지 않습니다. 두 사람은 화면의 반대쪽에 있어도 바이올린 선율로 온전히 하나로 연결된 분위기입니다.

나세르의 연주를 듣는 이레인과 파린귀세의 마음은 이렇게나 다릅니다. 감독은 나세르와 마음이 통하는 이레인, 단절된 파린귀세의 마음을 대비가 있는 장면과 없는 장면으로 연출했습니다. 대비는 두 대상의 서로 다른 상태를 비교하여 보여줌으로써 의미를 강조하는 시각코드입니다. 사랑을 잃

은 고통으로 괴로워하는 나세르의 마음도 대비를 통해서 극
대화됩니다.

사랑을 잃은 남자

나세르는 두 번이나 운명의 사랑을 잃었습니다. 첫 번째는
이레인의 아버지로 인해 이레인과 헤어졌을 때이고, 두 번째
는 파린귀세가 바이올린을 부순 순간이었습니다. 나세르는
바이올린이 부서지자 같은 소리가 나는 바이올린을 수소문
합니다. 그러나 결국 찾지 못하고 죽기로 결심합니다. 바이
올린 하나 부서졌다고 죽겠다니 어이없는 일이죠. 나세르에
게 그 바이올린은 생명과도 같은 사랑의 상징이었습니다. 나
세르에게 바이올린 선율은 이레인의 목소리였고, 웃음소리
였습니다. 언제든 바이올린을 연주하면 이레인과 사랑을 나
누던 시간으로 돌아갈 수 있었습니다. 사랑이 삶의 전부였던
나세르에게 부서진 바이올린은 사망 선고와 다름없었습니
다. 나세르는 품위 있게 죽을 방법을 생각해냅니다. 침대에
누워 식음을 전폐하고 죽을 날을 기다리기로 합니다.

　죽기로 결심한 지 이틀째 새벽에 어머니의 환상이 나세르
를 찾아옵니다. 나세르는 저 멀리서 걸어오는 환상을 향해
달려가 안깁니다. 지나치게 큰 가슴을 가진 환상 속의 어머
니와 비교된 나세르는 작은 아이처럼 보입니다. '아가야, 이
리 온' 소리에 쪼르르 달려가 오늘 하루 일어난 일을 모두 조
잘거리고 투정 부리고 싶은 나세르의 상처 입은 마음을 상

징하는 대비입니다. 나세르가 느끼는 슬픔의 크기를 한눈에 보여주는 장면입니다.

나세르의 죽음이 다가오면서 크기의 대비는 다시 한 번 등장합니다. 원하던 대로 죽음의 사자 이즈라엘이 찾아온 거죠. 나세르는 막상 죽음이 닥치자 무서워 도망 다니기 바쁩니다. 죽음을 취소하기엔 이미 늦었다는 사자의 말을 듣고서야 대화를 시작합니다. 죽음의 사자는 나세르가 고개를 들어 한참을 올려다봐야 할 만큼 너무나 큽니다. 쪼그라든 나세르의 마음이 크기 대비로 표현되었습니다. 앞에서 본 파린귀세와 나세르가 대비되는 장면에서 나세르는 파린귀세에 비해 작은 크기의 그림자였죠. 어머니의 환상을 만났을 때에도 거대한 어머니의 가슴에 비해 아이같이 작은 모습이었습니다. 이레인과 함께 있던 방의 장면은 어땠나요. 서로 사랑하는 마음이 충만한 장면에서 두 사람의 크기를 왜곡한 대비 효과는 없었습니다. 비현실적으로 과장된 대비는 나세르의 상실감을 표현하는 효과적인 시각코드입니다.

사랑을 잃은 나세르와 이레인, 파린귀세가 모두 그림자로 등장하는 장면이 있습니다. 나세르가 그림자로 바이올린을 연주할 때 밖에서 듣던 파린귀세도 방 안으로 들어가 함께 그림자가 되고, 영화 후반부에서 이레인도 그림자로 나타납니다. 검은 실루엣이 빛과 대비되어 마음의 빛을 잃고 어둠에

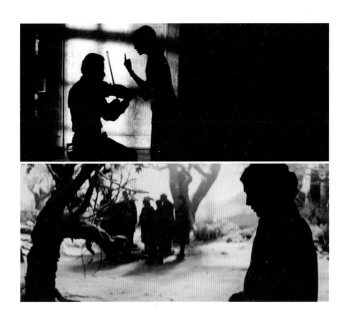

휩싸인 모습을 보여줍니다. 두 대상의 상반된 성질을 대비하면 그 차이가 도드라집니다. 대비는 짧은 시간에 강렬한 메시지를 전달해야 하는 광고에서도 효과적으로 사용되는 시각 코드입니다.

차가운 대비와 따뜻한 대비

샘소나이트Samsonite의 광고에도 천국과 지옥의 상반된 두 이미지를 대비하였습니다. 여행용 캐리어 전문 회사인 샘소나이트와 천국과 지옥이 무슨 관계가 있을까요.

비행기에 탑승할 때 사람은 객실로, 캐리어는 화물칸으로 들어가죠. 여기서부터 운명이 어긋나기 시작합니다. 사람이

샘소나이트 캐리어 광고.
'Heaven and Hell(천국과
지옥)', 2011

기내 좌석에서 편히 쉴 동안, 캐리어는 험난한 여정을 보냅니다. 광고는 사람과 캐리어의 극과 극 여정을 대비하기 위해 사람이 머무는 객실은 천국으로, 캐리어가 머무는 화물칸은 지옥으로 묘사합니다. 사람이 천사에게 서비스를 받는 동안 화물칸의 캐리어는 악마들의 손에 함부로 휘둘려 굴러다니는 힘겨운 시간을 보냅니다. 샘소나이트의 품질이라면 지옥이라도 견딜 수 있으니 아무런 걱정도 하지 말라고 말하죠. 만약 지옥을 견디는 캐리어의 풍경만 표현했다면 어땠을까요. 천국과 대비한 광고만큼 강렬하지는 않았을 것입니다. 대비의 힘은 정반대의 두 성질을 비교할 때 잘 드러납니다.

존 루이스John Lewis 백화점의 영상 광고는 두 시대의 남녀를 대비했습니다. 광고는 화면의 반을 나누어 왼쪽은 1925년에 사는 여자, 오른쪽은 2012년에 사는 남자의 공간으로 설정했습니다. 이들은 각각의 공간에서 마음을 주고받습니다.

마주 보며 데이트도 하고, 싸우기도 하죠. 100년 가까운 시간의 벽은 이들의 사랑을 가로막지 못합니다. 오히려 시대를 뛰어넘어 사랑을 나누는 감동이 전해집니다. 마지막에 "What's important doesn't change(중요한 것은 변하지 않습니다)"라는 카피가 올라옵니다. 오랜 세월 변치 않는 우수한 고객 서비스와 최고 품질의 제품을 제공하는 존 루이스의 정신을 대비로 표현했습니다. 시대의 대비와 남녀 성별의 대비, 그리고 따뜻한 색과 차가운 색의 대비가 일어나는 동안 경계선을 사이에 두고 서로를 바라보는 시선이 대비의 차이를 부드럽게 연결해줍니다. 나세르와 파린귀세의 차가운 대비를 뛰어넘어 마음이 통하는 따뜻한 대비가 되었습니다.

다름의 매력

조화로움이란 서로 다른 것들이 잘 어울리는 모습을 말합니다. 대비는 극과 극의 차이가 만드는 조화를 잘 보여줍니다. 달라서 애처롭고, 달라서 아름다운 매력이죠. 어둠이 있어서 빛이 더 밝습니다. 미움이 있어서 사랑이 더 고귀합니다. 작은 것이 있어서 큰 것을 압니다. 서로 다른 두 가지가 함께하는 그곳에서 삶의 이야기가 탄생합니다.

©John Lewis

존 루이스 백화점 광고
'What's important doesn't change(중요한 것은 변하지 않습니다)', 2011

일상에서 자주 쓰는 단어를 이용하여 직접 대비
효과를 내볼 수 있습니다. 반대의 의미를 가진 두 단어
Big과 Small이 있습니다. 아래의 왼쪽 사각형에는
'big'이라는 글자를 넣었습니다. 아시다시피 '큰'이라는
뜻의 단어인데요. 이미지로 표현할 때는 의미를 반대로
뒤집었습니다. 소문자를 사용하여 동글동글하고 연약한
느낌을 준 것이죠. 그렇다면 옆 사각형에는 'small'을
어떻게 표현하면 'big'과 대비될까요? 몇 가지 결정을
해야 합니다. '대문자와 소문자 중 어떤 것을 사용할
것인가, 위치는 어디에 넣을까, 어느 정도 크기를 사용할
것인가' 등을요. 결정했다면 'big'에 대비하여 가장 극적인
'small(또는 SMALL)'을 오른쪽 사각형에 그려보세요.

big

이번에는 아래의 왼쪽 사각형에 '올라가다'라는 단어를
넣고 글자 사이에 간격의 차이를 둬서 가속도까지
표현했습니다. '올, 라'는 간격이 좁아 빠르게 올라가는
느낌이지만 '가, 다'는 간격이 떨어져 조금 느린
느낌입니다. 옆 사각형에는 '내려가다'를 넣어보세요.
왼쪽의 '올라가다'와 대비된 '내려가다'의 표현은 여러분의
상상력에 맡기겠습니다.

올
라

가

다

거리

Distance

American Beauty
1999

아메리칸
뷰티

Director : 샘 멘데스(Sam Mendes)

잡지사 직원 레스터는 해고 압박을 받으며 무기력하게 하루하루를 보낸다. 물질만능주의 부동산 중개업자인 아내 캐롤린과 10대 사춘기 소녀 딸 제인은 그런 레스터를 낙오자 취급한다. 우연히 딸의 친구 안젤라를 만난 뒤 열정이 되살아난 레스터는 회사를 그만두고 햄버거 가게에 취직한다. 갖고 싶었던 스포츠카를 사고, 몸을 만들기 위해 운동도 시작한다. 옆집에 이사 온 퇴역 대령의 아들에게 대마초를 구입하여 피우기도 하며 젊은 시절로 되돌아간 듯 중년의 반항과 자유를 만끽한다. 그러다 성공한 부동산 업자와 바람을 피우던 캐롤린을 마주치고, 제인은 아버지가 사라지길 바랄 정도로 레스터를 미워하며, 옆집 대령은 아들과 레스터를 동성애 관계로 오해하는 등 예상치 못한 상황이 벌어진다. 오랜만의 행복을 즐기던 레스터와 달리 주변 사람들의 감정은 격해지며 그를 궁지로 몰아넣는다.

"마음을 가라앉히고 집착을 버려야 한다는 걸 깨달으면
희열이 몸 안에 빗물처럼 흘러 오직 감사의 마음만 생긴다.
소박하게 살아온 내 인생의 모든 순간들에 대하여."

언젠가 친구가 이런 말을 하더군요. "마음속으로는 상대방과 5미터만큼 거리를 두길 원하면서 겉으로는 1미터만큼 가까운 척하면 문제가 생겨." 듣는 순간 인간관계의 그림이 한눈에 그려졌습니다. 사람들은 거리 단위로 친밀한 정도를 표현하곤 합니다. 보통 친한 관계를 '사이가 가깝다'라고 하고, 소원해진 관계를 '사이가 멀어졌다'라고 합니다. '눈에서 멀어지면 마음에서도 멀어진다'는 말처럼 가까운 거리 안에서 지내는 사람은 가까운 관계로 발전할 가능성이 높습니다.

실제로 인간관계를 거리 단위로 제시한 문화인류학자가 있습니다. 에드워드 홀Edward T. Hall은 『숨겨진 차원』에서 포유류와 조류는 안전을 확보하기 위해서 일정한 거리를 유지하는 본성이 있다고 말합니다. 방어 본능이 인간관계의 거리를 만든다는 것이죠. 홀은 미국 북동 해안 지역의 중산층을

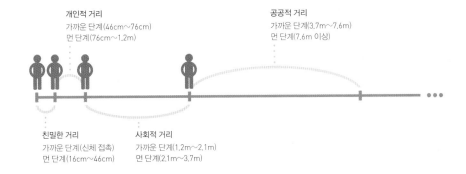

에드워드 홀이 제시한 인간관계의 거리

개인적 거리
가까운 단계(46cm~76cm)
먼 단계(76cm~1.2m)

공공적 거리
가까운 단계(3.7m~7.6m)
먼 단계(7.6m 이상)

친밀한 거리
가까운 단계(신체 접촉)
먼 단계(16cm~46cm)

사회적 거리
가까운 단계(1.2m~2.1m)
먼 단계(2.1m~3.7m)

대상으로 연구하여, 인간관계의 거리를 '친밀한 거리', '개인적 거리', '사회적 거리', '공공적 거리'의 네 단계로 분류했습니다.

홀이 주목한 부분은 상대방을 대할 때의 느낌입니다. 한번 생각해보세요. 싫어하는 사람과 '친밀한 거리'에 있다면 멀리 떨어져 피하고 싶을 것이고, 반대로 '공공적 거리'와 같이 먼 거리에 있는 사람과 친해지고 싶다면 '사회적 거리' 나아가 '개인적 거리'에 들어갈 기회를 만들려고 하겠죠. 영화 〈아메리칸 뷰티〉는 이러한 인간관계의 거리 관념을 이용하여 주인공의 심리를 기가 막히게 표현합니다.

무능력한 중산층 가장의 아이콘, 레스터

레스터 번햄은 평범한 중년입니다. 가족은 그를 무능력한 가장으로 낙인찍었죠. 연애 시절 순수한 미소를 짓던 아내 캐

롤린은 남편을 무시하는 물질만능주의자로 변했고, 사진 속 해맑게 웃던 딸 제인은 아빠를 혐오하는 사춘기 소녀가 되었습니다. 자신을 패배자로 여기는 가족과 제대로 대화도 하지 못하는 상황에 레스터는 무기력하기만 합니다.

오늘은 제인의 치어리딩 공연이 있는 날입니다. 관중석에 앉아 집에 갈 생각만 하던 레스터의 눈이 번쩍 뜨입니다. 공연하러 나온 딸이 반가워서였을까요. 그의 눈에 들어온 것은 딸이 아닌 금발의 소녀였습니다. 모자를 들고 춤추는 소녀 외에는 아무것도 보이지 않습니다. 턱에 힘이 빠져 저절로 입이 벌어지고, 온몸이 굳었습니다. 중년의 사춘기를 맞이한 레스터는 딸의 친구에게 한눈에 반하고 안절부절못합니다. 몸은 사회적 관념 안에 앉아 있는데 마음은 혼자 들떠 앞서갑니다. 얼굴도 제대로 보이지 않을 거리인데 레스터의 눈은 밝기도 합니다. 10대인 딸의 친구를 탐내는 파렴치한 중년 남자의 모습이 당황스럽지요. 그러나 카메라는 일단 레스터를 받아들이라고 관객을 설득합니다.

카메라가 레스터의 얼굴을 점점 크게 확대하면서 관객의 시선을 레스터 앞으로 끌어당기는 바람에 '공공적 거리'에

있던 그가 갑자기 '개인적 거리'로 들어옵니다. 가까이 들어온 레스터가 부담스러울 무렵 카메라는 갑자기 한참 뒤로 물러납니다. 이번에는 '공공적 거리'로 돌아가 홀로 앉은 레스터가 신경 쓰이는군요.

'당신 생각이 옳다. 레스터와 안젤라의

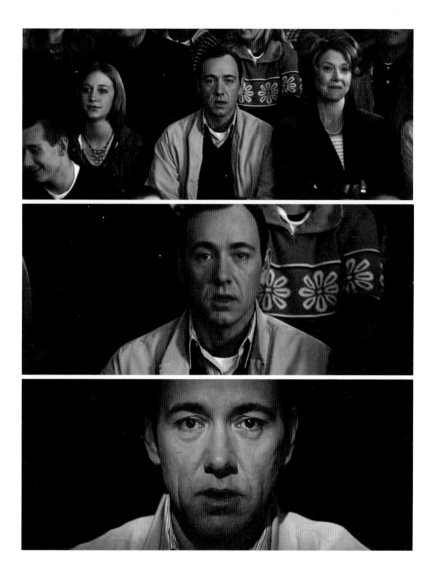

거리는 이렇게나 멀다. 그러나 멀찌감치 앉아서 허황된 꿈을 꾸는 레스터가 조금 안쓰럽지 않은가?'라고 묻는 듯합니다. 가족에게 소외당하는 중년 가장이 소녀에게 반하는 모습에 측은지심을 느끼는 순간, 카메라는 익스트림 클로즈업하여 관객의 관심을 레스터의 코앞까지 데려다 놓습니다.

　갑자기 눈앞으로 다가온 그가 당황스러워 한 발 물러나려고 하자 계속해서 레스터의 흔들리는 눈동자를 들이밉니다. '이래도 레스터와 친해지지 않을 것인가!'라고 묻습니다. '사회적 거리'에서 관찰하던 관객에게 러스터를 '개인적 거리' 나아가 '친밀한 거리'까지 들이밀고는 수용을 강요합니다. 거부할 것인가. 받아들일 것인가. 관객에게 선택의 기회가 왔습니다. 감독은 레스터와 관객 사이의 거리를 조작하면서 관객에게 외면하지 말고 여기 와서 이 사람 좀 봐달라고, 우리의 주인공에게 애정을 가져달라고 설득하고 있습니다.

친밀한 거리는 설득합니다

가까운 거리는 친밀한 사이에서 허락되는 특별한 영역입니다. 자주 만나면 정든다고 하죠. 세세히 관찰하다 보면 상대방의 일이 마치 나의 일처럼 느껴지기도 합니다. 벨기에의 광고 회사가 제작한 안전 운전 광고는 레스터의 장면처럼 가까이 다가가는 방법을 사용했습니다. 코앞에 다가온 광고 속 모델은 '운전 중에 핸드폰을 사용하면 나처럼 된다'고 속삭입니다.

어두운 차 안에서 핸드폰 액정의 불빛을 내려다보는 모습이 마치 관에 누운 장면을 연상케 합니다. 광고는 운전 중에 핸드폰을 사용하면 그 모습 그대로 관에 눕게 될 것이라는 무서운 경고의 메시지를 보냅니다. 광고 안의 사람과 그 모습을 보는 우리의 거리는 매우 가깝게 느껴집니다. 홀의 인간관계 거리 이론에 대입하면 '친밀한 거리'와 '개인적 거리'

벨기에 광고 회사 Happiness-brussels에서 제작한 안전 운전 캠페인 'DON'T TEXT AND DIE. A ROAD SAFETY MESSAGE FROM PARENTS OF ROAD VICTIMS(문자하다가 죽지 마세요. 도로 위의 희생자들 부모님이 보내는 도로 안전 메시지)', 2013

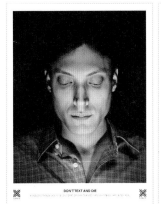 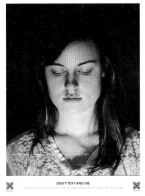 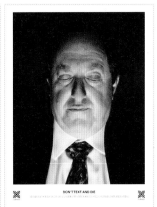

의 중간쯤 되겠지요. 운전 중에 핸드폰을 보다가 사고를 겪는 일이 결코 남의 일이 아니라 친밀한 사람들의 모습, 나아가 나의 모습이 될 수 있다는 이야기를 하고 있습니다. 가까이 다가온 광고 속 모델의 속삭임이 들리는 듯합니다. '운전 중에 문자 메시지를 하는 당신의 미래가 바로 나입니다!'

섬뜩하게 느껴지는 '친밀한 거리'가 일상의 아기자기한 메시지로 전달되기도 합니다. 매일 아침, 점심, 저녁 삼시 세끼를 먹을 때 무슨 생각을 하세요? 핸드폰을 보거나 텔레비전을 보기도 하고 10분 만에 식사를 끝내고 일어서기도 합니다. 저는 단골집에서 칼국수를 먹은 뒤 아쉬운 마음에 고춧가루와 깨소금, 흐느적거리는 계란 조각이 떠다니는 뽀얀 국물을 휘저으며 남은 면발이 없는지 뚫어지게 볼 때가 있습니다. 이럴 때에만 음식을 관찰하는 저와 달리 미니어처 사진작가 다나카 다츠야田中達也는 일상에서 흔히 접하는 음식과 물건을 소인들이 사는 특별한 장소로 재창조했습니다.

　브로콜리, 맥주, 빵, 볼펜까지도 소인들이 생활하는 또 하

미니어처 아티스트 다나카
다츠야의 작품

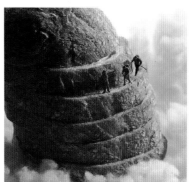
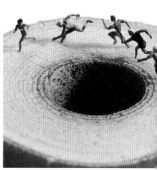

나의 세계로 변신합니다. 맥주 거품 위에서 눈썰매를 타는 아이, 식빵 산을 오르고 브로콜리 숲의 다리를 건너는 등산객, 볼펜 놀이동산에서 놀이기구를 타는 사람들이 보입니다. 어린이의 순수한 관점으로 일상을 바라보면 재미있는 일들이 펼쳐진다고 말하는 작가는 이런 생각을 온라인 소형 달력 miniature calendar으로 제작했습니다. 디오라마diorama용 인형과 일상의 소품들을 모티프로 촬영하여 매일 홈페이지와 SNS에 업데이트하고 있습니다. 그의 달력을 보면 사람들의 눈에 떠지 않는 소인들이 일상 어딘가에서 살고 있을 것만 같습니다. 소형 달력은 날마다 반복되는 하루가 특별한 장면으로 다가올 것이라는 희망을 줍니다.

친밀한 거리에서 레스터가 말합니다

〈아메리칸 뷰티〉의 레스터도 영화의 막바지에서 일상의 가치를 깨닫고 이렇게 말합니다.

©Tanaka Tatsuya

"죽음에 직면하면 그동안 살아온 인생이 주마등처럼 스쳐
지나간다고 한다. 물론 그것은 일순간에 끝나는 장면들이
아니다. 영원의 시간처럼 오랫동안 눈앞에 머문다. 내게 이런
것들이 스쳐 갔다. 보이 스카우트 때 잔디에 누워 바라보았던
별똥별, 집 앞 도로에 늘어선 노란 단풍잎, 메마른 종이 같던
할머니의 손과 살결, 사촌 토니의 신형 파이어버드를 처음
구경했던 순간, 나의 공주 제인, 그리고 캐롤린.
살다 보면 화나는 일도 많지만 분노를 품어서는 안 된다.
세상에 아름다움이 넘치니까. 아름다움을 느끼는 순간 가슴
벅찰 때가 있다. 터질 듯 부푼 풍선처럼.
하지만 마음을 가라앉히고 집착을 버려야 한다는 걸
깨달으면 희열이 몸 안에 빗물처럼 흘러 오직 감사의 마음만
생긴다. 소박하게 살아온 내 인생의 모든 순간들에 대하여.
무슨 뜻인지 이해하기 어려운가? 걱정하지 않아도 된다.
언젠가는 알게 될 테니까."

소중한 것은 지금 여기에 있습니다. 소박한 저녁 식사를 함
께하는 가족과 고민을 털어놓을 수 있는 친구, 포근한 공기
와 따스한 햇살 등 지금 보고 느끼는 모든 것들 가운데 있습
니다. "위대한 통찰은 세속적인 것의 장엄함, 즉 모든 사물에
깃들어 있는 매우 놀랍고도 의미심장한 아름다움을 감지할
줄 아는 사람에게만 찾아온다"는 『생각의 탄생』의 글처럼 일
상의 아름다움은 집착을 버리고 받아들일 준비가 된 사람에
게 찾아옵니다.

*『생각의 탄생』 p.69～70,
미셸 루트번스타인, 로버트
루트번스타인 저, 박종성 역
(에코의서재, 2007)

오랜만에 비가 온 어느 날 오후, 잎사귀에 물방울이
맺혔더군요. 친밀한 거리에서 보니 또로롱 소리가 들리는
것 같은 착각이 드는 겁니다. 보기만 했는데 소리가
들리다니 눈과 귀가 통하나 봅니다.
가장 가까이 있지만 잘 모르는 사람이 바로 자기
자신입니다. 자화상을 그리면 얼굴 구석구석을 만지는
기분이 들면서 '내가 이렇게 생겼나' 하고 새삼 놀랍니다.
자화상 그리기는 자신을 객관적으로 바라보는 기회입니다.
거울을 보거나 얼굴 사진을 찍어 앞에 두고 외곽선을
관찰하면서 천천히 선을 긋습니다. 얼굴형과 광대뼈, 눈과
입술 모양, 그리고 입가의 팔자 주름이나 눈가의 잔주름을
관찰해보세요. 얼굴을 관찰하여 그리는 작업은 얼굴을
천천히 만지는 손길과 같아서 평소에 보지 못했던 표정과
감정까지 알아차릴 수 있습니다. 가장 가까운 나에게
생각보다 관심을 주지 않았다는 것을 알게 될 것입니다.

통일
Standardization

Gattaca
1997

가타카

Director : 앤드류 니콜(Andrew Niccol)

영화의 배경은 DNA 조작으로 태어난 우성인자 아이를 선호하는 가상의 미래다. 우주 항공 회사 가타카에서 일하는 제롬은 뛰어난 능력과 신체 조건을 갖추었고, 우성인자 중에서도 우수한 유전자를 가진 인물이다. 토성으로 떠날 비행사로 뽑혀 떠날 날을 기다리던 중 살인 사건이 일어나고 형사들이 수사를 시작하자 제롬은 불안해한다. 아쉬울 것 하나 없어 보이는 제롬에게는 비밀이 있기 때문이다. 사실 그는 우성인자가 아니라 부모님의 사랑으로 태어난 열성인자 빈센트다. 가타카 청소부로 일하다가 신분을 세탁할 기회를 얻었던 그는 살인 사건으로 신분이 들통날까 두려워한다. 빈센트에게 사랑과 위기가 함께 찾아오지만 그는 어릴 때부터 품었던 우주 비행사의 꿈을 포기하지 않는다.

"난 되돌아갈 힘을 남겨두지 않아서
 성공한 거야."

"대~한민국! 짝짝~짝 짝! 짝!" 귀에 못이 박힐 정도로 들었던 익숙한 구호죠. 2002년 월드컵 당시에는 대형 스크린이 설치된 곳이면 어디든 사람들이 모여들어 붉은 물결을 이루었습니다. 저도 붉은색 티셔츠와 'COREA'라고 수놓은 응원 수건을 샀습니다. 비록 월드컵이 끝난 후 티셔츠는 잠옷으로 전락했지만, 역동적인 매력을 내뿜는 공동체에 소속되었던 짜릿한 경험은 쉽게 잊히지 않았습니다. 당시 뉴스에서는 시청 앞 광장을 뒤덮은 응원 열기를 연일 보도했습니다. 많은 사람들이 붉은 옷을 입고, 한목소리, 같은 동작으로 구호를 외치는 모습을 아름답다고 표현하는 많은 기사들 가운데 거대한 붉은 물결이 획일적 전체주의로 보일 수 있다는 우려 섞인 글도 있었습니다.

　통일된 이미지는 전체가 발산하는 강한 에너지를 표현하

기도 하지만 자연성의 상실을 상징하는 경우도 꽤
많습니다. 멕시칸 푸드 체인점 치폴레CHIPOTLE의
캠페인성 광고 'Back to Start'도 한 사례입니다.

　광고에서 전하는 이야기는 간단합니다. 자연에
서 가축을 방목하여 키우던 농부가 산업화된 시스
템으로 전환했다가 어느 날 잘못을 깨닫고 다시 자
연 친화적 농장으로 바꾼다는 내용입니다. 애니메
이션의 마지막은 행복하게 키운 육류를 치폴레로
배달하는 장면으로 끝을 맺습니다. 공장식 사육
장면에서 통일성 있는 이미지로 화면을 구성하는
데, 어둡고 채도도 낮아 차가운 기운이 감돕니다.
공장식 시스템 안에서 동물들은 생명 없는 물건과
같은 취급을 받습니다. 치폴레 광고는 획일화된
통일성이 생기를 앗아간다고 비판합니다. 비단 돼
지뿐 아니라 인간 사회에서 비인간적인 통일성을
만나는 것은 그리 어려운 일이 아닙니다. 공상과
학 영화 〈가타카〉에서 통일성을 찾아볼까요.

친환경 제품을 공급한다는
주제로 제작한 치폴레 광고
'Back to Start', 2011

엘리트 우주 비행사, 제롬

여기는 미래 시대의 우주 항공 회사 가타카입니다.
세련되고 깔끔한 내부 장식이 고급스러운 분위기를 풍깁니
다. 우성인자를 가진 사람만 일할 수 있는 최고의 엘리트 집
단이라 외부인이 들어오지 못하도록 출입구에서부터 보안

이 철저합니다. 손가락에서 혈액을 채취하고, 눈동자까지 스캔한 뒤에야 들어갈 수 있습니다. 제롬도 가타카의 직원입니다. 이곳의 엘리트 중에서도 최고로 손꼽히는 인재입니다. 준수한 외모에 능력까지 뛰어난 그는 얼마 후 토성의 열네 번째 별 타이탄으로 떠나는 우주선에 탑승할 비행사로 뽑혔습니다. 제롬이 어린 시절부터 간직했던 꿈을 실현할 날이 얼마 남지 않았습니다. 근사한 인생이지요.

제롬이 사는 곳은 인공수정으로 유전자를 조작하여 우성인자를 가진 아이를 출산하도록 권장하는 사회입니다. 우성인자와 열성인자의 차별은 위법이지만 암암리에 차별이 이뤄지고 있다는 것은 누구나 알고 있습니다. 유전자 검사만으로 입사 시험을 통과할 정도로 사회계층의 벽이 굳건히 형성되어 있기 때문에 부모들은 자식의 미래를 위해 인공수정을 택하는 분위기입니다. 우성인자가 대우받는 사회 분위기 속에서 부모의 자연스러운 사랑으로 태어나는 열성인자도 있습니다. 이런 아이는 근력과 시력이 떨어지거나 유전

병에 걸릴지도 모르는 위험을 가졌고, 폭력성이나 우울증을 타고나기도 해서 위험한 인물로 분류됩니다. 열성인자가 신체 능력은 말할 것도 없고, 지능까지 뛰어난 우성인자를 이기고 사회에서 중요한 위치에 올라서기는 어려운 일입니다.

〈가타카〉에서 묘사하는 미래 사회는 고대 그리스 시대의 스파르타 정책과 유사해 보입니다. 『문명 이야기』를 쓴 윌 듀런트Will Durant에 의하면 고대 스파르타에서는 강한 군사력을 위해서 결함 있는 아이들을 산벼랑 밑으로 떨어뜨려 죽이고, 건강한 아이를 얻기 위해 신체 조건이 좋은 남자에게 아내를 빌려주기까지 했다고 합니다. 더 나은 조건의 유전자만 살아남았으니 스파르타 인들은 다른 그리스인에 비해 잘생기고 건강할 수밖에 없었습니다. 영화 속 시대보다 차별이 더 심한가요? 우성인자만 권장하는 미래 사회도 크게 다를 바 없어 보입니다. 약한 아이는 걸러내고 우수한 아이들에게 좋은 기회를 주는 사회 시스템은 마찬가지죠. 열성인자라도 열심히 노력해서 가타카에서 일하면 되지 않느냐고요? 유전적인 결함을 이겨내는 일은 쉽지 않기 때문에 열성인자가 가타카와 같은 엘리트 집단에 들어가는 일은 거의 일어날 수 없습니다. 열성인자들은 어쩔 수 없이 정해진 사회 계급에 복종합니다.

〈가타카〉는 유전자 계급으로 체계를 만드는 사회를 통일성이 강한 이미지로 연출합니다. 가타카 직원들은 하나같이 짙은 색 양복을 입고, 머리를 단정히 뒤로 쓸어 넘겼습니다. 사무실 안에서는 줄을 맞춘 같은 모양의 책상에 앉아 같은

자세로 일을 하고, 같은 운동복을 입고 일렬로 서서 체력 단련을 합니다. 질서 정연하게 규칙을 따르는 통일된 이미지입니다. 개성이 무시되고 외적인 능력으로 가치가 결정되는 질서에 반발심이 드는 것은 저뿐만이 아니겠지요.

열성인자 빈센트의 꿈

가타카의 사회질서에 거부감이 드는 것은 전체를 이루는 부분이기 전에 개별적 존재로서의 개성을 지키고 싶은 본능 때문입니다. "우리는 나의 감옥이다." 철학자 최진석은 『인간이 그리는 무늬』에서 이렇게 말합니다. 한국인에게 익숙한 정감 어린 단어인 '우리'가 감옥이라니요. 우리 가족, 우리 집, 우리 회사, 우리나라 등 하루에도 몇 번이나 '우리'라는 말을 사용합니다. 우리는 자신이 꿈꾸는 '우리'에 속하려고 애씁니다. 그러나 '우리'이기 전에 먼저 찾아야 할 것이 있습니다. 우리를 이루는 유일한 부분, 바로 '나'입니다. 최진석은 '우리'가 공유하는 가치관을 넘어 나만의 고유한 가치를 발견하라고 말합니다.

"내가 우리의 일부가 아니라 온전한 '나'임을 확인시켜주는 것은 무엇입니까? 그것은 모두에게 공유되는 어떤 것이 아니라 바로 나에게만 있는 고유한 어떤 것입니다. 다른 사람들과 공유되는 어떤 것으로서는 고유한 나를 확인할 수 없습니다. 나에게서만 고유하게 있는 어떤 것, 나를 나이게 하는 어떤 것은 바로 나에게서만 비밀스럽게 확인되는 '욕망'

이지요."*

*『인간이 그리는 무늬』 p.72,
최진석 저 (소나무, 2013)

전체의 일부분으로 만족하며 살려고 애써도 비밀스럽게 끓어오르는 욕망을 외면하기는 어렵습니다. 또한 전체의 관념을 넘어서서 나만의 길을 가기도 쉽지 않습니다.

제롬도 비밀스러운 욕망을 품고 있습니다. 주인공이 대부분 그렇듯 제롬의 삶도 드라마틱합니다. 자고로 주인공은 고난과 역경을 이겨내는 의지를 가진 인물이어야 하죠. 제롬 역시 실망시키지 않습니다. 사실 제롬은 제롬이 아닙니다. 제롬의 신분으로 위장한 그의 정체는 빈센트 프리먼입니다. 빈센트는 철저하게 가면을 쓰고 우성인자인 척 연기하는 열성인자입니다. 퇴근 후 집으로 돌아오면 우성인자의 가면을 벗고 열성인자 빈센트로 돌아갑니다. 겉으로 드러나는 얼굴과 속마음은 다르다고 생각했던 로마인은 가면을 의미하는 단어 '페르소나persona'를 사용했습니다. 로마인에게 얼굴은 사회적 가면이었던 것이죠. 빈센트 역시 사회 시스템이 원하는 가면을 썼습니다. 제롬과 닮은 얼굴로 꾸미고 진짜 얼굴을 가렸습니다.

열성인자가 가타카에서 정체를 숨기고 살아남는다는 것은 누구도 생각지 못할 기적과 같은 일입니다. 그러나 빈센트는 해냈습니다. 우성인자인 제롬 유진 모로를 만나면서 실현되었죠. 사고로 하반신 불구가 된 유진으로부터 신분과 혈액, 소변에다 각질과 머리카락까지, 받을 수 있는 모든 것을 제공받았습니다. 그러고도 혹여나 자신에게서 떨어질지

도 모르는 각질과 머리카락을 매일 긁어냈습니다. 약한 시
력을 숨기려 렌즈를 끼고, 선천적으로 약한 심장으로 체력
검증을 받고 돌아와 가슴을 부여잡고 헐떡거릴지언정 포기
하지는 않았습니다. 유진과 키를 맞추려고 수술까지 감행했
죠. 아무리 유진의 신분을 빌렸다 해도 빈센트의 노력이 따
르지 않고서는 불가능한 일이었습니다. 세상을 속이려면 세
상과 똑같은 표정을 지으라던 맥베스 부인의 조언을 따르기
라도 하듯 빈센트는 열성인자의 얼굴을 철저하게 숨겼습니
다. 우성인자인 동생이 신분을 속이고 최고의 우주 비행사
가 된 빈센트에게 어떻게 성공했냐고 물었죠. 빈센트는 이
렇게 대답합니다.

"난 되돌아갈 힘을 남겨두지 않아서 성공한 거야."

우성인자들만 모인 가타카 안에서도 우수한 결과를 낸 빈센
트는 우주 비행사로 선택받았습니다. 빈센트가 꿈꾸던 우주
비행사가 될 수 있는 기회는 우성인자의 세계에만 있었으므

로 피나는 노력을 하며 죽을 각오로 인내했습니다. 자신이 원하는 것을 잘 알고 있었고 한 치의 의심도 하지 않았던 그는 불합리한 사회 규율을 이겨냈습니다.

세상에는 같은 것 하나 없습니다.

모두 제각기 다른 모습으로 살아가는 인생사가 재미있습니다. 세상 만물은 똑같은 것이 하나도 없습니다. 글자도 서체마다 개성이 있습니다. 알랭 드 보통은 두 가지 서체의 'f'를 살아 있는 사람처럼 묘사합니다.

"헬베티카 활자 'f'의 곧은 등과 빈틈없는 꼿꼿한 태도는 정확하고, 깔끔하고, 낙관적인 주인공을 암시한다. 반면 폴리필루스 활자는 그 숙인 머리와 부드러운 이목구비 때문에 졸린 듯한 느낌, 수줍은 모습으로 시름에 잠긴 느낌을 준다."*

다른 서체들은 어떨까요? 어떤 f는 우아한 여성미를 지녔고, 어떤 f는 가냘픈 듯하면서 견고합니다. 장난기 많은 아이 같은 f, 복고풍 f 등 다양한 기질입니다. 알파벳 f는 우리가 아는 '에프[ef]' 소리를 내는 글자입니다. '에프[ef]' 발음을 f로 쓰자는 약속입니다. 멀리서 보면 단지 '에프[ef]' 소리가 나는 f이지만 가까이서 보면 하나같이 다른 성격을 가진 f들입니다. 같은 f라도 다르게 발음해야 할 것만 같은 기분마저 들지요. 글자의 성격이 다르다고 틀렸다 말하지 않듯 사람의 개성도 마찬가지입니다.

f　　f

헬베티카 서체　　폴리필루스 서체

*『행복의 건축』, 알랭 드 보통 저, 정영목 역 (청미래, 2011)

우리는 70억이 넘는 사람들 중 한 명입니다. 언젠가 지인에게 "남들 하는 것 다 하고 살기 힘들다"고 했더니 이렇게 답하더군요. "남들 하는 것 나만 안 하고 살기가 더 힘들어." 평가하고 평가받는 사회적 분위기에 익숙해져서 자신만의 방법으로 삶을 창조하기가 어렵습니다. 비슷한 외모로 질서 정연하게 줄을 선 가타카의 풍경이 낯설지만은 않은 것은 우리가 살아온 사회의 모습을 반영하기 때문 아닐까요.

주변을 둘러봐도 똑같은 사람은 한 명도 없습니다. 가족과 친구들은 저마다의 기질에 나름의 재능을 하나씩은 가지고 있습니다. 누구는 예술적 기질이 누구는 비즈니스 마인드가 남다르고, 누구는 실행력이 뛰어나 아이디어를 즉시 이뤄내

그냥 좋은 장면은 없다

고, 누구는 깊이 있는 감성으로 마음을 파고드는 문장을 씁니다.

수학계의 노벨상이라 불리는 필즈상을 수상한 히로나카 헤이스케廣中平祐는 창조하는 인생이 최고의 인생이라고 말합니다. 자기 안에 잠자고 있던 재능을 찾아 새로운 나를 발견하고 자신을 더 깊이 이해하는 것이야말로 가장 큰 기쁨이라고 하죠. 조화로운 통일은 자기를 발견하는 데서 시작합니다. 꽃무늬 문창살을 모티프로 디자인한 작품 〈빛〉은 각기 다른 꽃문양을 서로 연결하여 '빛'이라는 글자를 만들었습니다. 작은 꽃문양 하나가 제 모습으로 자리 잡지 못하면 전체 패턴은 어긋나버립니다. 가족과 직장, 각종 모임에서부터 나라와 인류, 나아가 지구에서 우주까지 확장하는 전체를 구성하는 가장 중요한 요소가 바로 자신입니다. 꽃은 자기 자리에서 비바람 맞으며 꿋꿋하게 꽃잎을 피워냅니다. 각각의 꽃들이 각자의 자리에서 각자의 방식으로 활짝 피어날 때 아름다운 전체를 구성하는 패턴이 모습을 드러냅니다.

〈빛〉
신승윤
2016

LIGHT
SHADE
&COLOR

명암과 색상

Light and Shade 명암
Color 색상

명암
Light and Shade

A Beautiful Mind

2001

뷰티풀 마인드

Director: 론 하워드(Ron Howard)

천재 수학자 존 내시의 일대기를 바탕으로 한 영화다. 1940년대 수재들만 모이는 프린스턴 대학에 존 내시가 입학하면서 이야기가 시작된다. 자신만의 이론을 찾아내기 위해서 씨름하는 괴짜 존은 이후 노벨 경제학상을 안겨줄 '내시 이론(Nash's theories)'을 발표하고 천재로 인정받는다. MIT 교수로 재직하던 중 그의 수업을 듣던 알리샤와 사랑에 빠져 결혼한다. 소련의 암호 해독 프로그램에 참여하고 현실과 환상의 구분이 모호해지면서 힘든 삶의 여정을 보낸다. '오리지널 아이디어'에 집착했던 그는 진정한 사랑의 의미를 알아가며 환상을 이겨낸다.

"사랑이 영원할 것임을 어떻게 믿지?"

우리나라 자살률이 OECD 국가 중 최고라는 기사를 종종 접합니다. 한 사람이 삶에서 느끼는 어둠의 무게는 주관적이어서 타인의 기준으로 가늠할 수 없는 문제입니다. '생명의 다리Bridge of the Life' 프로젝트는 위로와 격려의 한마디를 전하자는 취지로 시작되었습니다. 한강 다리 중 자살률이 가장 높다는 불명예를 가진 마포대교에서 가능성을 시험했습니다. 제작자들은 세상 끝에 선 기분으로 다리에 오른 사람들에게 말을 거는 장치를 설치했습니다. 난간에 부착한 센서가 움직임에 반응하여 불이 켜지는 시스템입니다. 그 조명 위에 이런 메시지를 새겼습니다.

"밥은 먹었어?"
"잘 지내지?"

"많이 힘들었구나."

"말 안 해도 알아."

마포대교에 설치된 삼성생명의
생명의 다리 프로젝트

세상을 등지고자 결심한 사람이 자신을 따뜻하게 감싸주고 공감해주는 말 한마디를 마주한다면 희망을 가질 것이라 기대했습니다. 세계 유수의 광고제에서 수상하고, 국내 언론에서도 주목받는 좋은 결과도 얻었습니다. 그러나 몇 년이 지난 후 아쉽게도 생명의 다리 철거 논란이 일었습니다. 훌륭한 취지의 프로젝트에 무슨 문제라도 있었던 걸까요. 생명의 다리 프로젝트로 인해 다리가 유명해지면서 오히려 자살의 명소로 떠올라 자살자 수가 대폭 늘어난 반전이 있었던 겁니다. 삶의 끝에 선 사람에게는 기술의 힘을 빌려 간접적으로 전하는 말 한마디보다 더 강한 무언가가 필요했습니다.

세상을 밝힐 천재 수학자

2015년 5월, 신문에서 존 내시John Nash가 교통사고로 사망했다는 기사를 접하고 오래전에 본 영화를 떠올렸습니다. 바로 존의 일대기를 각색한 영화 〈뷰티풀 마인드〉입니다. 존은 천재였고, 그 사실을 누구보다 자신이 더 잘 알고 있었습니다. 장학금을 받고 프린스턴 대학으로 간 존은 '오리지널 아이디어'를 만들어내는 일에 몰두합니다. 누구도 따라오지 못하는 독창적 이론을 세워 세상의 인정을 받아 빛나는 성취를 이루

리라 다짐했죠. 그는 동료들의 연구를 독창적이지 않다며 폄하하기 일쑤였고, 수업에는 참석하지도 않는 오만하기 이를 데 없는 사람이었습니다. 자신보다 잘난 사람이 없다 생각할 정도로 남을 인정하지 않고 우월감에 빠진 존은 연구에만 집착했습니다. 그는 불과 21세가 되던 해에 쓴 박사 논문으로 44년 후 노벨 경제학상까지 받습니다. 20대 초반의 나이로 MIT의 교수가 되어 승승장구하죠. 괴팍한 성격에 사회성은 떨어져도 뛰어난 능력만큼은 빛을 발합니다. 그에게도 사랑이 찾아옵니다. 자신의 수업을 듣던 물리학도 알리샤입니다. 청혼하기로 한 날에도 연구에 몰두하다가 약속 시간에 늦어 허겁지겁 레스토랑에 도착하죠. 한두 번 겪는 일이 아닌 듯 시큰둥한 표정의 알리샤 앞에 존은 크리스털 볼을 꺼내놓습니다. 주변이 어두컴컴한 가운데 작은 촛불을 머금은 크리스

털이 알리샤의 얼굴에 영롱한 빛을 비춥니다.

존은 증명되지 않은 공식처럼 손에 잡히지 않는 사랑을 확신하지 못합니다. 크리스털 빛이 자아내는 로맨틱한 분위기와 전혀 어울리지 않는 질문을 알리샤에게 합니다.

"사랑이 영원할 것임을 어떻게 믿지?"

질문을 받은 알리샤는 존에게 다시 질문합니다.

"우주가 얼마나 커?"

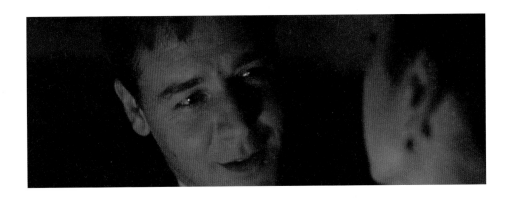

"무한해."

"그걸 어떻게 알아?"

"자료들이 보여주지."

"아직 입증도 안 됐잖아. 본 적도 없으면서 어떻게 확신해?"

"모르지만 그냥 믿을 뿐이야."

문답이 끝난 후 알리샤는 이렇게 답합니다.

"사랑도 똑같아."

존은 수학처럼 증명할 수 있는 사실만이 진실이라고 믿어왔기 때문에 사랑 가운데 있으면서도 불안해합니다. 사랑을 믿지 못하는 존의 마음처럼 그의 앞에 놓인 촛불은 주변의 어둠을 밝히기에는 너무 약합니다. 희망찬 앞날을 그리기에는 존을 둘러싼 어둠은 짙고, 불빛은 여리기만 합니다.

신혼의 행복은 오래가지 않았습니다. 결혼 전부터 시작된

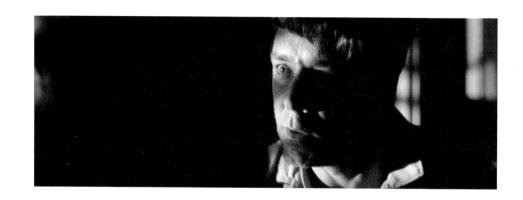

존의 정신분열증 증세가 심해졌기 때문이죠. 존은 창밖의 불빛을 보고 온 소련의 비밀정보국 사람들이 자신을 잡으러 왔다는 환상에 사로잡혀 안절부절못합니다. 소리 소문 없이 아무도 모르는 곳으로 잡혀가 갖은 고초를 겪을지도 모른다는 공포가 현실처럼 눈앞에 닥쳤습니다. 사람들은 존이 현실이라고 믿어온 세계를 환상이라고 말합니다. 온몸 바쳐 일하던 국가 기밀 프로젝트도, 대학 시절부터 마음을 나누었던 친구도 모두 존재하지 않는 망상이라니 기가 막힐 노릇입니다.

알리샤는 존의 상태가 심상치 않다는 것을 알아챈 후에도 그를 놓지 않습니다. 자신의 심장에 존의 손을 가져와 박동을 느껴보라고 합니다. 진짜는 여기에 있다며 망상에 눈이 멀지 않도록 존에게 살아 있는 감각을 전해주려고 노력합니다.

세월이 흘러 노벨상을 수상하는 날, 존의 얼굴에는 부드러운 빛이 가득합니다. 평생을 빛과 어둠 사이에서 괴로워한 존 옆에는 언제나 알리샤가 있었습니다. 존이 그토록 찾

그냥 좋은 장면은 없다

아 헤매던 진리의 빛은 수학의 오리지널 아이디어가 아니라 사랑이었습니다. 사랑을 믿지 못하던 존은 이제 온화하고 환한 빛 속에 머무릅니다. 사랑이 가득한 노년의 존과 알리샤 주위로 빛과 어둠은 부드럽게 흘러갑니다. 존이 어둠에 빠져드는 동안 알리샤가 빛으로 끌어 올렸습니다. 그녀가 아니었다면 존은 따뜻한 빛 가운데 서지 못했을 것입니다. 정신분열증에 시달린 오랜 세월을 이겨낼 수 있었던 힘은 포기하지 않고 헌신한 사랑이었습니다.

세 종류의 빛과 어둠

명암으로 비교하면 존의 변화가 더욱 확실하게 보입니다. 청혼하는 장면에서 왼쪽 볼은 촛불에 비추이는 반면 반대쪽 볼에는 짙은 그림자가 집니다. 왼쪽 볼을 제외하고는 짙은 회색과 검은색이 얼굴을 감싸죠. 약한 촛불 빛에 의존하는 장면의 전체 분위기는 어둡고 무겁습니다.

존의 마음 상태를 그대로 보여주는 명암 대비

청혼하는 장면

망상에 사로잡힌 밤 장면

노벨상을 수상하는 장면

소련 비밀정보국에 잡혀갈지 모른다는 망상에 사로잡힌 날 밤, 존의 얼굴에 드리운 명암 대비는 혼란과 공포에 휩싸인 존의 마음을 그대로 나타냅니다. 깊은 어둠 위로 눈이 시릴 정도로 쨍한 빛이 들어옵니다. 어두운 그림자와 밝은 빛이 함께 드리운 존의 얼굴에서 빛과 어둠이 극렬하게 맞서 강한 명암 대비가 일어납니다. 빛이 강하면 그만큼 그림자도 짙어져 명암이 급변합니다. 창문에 내린 블라인드로 인해 얼굴은 마음의 스케치북이 되어 혼란스러운 존의 마음을 그리고 있습니다.

노벨상을 수상하는 날 무대에 선 존의 얼굴에는 그림자가 지지 않고 온화한 분위기가 감돕니다. 모든 위기를 겪고 이겨낸 사람의 얼굴에 이제는 그림자가 질 이유가 없습니다. 명암의 대비가 크지 않아 차분하고 부드러운 분위기를 만듭니다. 망상에 시달리는 장면과 비교되죠. 또한 청혼하던 장면에서 얼굴의 반을 차지하던 짙은 그림자도 보이지 않습니다. 천재 수학자였고, 정신분열증을 앓았으며, 노벨상까지 수상한 존의 파란만장한 삶에서 알리샤는 빛을 전하는 통로였습니다.

보지도, 듣지도, 말하지도 못했던 헬렌 켈러는 자서전 『사흘만 볼 수 있다면』에서 이렇게 회고합니다.

"바야흐로 내게 교육이라는 게 시작되려 할 즈음 내 모습이 꼭 바다에서 안개를 만난 배와 같았다. 그러나 내게는 나침반도 측연도 없었다. 어떻게 해야 항구로 찾아갈 수 있는

지 알려주는 것은 아무것도 없었다. '빛을! 제발 나에게 빛을!' 내 영혼은 그저 소리 없는 외침을 내지를 뿐이었다. 그런데 바로 그 시각, 한 줄기 사랑의 빛이 마침내 나에게 이른 것이다."[*]

* 「사흘만 볼 수 있다면」, 헬렌 켈러 저, 신여명 역 (두레아이들, 2013)

헬렌이 말한 한 줄기 사랑의 빛은 설리번 선생님입니다. 기쁠 때나 슬플 때나 곁을 지키면서 헌신적인 사랑으로 이끌어준 설리번 선생님 덕분에 헬렌은 온화한 빛 속에 머물렀습니다. 절망에 빠진 이들 옆에서 헌신하는 인고의 시간이 사그라든 빛을 밝힙니다. 알리샤가 존에게 일깨워준 사랑처럼 말이죠.

빛에서 탄생한 존재들

우주는 태양계를 탄생시키기 위해서 수십억 년 동안 빛을 산란합니다. 어두움 속에서 가스 덩어리를 끌어당기고 밀어내며 회전하는 억겁의 시간 동안 탄생한 빛은 우주에서 이루어지는 아름다운 창조 활동의 증거입니다.

©NRAO

태양계가 여러 개인 다중성계가
탄생하는 초기 장면

캐나다의 사진작가 에이미 프렌드Amy Friend는 빛을 소재로 'Dare alla Luce(to bring to the light, 빛으로 오도록)' 시리즈를 제작하고 있습니다. 보이는 것과 보이지 않는 것이라는 주제의 사진 시리즈로, 오래된 빈티지 사진을 수집하여 수정한 뒤 구멍으로 빛이 통과하도록 만들었습니다. 작가는 조작으로 사진이 쉽게 손실되는 것처럼 우리의 삶과 역사도

© Amy Friend

〈March 28/42 17 years〉
에이미 프렌드의 'Dare alla
Luce' 시리즈 중

쉽게 사라지는 취약성을 가진다고 말합니다. 흘러가는 일상
의 순간들은 쉽게 사라지지만 빛은 영원하다는 메시지를 전
합니다.

사람도 삶의 매 순간을 창조하며 가슴에 품은 빛을 발산합
니다. 모든 것을 장악할 것 같이 강렬한 할로겐 빛을 뿜어내
는 사람도 있고, 고요한 성당의 촛불처럼 은은한 빛을 풍기
는 사람도 있습니다. 어지러울 정도로 뜨거운 한여름 태양
같은 사람도 있고, 해 질 녘의 어스름한 노을빛을 보내는 사
람도 있습니다. 시간이 흘러 모든 것이 변하고 잊힐지라도
빛의 씨앗은 사라지지 않습니다. 저의 빛을 상상해봅니다.
폭우가 내린 다음 날 방 안을 감싸는 햇살처럼 평화로운 빛
이길 바랍니다. 여러분은 어떤 빛을 비추고 있나요?

색상
Color

The English Patient

2001

잉글리시 페이션트

Director: 안소니 밍겔라(Anthony Minghella)

온몸에 화상을 입은 알마시는 기억상실증을 가장한 채 이탈리아의 한 수도원에 머문다. 사람들은 그를 '잉글리시 페이션트'라고 부른다. 알마시에겐 가슴 아픈 사연이 있다. 알마시는 사하라 사막에서 지도 만드는 일에 몰두하던 중 캐서린을 만나 운명적 사랑에 빠진다. 이를 알게 된 캐서린의 남편 제프리로 인해 사고가 일어나고 크게 다친 캐서린은 사막 한가운데에서 세상을 떠난다. 캐서린을 구하려던 알마시 역시 또 다른 사고로 온몸에 화상을 입는다. 간호사 한 나의 도움으로 이탈리아 수도원에 머무르며 지난날을 회상한다.

"당신은 날 바람의 궁전으로 데리고 나가겠죠.

그게 내가 바라는 전부예요.

당신과 함께 그곳을 걷는 것,

친구들과 함께 지도가 없는 땅을 걷는 것."

"마르살라를 만나라!" 어느 날 도착한 이메일 제목입니다. 올 가을 마르살라 색 립스틱을 바르면 고혹적인 여성으로 변신할 것이라는 화장품 회사의 광고였습니다. '마르살라Marsala'를 인터넷에서 검색했더니 마르살라 색 구두 매출이 증가했다는 기사가 뜹니다. 때마침 즐겨 보던 드라마의 여주인공이 선물 받은 가방도 마르살라 색입니다. 갑자기 여기저기서 마르살라 색을 권합니다. 얼마 전에는 색채 전문 기업 팬톤Pantone Inc.에서 정한 2015년의 색이 마르살라라는 글도 보았습니다.

진득한 붉은색, 마르살라는 이탈리아 남부 시칠리아의 작은 항구도시에서 유래한 이름입니다. 마르살라는 사계절 따뜻한 기온을 가진 풍요로운 자연 환경 아래에서 품질 높은 와인을 생산하는 곳으로 유명합니다. 마르살라 색은 지중해

색채 전문 기업 팬톤에서 선정한
2015년의 컬러 마르살라

의 따사로운 햇살을 받아 제조된 마르살라 와인의 깊은 충만
감을 표현합니다.

마르살라 색 립스틱을 바르면 바쁜 일상에서 벗어나 고혹
한 여배우로 변신할 것만 같습니다. 색은 분위기를 나타낼
뿐만 아니라 추억을 상징하기도 합니다. 색은 과거로 시간을
되돌려 그때의 감정을 고스란히 떠올리게 하는 힘이 있습니
다. 감정을 상징하는 색이 기억의 잔상에 서려 있습니다. 영
화〈잉글리시 페이션트〉는 주인공 알마시의 기억을 따라 과
거와 현재를 오가는 시간을 색으로 이야기합니다.

시간의 색

사하라 사막에서 지도를 만드는 일을 하던 알마시는 천직도
던져버리게 할 운명의 사랑을 만납니다. 상대는 영국 귀부
인 캐서린입니다. 동굴 탐사를 떠난 날, 알마시와 캐서린은

사막에 고립되어 함께 밤을 보냅니다. 애달픈 감정을 숨기지 못하고 본능이 이끄는 대로 사랑에 빠졌지만 사회적 관념은 유부녀와의 사랑을 허락하지 않습니다. 캐서린과 함께라면 무엇도 필요 없었던 알마시는 세상의 눈을 피해 밀회를 즐깁니다. 캐서린의 남편 제프리가 눈치챈 줄도 몰랐습니다.

어느 날 사막에서 탐사를 하던 알마시는 낯익은 비행기 한 대가 자신을 향해 돌진해 오는 광경을 목격합니다. 다행히 비행기는 알마시를 비껴 추락하죠. 연기를 내뿜는 사고 현장에는 이미 목숨을 잃은 제프리와 신음하는 캐서린이 있었습니다. 둘의 불륜을 두고 볼 수 없었던 제프리가 모두 죽이고 자신도 함께 죽으려 했던 것이죠. 알마시는 캐서린을 어두운 동굴에 눕히고 비행기를 구해 돌아오겠다며 홀로 사막을 건넙니다.

죽어가는 캐서린을 살려야 했기에 알마시는 수단과 방법을 가리지 않습니다. 독일군에게 지도를 넘기고 비행기를 구

하죠. 전쟁 중에 적군에게 지도를 넘기는 행동이 어떤 결과를 낳을지 생각할 겨를도 없었습니다. 알마시가 고군분투하는 동안 캐서린은 차가운 동굴에서 홀로 죽어갑니다.

"당신은 날 바람의 궁전으로 데리고 나가겠죠. 그게 내가
바라는 전부예요. 당신과 함께 그곳을 걷는 것, 친구들과
함께 지도가 없는 땅을 걷는 것. 전등도 꺼지고 어둠 속에서
이 글을 쓰고 있어요."

금빛 모래가 반짝이는 아름다운 사막은 뜨거운 태양열로 살아 있는 모든 것을 말려 죽이는 곳입니다. 캐서린은 사하라 사막에서 사랑을 꿈꾸었고, 그 대가로 죽음을 맞이합니다.

현재 시점의 알마시는 이탈리아 북부의 쓰러져가는 수도원에 누워 있습니다. 심각한 화상을 입어 녹아내린 얼굴에 기억상실증까지 걸린 그를 사람들은 '잉글리시 페이션트'라고 부릅니다. 그러나 알마시는 과거를 뚜렷하게 기억하고 있습니다. 사막에서 타올랐던 사랑의 시작과 끝을 모두 기억합니다. 단지 말을 하고 싶지 않은 겁니다. 말을 하면 떠오르니까요. 알마시는 지독한 사랑의 대가로 모르핀을 맞으며 하루하루 겨우 버티고 있지만 그의 영혼은 이미 캐서린과 함께 세상을 떠나 죽은 사람과 다름없는 상태입니다. 어두운 동굴에서 죽은 캐서린의 마지막처럼 알마시도 차가운 수도원에 누워 죽기만을 기다립니다.

알마시의 과거와 현재의 배경은 사막과 수도원입니다. 공간이 마음을 흡수했는지 마음이 공간을 흡수했는지 모를 정도로 사막과 수도원의 색은 알마시의 마음을 그대로 드러냅니다. 뜨거운 사막과 반대로 수도원은 차가운 기운이 감도는 곳입니다. 단단하게 굳은 돌벽만큼이나 무겁고 견고한 회색입니다. 뜨거운 사막과 차가운 수도원의 온도는 극과 극으로 널뜁니다.

푸른색은 차갑고 붉은색은 따뜻하다고 말하죠. 얼굴 기색을 '낯빛'이나 '안색'이라고 부르고, 상태를 말할 때 '파랗게 질렸다, 누렇게 떴다' 등으로 표현하기도 합니다. 이미 우리는 색으로 마음을 표현하는 언어 습관에 익숙합니다.

색의 온도와 마음의 거리

사람들은 따뜻한 마음에 더 끌리곤 하지요. 색도 마찬가지입니다. 따뜻한 느낌을 주는 색, 즉 난색(暖色)은 시각을 끌어당

깁니다. 노랑, 주황, 빨강 계열의 색들이 난색입니다. 첫인상이 차가우면 정을 붙이기까지 시간이 걸리죠. 색도 그렇습니다. 차가운 느낌을 주는 색, 즉 파랑, 보라 계열의 한색(寒色)은 물러나는 느낌을 줍니다. 난색과 한색에는 사람의 마음처럼 끌어당기고 밀어내는 에너지가 있습니다.

진출하는 느낌의 난색 후퇴하는 느낌의 한색

눈을 가늘게 뜨고 위의 두 이미지를 동시에 보면 깊이감이 다릅니다. 왼쪽, 오른쪽으로 시선을 빠르게 옮기면서 초점을 흐리면 왼쪽의 난색은 앞으로 다가오고, 오른쪽의 한색은 차분히 가라앉아 멀리 떨어지는 것처럼 느껴집니다. 공간감을 표현할 때 한색과 난색을 사용하면 효과적입니다. 예를 들어 복도 끝에 문이 하나 있다고 생각해봅시다. 마음이 심란하여 문까지 가는 길이 멀게만 느껴지는 상황이라면 난색보다는 한색의 문이 더 적절하겠죠. 시각적으로도 더 멀게 느껴질 테니까요. 영화 장면 또한 색의 온도에 따라 관객의 마음까지 당기고 밀어냅니다.

알마시의 과거와 현재는 진출하는 색과 후퇴하는 색으로 나
타납니다. 사막에서 캐서린과 사랑이 타오를 때 난색이 화면
을 뒤덮었죠. 따뜻하다 못해 뜨거운 난색이 시각을 끌어당기
다가 갑자기 현재로 돌아오면 차가운 색으로 돌변합니다. 뜨
거운 사막에서 차가운 수도원으로, 다시 뜨거운 장면에서 차
가운 장면으로 반복해서 나타납니다. 난색과 한색의 변화는
열탕에서 냉탕으로 옮길 때처럼 세포가 움츠러드는 듯한 긴
장감을 일으킵니다. 사랑했던 과거의 색은 가까이에, 죽기
만을 기다리는 현재의 색은 멀기만 합니다. 알마시에게 사랑
의 온기가 남아 있을 때 난색이 관객의 시선을 끌어당기고,
사랑의 불씨가 꺼진 후에는 후퇴하는 한색으로 변하여 관객
의 마음도 물러나게 만듭니다.

같은 공간도 마음 상태에 따라 색의 온도가 변화합니다. 캐
서린을 살리기 위해 떠나기 전과 돌아와 죽음을 확인한 후
동굴의 색의 온도는 확연히 다릅니다. 캐서린을 사랑하는 마
음과 살리겠다는 희망이 난색으로 나타났지만 죽음의 그림
자 앞에서 색의 온도는 내려갑니다. 차갑게 식은 캐서린의

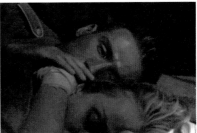

육체처럼 알마시의 마음도 식어버리죠.

수도원은 삶의 의욕을 잃은 죽은 영혼의 색이었습니다. 그런
데 알마시가 죽기로 결심한 후 색이 달라집니다. 차가운 푸
른빛이 감돌던 전과 달리 죽기로 결심하자 오히려 따뜻한 기
운이 감돕니다. 알마시에게 죽음이란 캐서린이 말한 '지도에
없는 땅'에서 그녀를 다시 만나는 시간입니다. 고통의 시간
을 벗어나 다시 운명의 사랑을 찾아 완전한 자유를 얻는 기
회죠. 색은 미묘한 마음의 변화까지 감지하는 카멜레온입니
다. 마음은 짧은 시간에도 다른 모습으로 둔갑합니다. 변하
지 않는 것은 없습니다. 사랑과 고통이 영원할 것 같아도 언
젠가는 다른 색으로 전이됩니다.

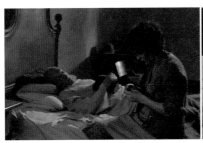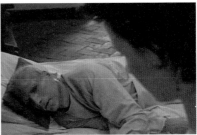

색의 변화, 마음의 변화

화가들이 사용하는 색도 시기에 따라 변화합니다. 화가는 관찰력이 뛰어난 사람들이죠. 그들은 그리는 대상에 물아일체하는 수준으로 집중하고 마음을 투영하여 화폭에 옮깁니다. 매번 같은 대상을 그려도 오늘과 내일, 올해와 내년, 또는 10년 후가 다릅니다. 마음이 달라지기 때문이죠.

아서 벅스턴이 디자인한 열 명의
화가들이 사용한 색
'Ten extraordinary years of
art history', 2012

©Arthur Buxton

그래픽디자이너 아서 벅스턴Arthur Buxton은 화가들이 사용한 색의 변화를 분석했습니다. 인상파, 신인상파, 후기인상파의 화가들 열 명이 1895년에서 1905년까지 10년간 사용한 색을 다섯 가지 대표 색으로 정리했습니다. 해마다 변하는 색의 트렌드로 회화의 역사뿐 아니라 화가 개인의 역사를 한 눈에 보여주는 그래픽입니다. 저의 기억 속 모네 그림은 풀 냄새나는 초록색이지만 그 기간은 길지 않습니다. 오히려 푸른색, 보라색, 회색, 갈색 등을 사용한 기간이 더 깁니다. 1895년에 사용한 색과 1905년의 색은 알마시의 과거와 현재만큼이나 반대의 색감입니다.

누구에게나 마음에 묻어둔 추억의 색이 있을 겁니다. 저에게 푸른색은 열 살 때 갔던 동해를 추억하게 하는 색입니다. 아버지는 파도와 술래잡기하던 어린 자매의 모습을 사진에 담으셨죠. 사진을 보면 짠 내와 젖은 옷을 말리던 타월의 포근함이 떠오릅니다. 그날 바다와 하늘은 파랬을 터인데, 세월이 흘러 바랜 시간 속의 바다는 비취색이 되었습니다.

지금의 색은 무엇일까 잠시 눈을 감고 생각합니다. 따뜻하고 나른한 오후의 기분이 연노란색을 떠올리게 합니다. 지금 여러분의 기분은 어떤 색인가요?

눈을 감고 상상의 스크린을 펼친 후 오늘 하루를
돌아보세요. 아침에 일어났을 때, 아침밥도 못 먹고
뛰어나왔을 때, 혼잡한 길을 걸었을 때, 짜증 났던 일과
기분 좋았던 일 등 여러 가지 일에 기분이 왔다 갔다 했을
겁니다. 그 순간은 어떤 색일까요? 24시간을 표시한
사각형에 순간의 색들을 칠하면 오늘 하루의 색 스펙트럼이
완성됩니다. 색으로 표현한 오늘의 역사가 마음에 들기
바랍니다.

| 12 | 1 | 2 | 3 | 4 | 5 | 6 | 7 | 8 | 9 | 10 | 11 |

AM

12　　1　　2　　3　　4　　5　　6　　7　　8　　9　　10　　11

PM

RHYTHM
&TIME
리듬과 시간

Rhythm 리듬
Time 시간

E PRODUCERS

리듬
Rhythm

Donnie Brasco 1997

도니
브래스코

Director : 마이크 뉴웰(Mike Newell)

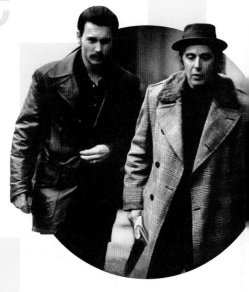

FBI 요원 조 피스톤은 도니 브래스코라는 가명으로 마피아 조직에 위장 잠입한다. 장물 브로커로 위장한 도니는 뉴욕의 마피아 조직에서 조직원 레프티 루지에로를 만난다. 도니를 아들처럼 여긴 레프티는 도니가 마피아 패밀리에 자리 잡도록 돕는다. 정보 수집의 임무를 위해 마피아에 잠입했던 도니는 레프티에게 인간적인 매력을 느끼면서 임무와 레프티 사이에서 갈등한다. 점점 마피아의 조직원으로 깊은 범죄까지 관여하게 된 도니는 그들과 동화되어간다. 자신의 정체가 밝혀지면 레프티의 목숨이 위험해질 것을 알기에, 임무를 종료하라는 상부의 명령에도 레프티를 떠나지 못한다. 사회의 정반대에서 사는 천적 관계의 두 사람이 나누는 우정이 진한 여운을 남기는 영화다.

"도니에게 전화 오면 전해줘.
　누구든 상관없다고, 난 좋았다고."

한때 사투리 유머가 유행한 적이 있습니다. 경상도 말로 '가
가가가가'의 뜻이 무엇인가 하는 문제도 그중 하나였죠. 부
산이 고향인 저는 당연히 알아듣는 이 말을 타 지역 사람들
은 이해하지 못하더군요. 경상도 억양으로 화살표를 표시하
면 '가↑가↘가↓가↑가↘' 이렇게 되겠군요. 억양의 높낮이를
맞춰 읽으면 "그 사람의 성이 가씨냐"라는 뜻으로 해석됩니
다. 경상도 사투리 억양을 이용한 다른 유머도 있습니다. '2^2,
2^e, e^2, e^e'를 서울 사람들은 모두 동일하게 '이의 이승'으로 읽
지요. 하지만 경상도 억양으로는 네 가지를 모두 다르게 읽
습니다. '이의 이승, 이의 이(음이 높고 센 발음)승, 이(음이 높
고 센 발음)의 이승, 이(음이 높고 센 발음)의 이(음이 높고 센 발
음)승' 이렇게 다르죠. 실험 동영상까지 뜨는 등 인터넷 한구
석에서 나름 인기를 끌었던 유머입니다. 이처럼 같은 글자도

개인의 감정이나 지역의 문화에 따라 전혀 다른 뜻이 되기도
합니다.

이미지도 그렇습니다. 크기와 위치, 간격, 색상
등에 따라서 정보가 달라지죠. 터키의 음악 방송
국 아치크 라디오Açik Radyo의 광고를 한번 보시
죠. 사람들이 앉아 있는 벤치로 악보를 만들었습
니다.

©Açik Radyo

이 광고는 1952년《뉴욕타임스》에 실린 코니
아일랜드의 사진들을 모았습니다. 난간 앞에 앉
은 사람들의 모습이 마치 악보에 그린 음표 같아
보이죠. 여기에 조용히 카피를 하나 얹었습니다.
"Music of the People(사람들의 음악)." 일상의 여유
를 즐기는 사람들이 자연스럽게 만드는 리듬이

터키의 음악 방송국 아치크
라디오의 'Music of the
People(사람들의 음악)', 2013

온몸에 전달되어 함께 벤치에 앉아 리듬을 만들고 싶어집니
다. 사전에서는 리듬을 "음이 연속적으로 진행할 때의 시간적
질서"라고 정의합니다. 리듬은 단순한 변화가 아니라 일정한
규칙성을 가진 운동입니다. 보통 리듬은 음악에서 사용하는
용어라고 생각하지만 반복된 규칙으로 형성된 패턴을 활용한
다면 모든 창작의 영역에서 리듬을 발견할 수 있습니다.

이야기의 리듬

영화의 인물들은 대개 우리보다 조금 더 특별한 삶을 사는

사람들입니다. 이야기는 대책 없는 우리네 일상보다 체계적인 구조 안에서 흘러갑니다. 이야기를 하고 싶어 하는 인간의 본능은 좀 더 재미있게 이야기를 전하는 방법을 강구해왔습니다. 신화학자 조지프 캠벨은 오랫동안 구전된 이야기 속 주인공은 17개의 이야기 단계를 거친다고 말합니다. '영웅의 여정'이라고 부르는 이야기 패턴은 많은 할리우드 영화, 애니메이션과 여러 게임의 서사에서 기본 틀로 사용되어왔습니다. 잘 짜인 이야기의 구조적 패턴이 듣는 사람의 마음을 들었다 놨다 할 수 있는 것이죠. 이러한 구조는 관객의 마음을 조절하는 일종의 리듬으로 작용합니다. 관객은 리듬에 동화되어 주인공의 삶에 빠져듭니다.

이야기의 구조는 먼 옛날 아리스토텔레스까지 거슬러 올라갑니다. 그가 정의한 시작-중간-끝으로 구성된 3막 구조 이야기에는 크게 세 번의 위기가 찾아옵니다. 이야기의 세계에 들어설 때 한 번, 중반에서 맞이하는 시련에서 한 번, 마지막 절정에서 한 번. 초반에 관객의 흥미를 끌 작은 사건이 일어나고, 중간에 위기를 넘으면서 긴장이 고조되다가 후반부에 큰 시련을 이겨내는 이야기의 리듬에 손에 땀을 쥐게 됩니다. 잘 짜인 구조는 긴장감을 조절하여 마음을 사로잡습니다.

〈도니 브래스코〉의 오프닝시퀀스를 관찰했습니다. 오프닝시퀀스를 단순하게 영화가 시작할 때 감독과 배우, 제작사를 소개하는 타이틀 영상이라고만 정의하기에는 부족합니다.

정보를 나열하는 수준을 넘어 영화의 내용을 내포하고 상징
하는 한 편의 모션그래픽 작품에 가깝습니다. 2~3분 남짓의
짧은 오프닝시퀀스는 영화의 정서를 함축하므로 리듬의 규
칙성을 발견하기가 더 쉽습니다. 오프닝시퀀스를 보기 전에
먼저 〈도니 브래스코〉의 이야기 전개를 3막 구조에 따라 보
도록 하죠.

[시작]

주인공 도니 브래스코가 마피아 패밀리에 들
어가려고 기회를 엿보면서 이야기가 '시작'
됩니다. 마피아가 되려는 젊은이의 인생 이
야기라면 다른 범죄 영화와 크게 바를 바 없
겠죠. 그러나 도니는 평범한 뒷골목 건달이
아닙니다. 악명 높은 마피아 패밀리의 정보
를 수집한다는 임무를 띠고 장물 브로커로
위장한 FBI 요원입니다. 그의 레이더망에 마
피아 조직원 레프티가 걸려듭니다. 보석 사
기를 당한 레프티를 도니가 나서서 도와주며
마피아의 세계에 입문합니다.

[중간]

'중간'으로 접어들며 사건이 본격적으로 전개됩니다. 레프티
는 평생 마피아 조직원으로 살아온 인물이지만 빚에 쪼들리
고 하루 상납액을 채우기 급급하며 작은 보스에게 굴욕을 당

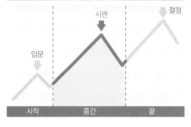

하는 인물입니다. 레프티는 도니를 아들처럼 여기고 마피아 패밀리에 자리 잡도록 물심양면으로 돕습니다. 그래서일까요. 도니는 레프티에게 인간적인 매력을 느끼면서 임무와 우정 사이에서 갈등합니다. 도니는 특수 임무를 못마땅하게 여기는 아내와 임무를 마치라는 상부의 명령에도 조직을 나오지 못합니다. 자신이 첩자라는 게 밝혀지면 레프티는 마피아 패밀리 내에서 살아남지 못할 것을 알기 때문입니다.

[끝]

도니의 이야기에 '끝'이 다가옵니다. 도니가 첩자라면 마피아 역사상 최고의 멍청이가 되는 거라던 레프티는 끝까지 멍청이가 되기를 선택합니다.

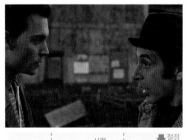

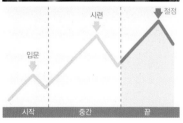

"도니에게 전화 오면 전해줘. 누구든
 상관없다고, 난 좋았다고."

임무를 마친 후 도니는 행복했을까요? 마지막 장면에서 도니의 표정은 그렇지 않아 보입니다. 사회 구조에서 천적 관계인 도니와 레프티의 우정이 계속되기는 어려운 일이죠. 옳고 그름을 떠나 인간 대 인간이 나누

그냥 좋은 장면은 없다

는 진한 우정에 가슴이 아파옵니다.

오프닝시퀀스의 시각적 리듬

함축적이고 짧은 오프닝시퀀스에도 본 영화처럼 이야기 구조가 있습니다. 모션그래픽의 특성은 함축적이고 상징적인 표현에 있습니다. 대략의 분위기를 감지할 정도의 스토리라인으로 영화가 시작하기 전에 관객이 마음의 준비를 하도록 연출합니다. 〈도니 브래스코〉의 오프닝시퀀스는 세계적인 그래픽디자이너이자 모션그래픽 분야의 거장인 카일 쿠퍼 Kyle Cooper의 작품입니다. 임팩트 있고 감각적인 스토리텔링으로 영화보다 더 주목받는 오프닝시퀀스를 제작하기로 유명하죠. 도니의 이야기를 어떻게 함축했을까요. 스틸이미지가 서서히 겹치고 사라지는 효과를 연출하여 도니가 겪는 내적 갈등을 표현합니다. 오프닝시퀀스도 3막 구조에 따라 구분해볼까요.

[시작]

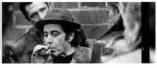

영상은 눈을 뜨는 도니의 옆모습을 클로즈업하며 시작합니다. 도니가 바라보는 대상은 마피아 조직원 무리 속에 있는 레프티입니다. 스틸이미지가 서서히 나타나고 사라지며 천

천히 레프티를 확대합니다.

[중간]

시선을 아래로 내렸다가 다시 뜨는 도니의 얼굴을 비춘 뒤 스틸이미지를 빠르게 반복합니다. 레프티와 레프티에게 위협이 되는 인물인 소니가 함께 있는 모습이 다시 스틸이미지로 이어지고, 도니가 그 모습을 바라보는 장면을 흔들리는 분위기로 연출합니다.

[끝]

마피아 무리 속의 소니, 레프티, 클럽, 불타는 자동차 사진들이 매우 빠르게 지나가고, 시선을 회피하는 도니의 얼굴로 돌아오면서 영화가 시작됩니다.

3막으로 나눈 오프닝시퀀스는 본 영화와 비슷한 구조로 흘러갑니다. '시작'에서 도니와 레프티의 관계를 암시하고, '중간'에서 적대자와의 관계와 사건들을 보여준 뒤 '끝'에서 파멸의 여운으로 마무리합니다. 이야기 구조 안에서 장면들의

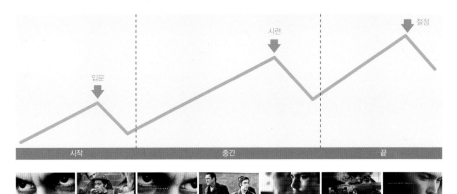

입문

시련

절정

시작

중간

끝

도니가 레프티를 바라봄 　　　도니가 레프티와 적대자의 갈등을 바라봄 　　　갈등 고조와 파멸에 시산을 돌리는 도니

시각적인 규칙이 보입니다. 도니가 한 번 등장하면 다시 레
프티가 등장하는 식으로 반복되고, 도니의 시선 또한 번갈아
바뀝니다.

도니는 클로즈업한 반면 도니가 바라보는 대상의 장면들
은 일정한 거리를 두고 떨어져 있습니다. '시작, 중간, 끝'으
로 구분해서 보도록 하죠.

'시작'에서 도니는 마피아 무리 속의 레프티를 관찰만 하
고, '중간'에 레프티와 소니가 등을 돌린 모습으로 갈등을 짐
작케 한 뒤, '끝'에서는 불타는 자동차 등 상징적인 장면을 섞
습니다. 뒤로 갈수록 갈등의 강도가 커지는 상황의 장면을 삽
입하여 3막 구조 형식을 그대로 따르고 있습니다. 도니의 눈
과 도니가 보는 장면의 반복, 갈수록 점점 커지는 갈등의 크
기가 일정한 규칙성을 만듭니다. 리듬의 규칙을 더욱 강조하
기 위해서 이미지가 등장하는 시간도 조절합니다. '시작'과
'끝'에서 도니 얼굴이 등장하는 장면은 매우 느린 속도로 보

여주고, 긴장감이 높은 장면은 많은 스틸이미지를 이용하여 빠르게 연출합니다. 〈도니 브래스코〉의 오프닝시퀀스는 내용과 시각적 구조, 그에 따른 시간까지 계획하여 시각적인 규칙성이 마음의 리듬감으로 이어지도록 합니다.

〈도니 브래스코〉는 오프닝시퀀스의 시작과 끝을 영화의 끝과 시작과 연결되도록 맞추어 더 큰 시각적 규칙을 만듭니다.

오프닝시퀀스 시작 장면　　　　　　영화 끝 장면

왼쪽은 오프닝시퀀스의 시작 장면이고, 오른쪽은 영화의 끝 장면입니다. 비슷한 크기의 도니 얼굴이 왼쪽을 바라보고 있습니다. 두 장면이 비슷하죠.

오프닝시퀀스 끝 장면　　　　　　영화 시작 장면

왼쪽은 오프닝시퀀스의 끝 장면이고, 오른쪽의 영화의 시작 장면입니다. 이번에도 동일한 크기와 방향으로 연결했습니다. 네 장면을 함께 비교하면 시작과 끝 장면의 패턴이 잘 드러납니다.

오프닝시퀀스 시작 오프닝시퀀스 끝 영화 시작 영화 끝

오프닝시퀀스에서 도니의 시선은 밖으로 확장되는 방향이며, 본 영화에서 도니의 시선은 안으로 수렴하는 방향입니다. 전체적으로는 도니의 시선에 따라 순환하는 구조로 이루어져 있습니다.

이야기의 리듬은 마음의 리듬

2008년부터 방영했던 드라마 〈아내의 유혹〉에서 구은재가 점 하나 찍고 나타나 복수하는 이야기에 저를 포함한 많은 사람들이 열광했었죠. 막장 드라마라고 치부하면서도 눈을 떼지 못했습니다. 고난을 딛고 일어나 복수하는 이야기에 매력을 느꼈던 것입니다. 좋은 이야기란 긍정적인 상황(+)과 부정적인 상황(-)을 반복하며 절정으로 치닫는다고 한 로버트 맥키의 말처럼, 재미있는 이야기는 안정과 시련을 반복하는 주인공의 고군분투 과정입니다. 이야기가 강약의 리듬으로 관객의 마음을 들었다 났다 할 때, 시각적 리듬 또한 뒤에서 열심히 일하고 있습니다.

삶은 드라마라고 말합니다. 올라가면 내려오고, 내려가면
언젠가 올라가는 리듬과 같습니다. 여러분의 삶에도 굴곡이
있겠죠. 과거와 현재의 경험, 그리고 앞으로 일어날 일까지
예상하여 그래프를 그려볼까요? 시련의 정도가 강하면
위로. 약하면 아래쪽으로 그리면 지나온 삶의 리듬을
확인할 수 있습니다.

50 60 70 80 90

시간
Time

Flipped
2010

플립

Director : 로브 라이너(Rob Reiner)

일곱 살 줄리는 앞집에 이사 온 브라이스에게 첫눈에 반하고 열세 살이 될 때까지도 끈질기게 마음을 표현한다. 줄리가 부담스러운 브라이스는 피해 다니기 바쁘다. 어린 브라이스의 눈에는 나무에 올라 노을을 감상하고, 나무가 잘릴 위기에 처하자 시위하는 줄리가 이상할 뿐이다. 누구보다 순수하고 지혜로운 줄리를 알아보지 못한다. 어느 날 브라이스는 줄리를 좋아하는 마음을 뒤늦게 알아채고 표현하려 하지만 이미 줄리의 마음은 돌아선 상태. 이제는 브라이스가 줄리에게 끊임없이 마음을 표현한다. 브라이스는 과연 줄리의 마음을 얻게 될 것인가. 소년 소녀의 순수하고 아름다운 사랑 이야기에 마음이 정화되는 영화다.

"이게 내 첫 키스가 되는 건가?"

에티엔 쥘 마레의 연속 사진
펠리칸의 나는 동작, 1882
사람의 걷는 동작, 1883

프랑스 생리학자 에티엔 쥘 마레Étienne-Jules Marey는 1882년 사진 영상의 역사에 획을 긋는 사건을 일으킵니다. 인간과 동물의 움직임을 관찰하려고 고안한 '동체사진법chrono-photography' 때문이었습니다. 움직이는 사람의 동작과 각도까지 한눈에 파악할 수 있는 12 프레임 연속 촬영 기술이었죠. '걷다'라는 간단한 의미가 '다리를 구부리며 앞으로 들어 옮기고 다른 쪽 다리를 구부려 땅에서 발을 떼고, 동시에 앞으로 나간 발과 반대쪽 팔을 들어 뒤로 보내고, 반대 팔은 앞으로 내민다'는 풍부한 이야기로 변합니다. 순식간에 흘러가는 시간을 붙잡는 기술은 빠른 시간에 스쳐 보내던 정보까지 세

세히 관찰하는 기회를 제공합니다. 사람은 별다른 기술 없이 마음의 시간을 조절하는 능력이 있습니다.

사람은 두 가지 시간 관념을 갖고 있습니다. 시계의 시간을 따르는 '객관적 시간'과 마음을 따르는 '심리적 시간'이 그것입니다. 시계의 시간과 상관없이 제멋대로 흘러가는 심리적 시간은 마음 상태에 따라 빨라졌다 느려졌다 합니다. 오래전 새로운 분야의 일을 하기 위해 회사를 옮긴 적이 있습니다. 출근한 첫날은 정말 긴 하루를 보냈지요. 새로운 환경에 적응하느라 신경을 곤두세우고, 실수하지 않으려고 온종일 어깨에 힘을 주었습니다. 한 시간이 일주일처럼 느껴졌습니다. 나의 마음에서만 일어나 보이지 않는 심리적 시간을 영화는 그대로 표현합니다. 시간을 실제보다 더 빠르거나 느리게 연출하는 기법은 기쁨과 슬픔, 그리고 갈등과 분노 등 인물의 마음을 관객이 간접 경험하도록 하는 좋은 방법입니다.

줄리와 브라이스의 시간

사랑에 빠진 순간에는 어른, 아이 할 것 없이 마음의 시간이 작동합니다. 푸른 하늘과 따사로운 햇살 속에서 〈플립〉의 두 주인공 브라이스와 줄리가 처음 만나는 순간에도 심리적 시간이 개입합니다.

일곱 살 줄리는 동갑내기 브라이스 가족이 이사를 온 날 이삿짐 트럭으로 달려가 도움을 자처합니다. 브라이스의 아

버지는 귀찮은 줄리를 쫓으려고 아들을 집으로 보내죠. 뒤늦게 아버지의 의도를 눈치챈 브라이스가 집으로 달려가자 줄리는 눈치 없이 뒤쫓아 갑니다. 뛰어가는 브라이스와 붙잡으려는 줄리, 팔을 허우적대며 실랑이를 시작한 얼마 후, 어라! 브라이스와 줄리가 손을 잡고 있네요. 소년과 소녀의 풋풋한 사랑이 시작되는 장면입니다. 아름다운 풍경이지요.

줄리와 브라이스가 손을 잡는 역사적인 순간, 그들의 마음은 어떠했을까요? 줄리가 본 브라이스는 입꼬리에 미소를 한가득 담고 있습니다. 줄리는 한눈에 반해서 눈에서 뿜어나오는 하트를 숨기지 못합니다. 사랑의 콩깍지를 쓴 줄리에

그냥 좋은 장면은 없다

게 브라이스는 어디서 보아도 아름답습니다. 그 순간 줄리는 생각합니다.

"첫눈에 반했다. 눈이었다. 뭔가 눈부신 것이 눈에 있었다. 다음에 내가 깨달은 건, 그 애가 내 손을 잡고 있었다는 것이다. 그러곤 나의 눈을 쳐다보았다. 심장이 멈춘 것 같았다. 이게 내 첫 키스가 되는 건가?"

브라이스의 마음도 줄리와 같았다면 더 훈훈했겠지만 브라이스의 생각은 조금 다릅니다. 이번에는 브라이스의 관점으로 장면을 다시 볼게요. 새로운 동네로 이사 온 날 줄리라는 여자아이가 갑자기 나타나 도와주겠다며 나서는 겁니다. 줄리를 피해서 집으로 도망가는데 뒤쫓아 와 덥석 손까지 잡습니다. 브라이스는 절대로 자신이 먼저 손을 잡지 않았다고 생각합니다. 생전 처음 보는 여자아이와 손을 잡다니, 당황스러워 정신이 없습니다. 그런데 어찌 된 일인지 손을 놓을 수가 없어요. 이 아이 도대체 뭐죠? 브라이스는 얼굴이 일그러진 채로 이렇게 생각하고 있습니다.

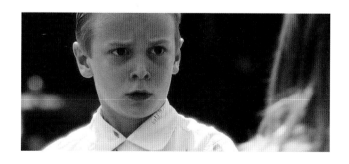

"그 여자애에게 꺼지라고 하려던 참에 이상한 일이 벌어졌다.
믿을 수가 없었다. 나는 낯선 여자애와 손을 잡고 있었다.
내가 어쩌다 이 지경이 된 거지?"

줄리와 브라이스가 손을 잡는 장면에서 마음의 시간은 서로
다른 이유로 천천히 흘러갑니다. 줄리는 황홀해서였고, 브
라이스는 당황해서였습니다. 감독은 뛰어가는 브라이스를
줄리가 붙잡는 그 순간부터 브라이스의 엄마가 끼어들어 손
을 놓기까지의 장면을 슬로모션으로 연출하여 모든 순간을
분해합니다. 덕분에 두 사람이 서로의 얼굴을 바라보는 동안
그들의 생각과 미세한 표정 변화까지 관찰할 수 있습니다.

줄리는 원하는 대로 브라이스와 첫 키스를 했을까요. 안
타깝게도 줄리의 소원은 이뤄지지 않았습니다. 브라이스는
5년 넘게 줄리를 떼어낼 방법을 고민하면서 피해 다니기 바
빴거든요. 그런 브라이스의 마음을 아는지 모르는지 줄리는
브라이스에게서 나는 수박 향이 마냥 좋습니다. 그러던 어
느 날 줄리가 뒤뜰에서 직접 키운 닭들이 낳은 계란을 브라
이스에게 줍니다. 신선한 계란을 나눠주고 싶었던 거죠. 거
절해야 하는데 도저히 말을 못 꺼내던 브라이스는 몰래 계란
을 버리다가 줄리에게 들켜버립니다. 이번에는 줄리가 마음
이 돌아서서 브라이스를 외면합니다. 뒤꽁무니를 따라다니
던 줄리가 눈길도 주지 않다니, 브라이스는 그런 줄리가 신
경 쓰입니다.

브라이스는 다른 남자아이와 밥을 먹던 줄리를 불러내 앞

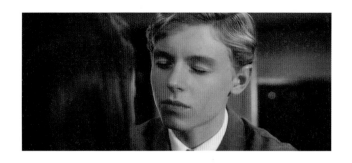

에 세웁니다. 마음을 확실하게 표현하려면 왠지 키스를 해야할 것 같습니다. 입술을 내밀고 서서히 다가가던 순간 줄리가 도망가버리네요. 브라이스는 자신이 뭘 잘못한 건지 알지못합니다.

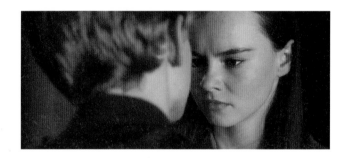

줄리의 관점으로 다시 볼게요. 맞은편에 앉아 있던 브라이스가 자신을 향해 걸어오더니 할 말이 있다고 합니다. 그런데 갑자기 어깨를 붙들고는 키스를 하려는 것이 아닙니까. 줄리가 평생 기다려온 첫 키스는 이런 식이 아니었습니다. 모두가 지켜보는 자리에서 첫 키스라니. 당황한 줄리는뛰쳐나갑니다.

이번에는 브라이스와 줄리의 심리적 시간도 다르게 흘렀

습니다. 브라이스의 관점으로 연출한 장면에서 줄리에게 키스하려던 순간은 단 1초입니다. 그러나 줄리의 관점으로 연출한 장면에서는 같은 순간이 10초로 늘어납니다. 브라이스와 줄리의 마음의 시간이 다르게 흘렀던 이유는 무엇일까요. 브라이스는 줄리가 좋아서 본능대로 표현하고 싶었습니다. 마음이 끌리는 대로 단순하게 행동한 거죠. 반면 줄리는 일생을 기다려온 로맨틱한 첫 키스의 의미와 상대가 그토록 고대했던 브라이스라는 것, 더군다나 모두가 보는 앞에서 키스하는 상황 등 온갖 생각을 했습니다. 같은 시간 동안 브라이스와 줄리가 생각한 정보의 양은 큰 차이가 있었습니다.

시간이 천천히 흐를 때

『제2의 시간』의 저자 스티브 테일러Steve Taylor는 '정보의 양'과 '몰입'이라는 두 가지 변수로 시간의 법칙을 설명합니다. 언젠가 선배에게 요즘 시간이 KTX처럼 빨리 간다고 했더니 이렇게 답하더군요. "더 나이 들어봐. 제트기처럼 느껴질 거야." 테일러도 첫 번째 시간의 법칙으로 '나이가 들수록 시간이 빨리 흐른다'를 제시합니다. 나이가 들면 이미 많은 경험을 해보았기 때문에 새로운 정보를 접할 기회가 줄어들죠. 반면 어린아이에겐 온통 생전 처음 접하는 정보들입니다. 따라서 '새로운 경험과 환경에 놓일 때 시간이 천천히 흐른다'는 내용과도 자연스럽게 연결됩니다.

테일러는 정보와 시간의 관계에 대해 재미있는 실험을 진

그냥 좋은 장면은 없다

행했습니다. 빠르고 변화가 많은 라흐마니노프의 피아노 협주곡과 부드럽고 차분한 브라이언 이노Brian Eno의 연주곡을 각각 들려주고 감상한 시간을 물어보는 실험이었습니다. 그 결과 2분 20초 동안 들려주었던 라흐마니노프의 곡은 평균 3분 25초로 느꼈고, 2분 동안 들려준 브라이언 이노의 곡은 평균 2분 32초로 느꼈습니다. 복잡한 라흐마니노프의 곡의 감상 시간이 훨씬 길다고 느꼈다는 결과였습니다. '정해진 시간 안에 처리하는 정보의 양을 늘리면 체감하는 시간의 길이가 길어진다'라는 실험 결과처럼 갑자기 많은 양의 새로운 정보를 접하면 심리적 시간은 느리게 흘러갑니다.

줄리와 브라이스가 처음 손을 잡는 장면으로 돌아가봅시다. 두 사람은 흥미로운 정보를 마주하고 각자의 방식으로 정보를 처리하느라 매우 느린 심리적 시간을 보냈습니다. 그러나 브라이스가 줄리에게 키스하려는 장면은 조금 다릅니다. 아무 생각이 없었던 브라이스와 달리 줄리의 마음은 복잡했습니다. 많은 정보를 처리하느라 줄리의 시간만 느리게 흘렀던 것입니다.

괴로운 시간도 느리게 흘러갑니다. 살다 보면 영원히 계속될 것만 같은 느린 시간을 겪은 경험이 한 번쯤은 있을 겁니다. 사랑하는 사람을 잃고 어둠을 헤매는 지독하게도 힘겨운 시간뿐만 아니라 지루한 수업을 들을 때처럼 작은 괴로움의 시간도 느리게 흘러갑니다.

이럴 때 시간은 '몰입'과 관련이 있습니다. 몰입할 때 시간

은 빨리 가고, 몰입하지 못하면 시간은 천천히 흐르는 것처럼 느껴집니다. 몰입 이론Flow Theory을 세운 심리학자 미하이 칙센트미하이Mihaly Csikszentmihalyi에 의하면 주어진 과제의 난이도와 처리하는 사람의 실력에 따라 몰입의 정도는 달라집니다. 과제 수준도 높고, 실력 또한 높으면 한 시간이 1분처럼 느껴지는 몰입의 순간을 경험하지만, 감당하기 어려울 정도로 능력을 넘어서는 문제를 맞닥뜨린다면 무력감에 빠져 몰입하지 못하고 겉돌게 될 것입니다.

영화 〈멜랑콜리아〉 오프닝 장면

무기력한 인간의 내면을 표현한 영화 〈멜랑콜리아〉는 오프닝시퀀스가 압권입니다. 고통에서 헤매는 시간을 극적으로 표현합니다. 우울증과 지구 종말이라는 두 가지 공포를 마주한 인간은 움직일수록 더 깊이 옭아매는 공포의 늪에 빠져 아무것도 하지 못합니다. 발목을 잡아끄는 악마의 손길처럼 끝도 없이 가라앉는 공포가 극단적으로 느린 시간으로 나타납니다. 느린 시간이 화면을 장악하여 숨 막힐 듯한 무기력을 그대로 전하는 모션그래픽입니다.

그냥 좋은 장면은 없다

그들이 마주한 상황은 지금까지 단 한 번도 겪어보지 못한 새로운 사건입니다. 해결 불가능한 과제 앞에서 미약한 인간이 체감할 공포감이 짐작할 수 없을 정도라는 것을 멈추다시피 한 느린 시간으로 표현합니다.

마음의 상태를 알려주는 심리적 시간

시간이 느리게 흐르도록 연출하는 슬로모션 기법은 광고에서 자주 사용됩니다. 과장된 표현은 정보를 강조하기에 효과적이죠. '3초 새우 요리3秒クッキング 爆速エビフライ'라는 광고는 3초만에 새우 요리를 만드는 과정을 시연합니다. 불가능하다고요? 한번 보시죠.

새우 요리를 하러 나온 요리사가 재료를 설명한 뒤 버튼을 누르자 순식간에 상황이 종료되고 접시에 새우튀김이 놓입니다. 광고 속 여자의 표정처럼 금방 무슨 일이 일어났는지도 모를 정도로 어안이 벙벙해집니다. 버튼을 누른 후 새우튀김이 접시에 놓이기까지 걸린 시간은 3초였습니다. 천천히 눈 한 번 깜박이면 끝나는 시간입니다. 그동안 무슨 일이 일어난 것인지 19초의 슬로모션 영상으로 다시 보겠습니다. 두 개의 구멍을 가진 장비에서 새우가 튀어나오더니 적절한 시점에 밀가루가 분사되는 곳을 지나고, 계란을 뿌리는 기계를 지난 뒤, 춤추는 빵가루 분수를 지나, 불을 통과하여 접시에 정확하게 떨어집니다. 이렇게 많은 일들이 3초 동안 일어났습니다. 이 광고는 두 개의 LTE 전용 대역을 사용하여

©NTT DoCoMo

일본의 통신 회사 NTT 도코모에서 제작한
3초 새우 요리 광고, 2015

통신 속도가 빠르다는 메시지를 강조하는 일본의 통신 회사 NTT 도코모Docomo의 광고입니다.

느리게 흐르는 시간은 더 자세히 관찰하고, 더 섬세하게 느낄 수 있는 기회를 제공합니다. 얼마 전 한 축구 선수가 골을 넣은 후 인터뷰에서 이런 말을 하더군요. "골을 넣기 직전 모든 것이 슬로모션으로 보였습니다." 결정적 순간 그의 심리적 시간은 느리게 흘렀습니다.

여러분에게도 그런 순간이 있었습니까. 흥미로운 정보를 마주하고 줄리처럼 눈빛을 반짝이며 상상의 나래를 펼치고 있습니까. 브라이스처럼 당황해서 시간이 멈춰버렸나요. 아니면 괴로운 시간을 참아내며 겨우 견디고 있습니까. 시계의 시간과 별개로 흘러가는 심리적 시간은 지금 내 마음의 상태를 알려주는 마음의 소리입니다.

시각코드는 마음의 모양입니다

한 다큐멘터리에서 재미있는 연구를 본 적이 있습니다. 미국의 발달심리학자 캐서린 넬슨이 세 살 여자아이의 옹알이를 8개월간 분석한 연구에서 아이는 옹알이로 오늘 무엇을 했고, 무엇을 좋아하는지와 같은 자신의 마음을 이야기하고 있었습니다. 인간은 자신에게 일어난 일을 이야기로 전하려는 본능을 가지고 태어났습니다. 비록 쉽게 자각하지 못하고 살지만 우리는 마음을 표현하는 또 다른 능력도 받았습니다. 이미지를 보고 직관적으로 해석하는 능력, 또한 이미지로 마음을 표현하는 능력이지요.

그런데 성인이 된 후 그 능력은 어디로 사라졌는지, 그런 능력이 있기나 했는지 가물가물합니다. 이미지를 해석하고 그리는 능력은 미술에 특출한 재능이 있는 사람만의 전유물이라고 생각하기도 합니다. 어린 시절에는 크레파스 한 자루

만 쥐면 상상의 세계를 마음대로 그렸었죠. 아는 단어가 몇 개 없고, 문장을 제대로 만들지 못하는 나이에도 그림으로 마음의 이야기를 드러냈습니다. 학창 시절 예술은 국영수에 치였고, 성인이 되어서는 밥벌이에 밀려나면서 이미지와 대화하는 능력은 퇴화하였습니다.

고백하자면 시각디자인과 영상 정보를 전공한 저 또한 이미지로 대화하는 본능을 잊었던 게 아닌가 싶습니다. 초등학교 시절 어머니가 베란다에 마련해주신 작업실에서 나름 진지하게 화가 흉내를 냈습니다. 오후의 햇살이 들어오던 베란다의 따스한 느낌이 아직도 남아 있습니다. 졸업 후 멋진 커리어우먼의 이상을 쫓기 급급했던 시간 속에서 이미지와 나누던 포근한 대화와는 점점 더 멀어졌습니다.

언제나 작동하는 '느낌' 덕분에 우리는 시각코드를 한순간에 이해할 수 있습니다. 시각코드는 마음을 전하는 힘을 가진 감성 언어니까요. 우리는 이미지를 읽고 해석하는 방법을 이미 알고 있습니다. 〈센과 치히로의 행방불명〉의 하쿠처럼 기억을 못 할 뿐이죠.

책을 쓰면서 어릴 적 화가가 된 기분으로 그림과 놀던 시

간을 다시 누렸습니다. 영화와 디자인, 광고, 회화, 사진 작품 들을 조사하면서 시각코드가 말하는 일관된 이야기를 들었습니다.

책에 인용할 수많은 자료를 수집하고 시각코드로 정리하는 일은 쉽지 않은 작업이었습니다. 예상보다 오랜 시간이 걸린 후에야 20개의 시각코드로 정리하게 되었습니다. 이 책을 읽으신 여러분이 곳곳에 숨겨진 시각코드가 말을 건네는 순간을 알아채기 바랍니다. 그들을 발견하는 순간 일상은 더 이상 평범한 장면으로 남아 있지 않고 살아 숨 쉬게 됩니다. 의미 없다고 느끼던 이미지에 생명을 불어넣는 열쇠는 바로 여러분의 시선입니다. 관찰하는 시선 하나만 있으면 이미지를 즐기는 본능을 되살릴 수 있습니다.

영화가 영상 예술이고, 디자인이 상업 예술이라면 일상은 여러분의 예술입니다. 일상의 시각코드를 사용하는 여러분이 곧 아티스트입니다.

영화정보
Movie Info.

혐오스런 마츠코의 일생
Memories of Matsuko, 2006

감독 나카시마 데쓰야 中島哲也
제작 Amuse Soft Entertainment, Tokyo
　　 Broadcasting System(TBS)
수입 스폰지
배급 스폰지

미션
The Mission, 1986

감독 롤랑 조페 Roland Joffe
제작 Warner Bros., Goldcrest Films
　　 International, Kingsmere Productions
　　 Ltd.

그랑 블루
The Big Blue, 1988

감독 뤽 베송 Luc Besson
제작 Gaumont
수입 조이앤컨텐츠그룹
배급 (주)팝 파트너스

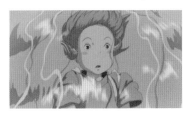

센과 치히로의 행방불명
Spirited Away, 2001

감독 미야자키 하야오 宮崎駿
제작 스튜디오 지브리
수입 대원미디어 , (주)스마일이엔티
배급 씨네그루(주)다우기술

프린스 앤 프린세스
Princes and Princesses, 2000

감독 미셸 오슬로 Michel Ocelot
제작 Les Armateurs, La Fabrique, Studio O
수입 (주)영화사 백두대간
배급 (주)영화사 백두대간

식스 센스
The Sixth Sense, 1999

감독 M. 나이트 샤말란 M. Night Shyamalan
제작 Hollywood Pictures, Spyglass
　　　Entertainment
수입 브에나비스타코리아
배급 브에나비스타코리아

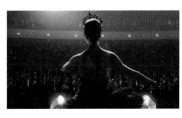

블랙 스완
Black Swan, 2010

감독 대런 아로노프스키 Darren Aronofsky
제작 Fox Searchlight Pictures
수입 (주)이십세기폭스코리아
배급 (주)이십세기폭스코리아

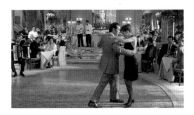

여인의 향기
Scent of a Woman, 1992

감독 마틴 브레스트 Martin Brest
제작 Universal Pictures
수입 CIC
배급 CIC

레옹
Leon, 1994

감독 뤽 베송 Luc Besson
제작 Gaumont
수입 조이앤컨텐츠그룹
배급 (주)팝 파트너스

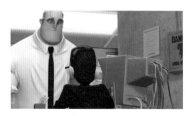

인크레더블
The Incredibles, 2004

감독 브래드 버드 Brad Bird
제작 Walt Disney Pictures, Pixar Animation
　　Studios
수입 브에나비스타코리아
배급 브에나비스타코리아

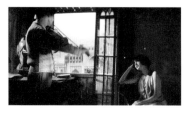

어느 예술가의 마지막 일주일
Chicken with Plums, 2011

감독 마르잔 사트라피 Marjane Satrapi,
　　빈센트 파로노드 Vincent Paronnaud
제작 Celluloid Dreams
수입 (주)키노아이
배급 프리비젼 엔터테인먼트

슬럼독 밀리어네어
Slumdog Millionaire, 2008

감독 대니 보일 Danny Boyle
제작 Warner Bros. Pathé, Celador Films,
　　Film4
수입 (주)거원시네마
배급 (주)씨제이엔터테인먼트

아메리칸 뷰티
American Beauty, 1999

감독 샘 멘데스 Sam Mendes
제작 DreamWorks SKG
수입 (주)씨제이엔터테인먼트
배급 (주)씨제이엔터테인먼트

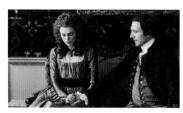

공작 부인: 세기의 스캔들
The Duchess, 2008

감독 사울 딥 Saul Dibb
제작 Paramount Vantage, Pathé, BBC Films
수입 마스엔터테인먼트
배급 마스엔터테인먼트

가타카
Gattaca, 1997

감독 앤드류 니콜 Andrew Niccol
제작 Columbia Pictures Corp.
수입 콜럼비아 트라이스타
배급 콜럼비아 트라이스타

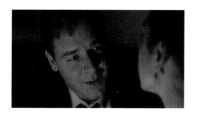

뷰티풀 마인드
A Beautiful Mind, 2001

감독 론 하워드 Ron Howard
제작 Universal Pictures, DreamWorks SKG,
　　　Imagine Entertainment
수입 (주)씨제이엔터테인먼트
배급 (주)씨제이엔터테인먼트

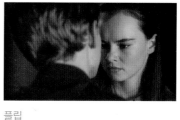

플립
Flipped, 2010

감독 로브 라이너 Rob Reiner
제작 Castle Rock Entertainment

잉글리시 페이션트
The English Patient, 1996

감독 안소니 밍겔라 Anthony Minghella
제작 Miramax
수입 (주)영화사 오원
배급 (주)영화사 오원

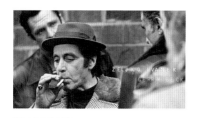

도니 브래스코
Donnie Brasco, 1997

감독 마이크 뉴웰 Mike Newell
제작 Mandalay Entertainment, Baltimore
　　　Pictures, Mark Johnson Productions

참고
자료
Reference

프롤로그

도서
『생각의 탄생』, 미셀 루트번스타인, 로버트 루트
번스타인 저, 박종성 역 (에코의서재, 2007)
『영혼의 시선』, 앙리 카르티에 브레송 저, 권오룡
역 (열화당, 2006)

LINE 선

수평선 혐오스러운 마츠코의 일생

광고
p.26 Title: 85 Seconds (youtu.be/
iGgqEKP0o₩Pc)
Advertiser: Getty Images (www.
gettyimages.com)
Agency: AlmapBBDO, São Paulo, Brazil
Published: May 2013

도서
『왼쪽—오른쪽의 서양미술사』, 제임스 홀 저, 김
영선 역 (뿌리와이파리, 2012)
『오주석의 한국의 미 특강』, 오주석 저 (솔, 2003)
『사랑의 기술』, 에리히 프롬 저, 황문수 역 (문예
출판사, 2006)

기타 도판
p.19 〈바닷가의 수도사〉 public domain
Wikimedia Commons
p.29 〈까마귀 나는 밀밭〉 public domain
Wikimedia Commons

상승하는 수직선 미션

광고
p.42 Title: For some, It's Mt. Everest
Advertising Agency: 이제석 광고연구소
(www.jeski.org)

도서

『Story 시나리오 어떻게 쓸 것인가』 로버트 맥키 저, 고영범 역 (민음인, 2002)

기타 도판

p.33 '빛의 헌사' ⓒ Bob Jagendorf
Wikimedia Commons

하강하는 수직선 그랑 블루

광고

p.53 Title: Family Tree Campaign "Where Family Starts"
Advertiser: IKEA Campaign (www.ikea.com)
Advertising Agency: thjnk, Hamburg, Germany
Published: January 2014

도서

『신화의 힘』 조지프 캠벨, 빌 모이어스 저, 이윤기 역 (이끌리오, 2002)
『인간과 상징』 칼 구스타브 융 저, 이윤기 역 (열린책들, 2009)

곡선 센과 치히로의 행방불명

기타 도판

p.58 '훈데르트바서 하우스' ⓒ Sarah_Ackerman
Flickr
p.59 '쿤스트 하우스' ⓒ Uri Baruchin
Flickr
p.65 'Seed Circus' ⓒ milkwood
www.milkwood.net

SHAPE 모양

사각형 식스 센스

도서

『시각예술과 디자인의 심리학』 지상현 저 (민음사, 2002)

기타 도판

p.73 〈운동하는 죄수들〉 public domain
Wikimedia Commons
p.82~83 '日々の音色' ⓒ SOUR
sour-web.com

원형 여인의 향기

도서

『허브 루발린』, 앨런 페콜릭 저, 김성학 역 (비즈앤비즈, 2010)

기타 도판

p.91~92 'Mother & Child' 로고 디자인
p.100~101 푸드 아티스트 이다 시베네스의 작품들 ⓒ Ida Skivenes(IdaFrosk)
www.idafrosk.com

형상 프린스 앤 프린세스

도서

『다른 방식으로 보기』, 존 버거 저, 최민 역 (열화당, 2012)

기타 도판

p.105 〈봄〉 public domain
Wikimedia Commons
p.109 〈Obsessions Make My Life Worse and My Work Better〉ⓒ Stefan Sagmeister
www.sagmeisterwalsh.com

배경 블랙 스완

광고

p.123 Title: Don't text and drive
Advertiser: FIAT (www.fiat.com)
Advertising Agency: Leo Burnett Tailor Made, Sao Paulo, Brazil
Published: July 2013

도서

『장자, 차이를 횡단하는 즐거운 모험』, 강신주 저 (그린비, 2007)

기타 도판

p.117 모뉴먼트 밸리 게임 화면 ⓒ USTWO GAMES
www.monumentvalleygame.com
p.122 미국 NBC 로고 ⓒ NBC

www.nbc.com

SPACE 공간

중첩 레옹

광고

p.131 Title: More Education for Girls in Islamic Countries
Advertiser: Unicef (www.unicef.org)
Advertising Agency: FCB Kobza, Austria.
Published: December 2005

도서

『콰이어트』, 수잔 케인 저, 김우열 역 (알에이치코리아, 2012)

기타 도판

p.138 〈Intersections〉ⓒ Anila Quayyum Agha
anilaagha.squarespace.com
p.140 〈Pencil vs Camera〉ⓒ Ben Heine
www.benheine.com

소실점 레옹

광고

p.153 Title: See how easy feeding the hungry can be?
Advertiser: Feed SA (www.feedsa.co.za)
Advertising Agency: TBWA/Hunt/Lascaris, Johannesburg, South Africa
Published: May 2008

기타 도판

p.147 〈미델 하르니스의 가로수 길〉 public domain
Wikimedia Commons
p.149 〈성 삼위일체〉와 투시원근법 원리, public

domain
Wikimedia Commons

밀도 인크레더블

광고
p.166 Advertiser: USAID (www.usaid.gov)
Advertising Agency: Mr. Brain Propaganda,
Brazil
Published: June 2007

도서
『영상 제작의 미학적 원리와 방법』 허버트 제틀 저, 정우근, 박덕춘 역 (커뮤니케이션북스, 2002)
『죽음의 수용소에서』 빅터 프랭클 저, 이시형 역 (청아출판사, 2005)

기타 도판
p.157 Untitled Drawing, public domain
Wikimedia Commons

중심 슬럼독 밀리어네어

광고
p.179 Advertiser: Absolute Vodka (www.absolut.com)
Advertising Agency: TBWA

도서
『행복은 혼자 오지 않는다』 에카르트 폰 히르슈하우젠 저, 박규호 역 (은행나무, 2010)
『생각의 지혜』 제임스 앨런 저, 공경희 역 (물푸레, 2003)

기타 도판
p.178 〈광명진언〉 ⓒ Kim Eunju
woaibubjung@naver.com

RELATION 관계

대칭 공작 부인: 세기의 스캔들

광고
p.192 Title: Symmetry Sucks
Advertiser: Nissan Europe (www.nissan-europe.com)
Advertising Agency: TBWA/G1 and TBWA/Paris
Published: June 2011

도서
『대칭』 마커스 드 사토이 저, 안기연 역 (승산, 2011)
『미술과 시지각』 루돌프 아른하임 저, 김춘일 역 (미진사, 2003)

대비 어느 예술가의 마지막 일주일

광고
p.204 Title: Heaven and Hell
Advertiser: Samsonite (www.samsonite.com)
Advertising Agency: JWT, Shanghai, China
Published: June 2011

p.205 Title: What's important doesn't change
Advertiser: John Lewis (www.johnlewis.com)
Advertising Agency: Adam&Eve/DDB,
London, United Kingdom
Published: Autumn 2011

도서
『신화의 힘』 조지프 캠벨, 빌 모이어스 저, 이윤기 역 (이끌리오, 2002)

거리 아메리칸 뷰티

광고

p.215 Title: Don't Text and Die
Advertiser: OVK–PEVR (Parents of Child
Road Victims)
Advertising Agency: Happiness Brussels,
Bruxelles, Belgium
Published: June 2013

도서

『숨겨진 차원』, 에드워드 홀 저, 최효선 역 (한길
사, 2002)
『생각의 탄생』, 미셸 루트번스타인, 로버트 루트
번스타인 저, 박종성 역 (에코의서재, 2007)

기타 도판

p.216~217 다나카 다츠야의 작품 ⓒ Tanaka
Tatsuya
www.miniature-calendar.com

통일 가타카

광고

p.223 Title: Back to the Start (youtu.be/
aMfSGt6rHos)
Advertiser: Chipotle (www.chipotle.com)
Advertising Agency: CAA and Chipotle
Released: August 2011

도서

『문명 이야기: 그리스문명 2-1』, 윌 듀런트 저,
김운한 역 (민음사, 2011)
『인간이 그리는 무늬』, 최진석 저 (소나무, 2013)
『얼굴, 감출 수 없는 내면의 지도』, 뱅자맹 주아
노 저, 신혜연 역 (21세기북스, 2014)
『한 권으로 읽는 셰익스피어 4대 비극 5대 희극』,
윌리엄 셰익스피어 저, 셰익스피어연구회 역
(아름다운날, 2007)
『행복의 건축』, 알랭 드 보통 저, 정영목 역 (청미
래, 2011)
『학문의 즐거움』, 히로나카 헤이스케 저, 방승양
역 (김영사, 2008)

기타 도판

p.229 헬베티카 서체, 폴리필루스 서체
『행복의 건축』, 알랭 드 보통 저, 정영목 역 (청미
래, 2011)

LIGHT SHADE&
COLOR
명암과 색상

명암 뷰티풀 마인드

도서

『사흘만 볼 수 있다면』, 헬렌 켈러 저, 신여명 역
(두레아이들, 2013)

기타 도판

p.244 태양계가 여러 개인 다중성계가 탄생하는
초기 장면 ⓒ NRAO
public.nrao.edu
p.245 〈March 28/42 17 years〉 ⓒ Amy Friend
www.amyfriend.ca

색상 잉글리시 페이션트

기타 도판

p.249 색채 전문 기업 팬톤에서 선정한 2015년
의 컬러 마르살라 ⓒ PANTON
www.pantone.com
p.256 'Ten extraordinary years of art history'
ⓒ Arthur Buxton
www.arthurbuxton.com

RHYTHM&
TIME
리듬과 시간

리듬 도니 브래스코

광고

p.265 Title: Music of the People
Advertiser: Açık Radyo (acikradyo.com.tr)
Advertising Agency: Havas Wordlwide,
Turkey
Published: October 2013

도서

『천의 얼굴을 가진 영웅』, 조지프 캠벨 저, 이윤
기 역 (민음사, 2004)
『Story 시나리오 어떻게 쓸 것인가』, 로버트 맥
키 저, 고영범 역 (민음인, 2002)

시간 플립

광고

p.288 Tile: 3—Second cooking shrimp frying
(youtu.be/lkaloH6Um60)
Advertiser: NTT DoCoMo (www.nttdocomo.
co.jp)
Advertising Agency: Tokyu Agency, Japan
Published: June 2015

도서

『제2의 시간』, 스티브 테일러 저, 정나리아 역 (용
오름, 2012)

그냥 좋은 장면은 없다
마음을 움직이는 시각코드의 비밀 20

1판 1쇄 발행 | 2016년 10월 25일
1판 4쇄 발행 | 2021년 10월 5일

지은이 신승윤

펴낸이 송영만
디자인 자문 최웅림
펴낸곳 효형출판
출판등록 1994년 9월 16일 제406-2003-031호

주소 10881 경기도 파주시 회동길 125-11(파주출판도시)
전자우편 editor@hyohyung.co.kr
홈페이지 www.hyohyung.co.kr
전화 031 955 7600 | 팩스 031 955 7610

ⓒ신승윤, 2016
ISBN 978-89-5872-147-5 03600

값 15,000원

이 도서의 국립중앙도서관 출판예정도서목록(CIP)은 서지정보유통지원시스템 홈페이지
(http://seoji.nl.go.kr)와 국가자료공동목록시스템(http://www.nl.go.kr/kolisnet)에서
이용하실 수 있습니다.(CIP제어번호: CIP2016022604)

이 책의 도판 및 직접 인용문은 대부분 저작권 허가를 받고 사용했습니다.
미처 허가받지 못한 자료의 경우 편집부로 연락을 주시면 저작권 문제를 협의하겠습니다.